魅力女子

「手」

的演繹

描繪技巧！

林 晃（Go office） 著

三悅文化

前言

手部需要對鏡臨摹、或是拍照之後一邊參考照片一邊作畫。

不需要參考任何資料就能畫出手部的人，會被稱為天才。

此外，除了畫風與表現的多樣性之外，實際上，人類的手會有很大的個體差異。

在繪製或觀察的過程中，常會弄不清楚「到底怎樣才是正確的」。

如果感到混亂，不妨停下來休息一下吧。

因為並沒有正確答案。

「這樣好看！」、「這個畫法好！」請多加重視自己的感覺吧。

林 晃（Go office）

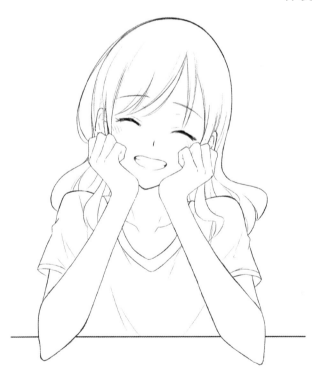

CONTENTS

LESSON 3
溝通的手、傳遞訊息的手

LESSON 4
下意識的手部動作

LESSON 1

概論・手部基礎

陰與陽（手部訴說的事）

手可以反映或強調人物的心情。因為陰陽道的影響，有種說法將手掌這側視為陽，手背這側視為陰。接著就來看看手部表現（手勢）賦予角色所展現的印象吧。

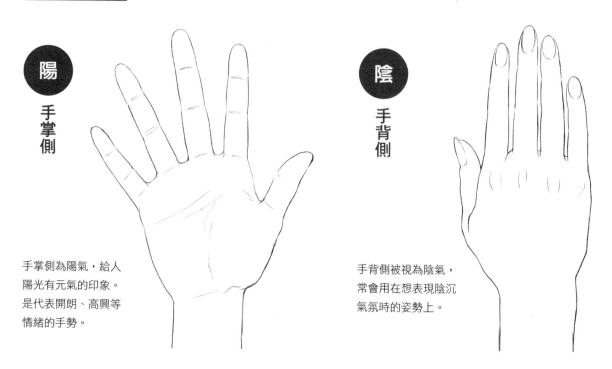

陽 手掌側

手掌側為陽氣，給人陽光有元氣的印象。是代表開朗、高興等情緒的手勢。

陰 手背側

手背側被視為陰氣，常會用在想表現陰沉氣氛時的姿勢上。

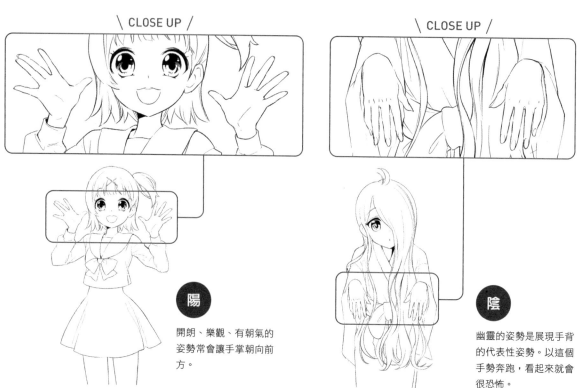

\ CLOSE UP /

\ CLOSE UP /

陽

開朗、樂觀、有朝氣的姿勢常會讓手掌朝向前方。

陰

幽靈的姿勢是展現手背的代表性姿勢。以這個手勢奔跑，看起來就會很恐怖。

陽氣效果與陰氣效果

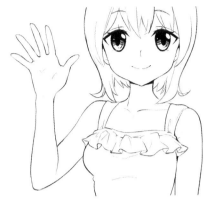

陽氣效果

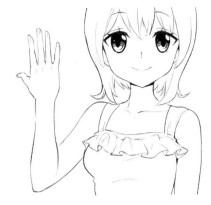

陰氣效果

手掌朝向前方打招呼。這個自然的動作會給人開朗的印象。

翻轉手部，讓手背朝向前方。比起打招呼，更像是某種暗號之類的手勢，是隨意做出的動作。讓人產生「好像有點怪怪的？」的違和感這一點，就是「陰」的感覺。

握拳效果

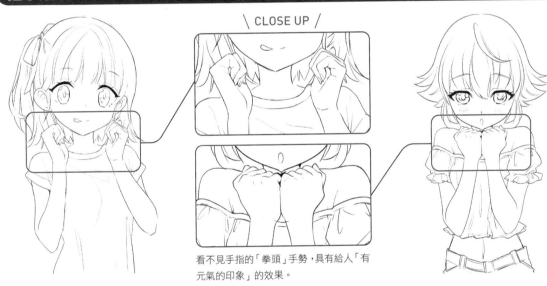

\ CLOSE UP /

看不見手指的「拳頭」手勢，具有給人「有元氣的印象」的效果。

手的側面

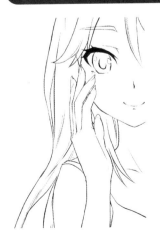

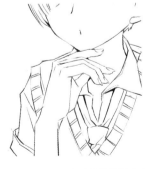

手部側邊具有混合了陰與陽的中立性。以此強調表情所呈現的心情或氣氛。

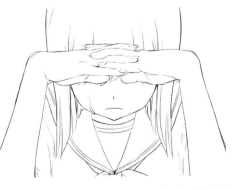

手撐著頭部可以強調悲傷、難受的感覺，但改撐在下巴的話，就能讓人物看起來變得可愛。

7

緊繃與放鬆

雖然手部可以做出各種手勢,但「普通的樣子」究竟是什麼樣子呢?一般而言,講到手就會讓人想到手指張開的樣子(「剪刀石頭布」中的「布」),但這其實是用力的「緊繃狀態」。一起來看看手部緊繃跟自然的狀態(沒有用力、放鬆的狀態)吧。

手掌側

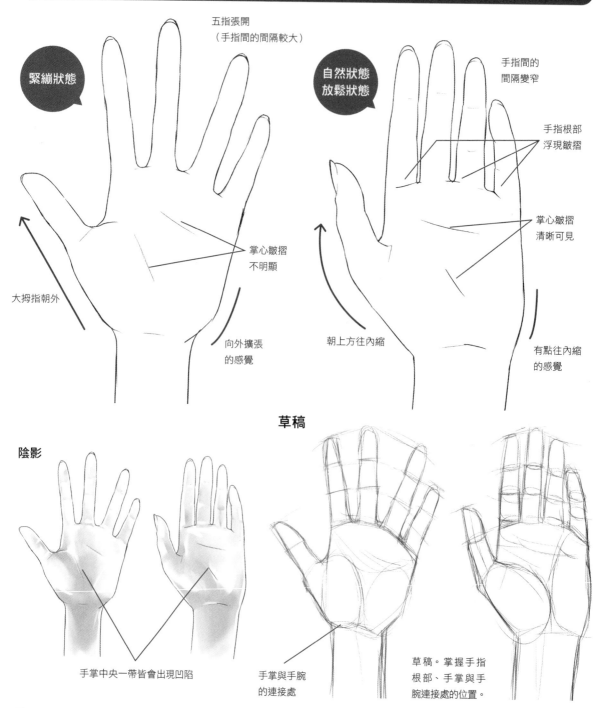

五指張開
(手指間的間隔較大)

緊繃狀態

自然狀態
放鬆狀態

手指間的間隔變窄

手指根部浮現皺摺

掌心皺摺清晰可見

掌心皺摺不明顯

大拇指朝外

向外擴張的感覺

朝上方往內縮

有點往內縮的感覺

草稿

陰影

手掌中央一帶皆會出現凹陷

手掌與手腕的連接處

草稿。掌握手指根部、手掌與手腕連接處的位置。

手背側

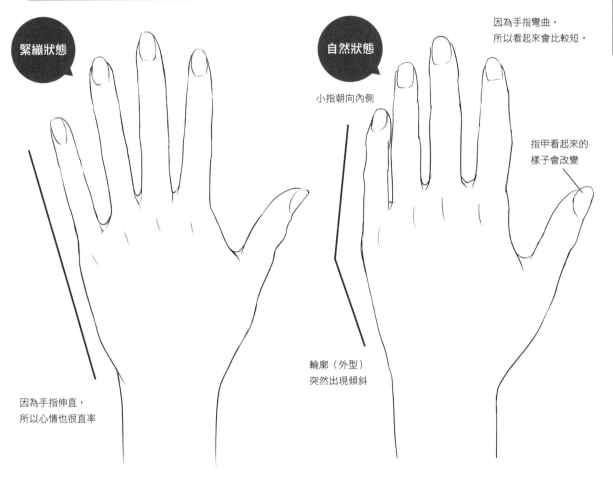

緊繃狀態

因為手指伸直，
所以心情也很直率

自然狀態

小指朝向內側

輪廓（外型）
突然出現傾斜

因為手指彎曲，
所以看起來會比較短。

指甲看起來的
樣子會改變

陰影

草稿

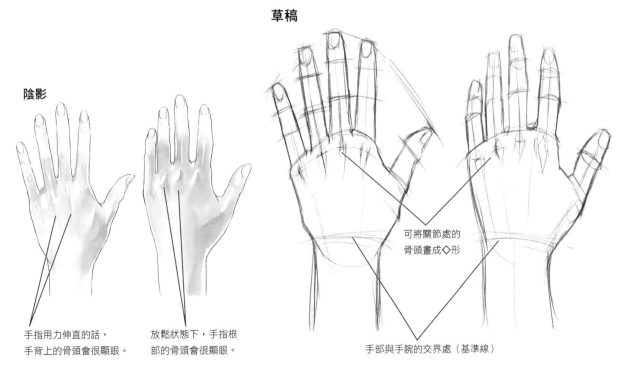

手指用力伸直的話，
手背上的骨頭會很顯眼。

放鬆狀態下，手指根
部的骨頭會很顯眼。

可將關節處的
骨頭畫成◇形

手部與手腕的交界處（基準線）

9

自然狀態　　　　　　　　　手腕　　　草稿

在自然狀態下
更加放鬆的樣子

緊繃狀態、任意做出動作時的狀態

連指尖都用力的樣子　　　　　　　　　草稿

連指尖都伸直的樣子。在
用力的狀態下如果不加以
控制手部，手指就無法伸
直。

想著「要彎曲手指」時

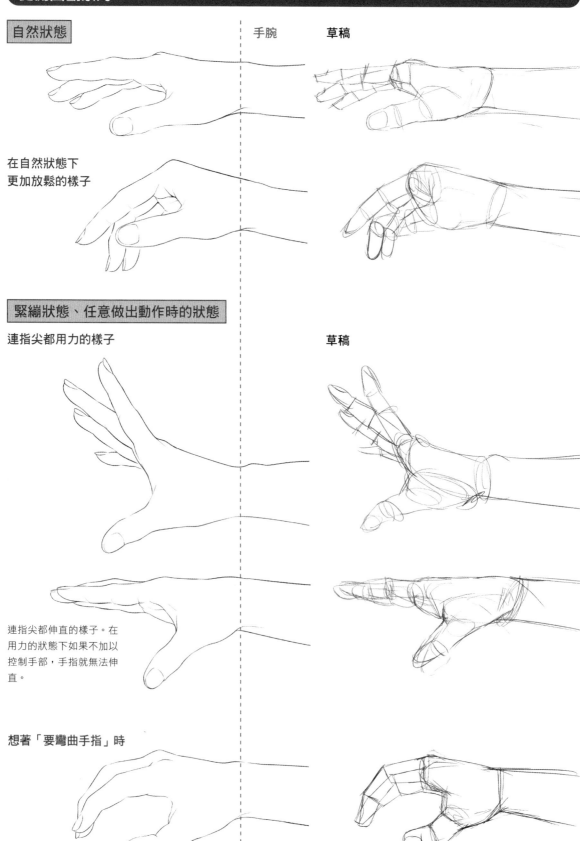

手背一側狀態的變化

試著更加放鬆

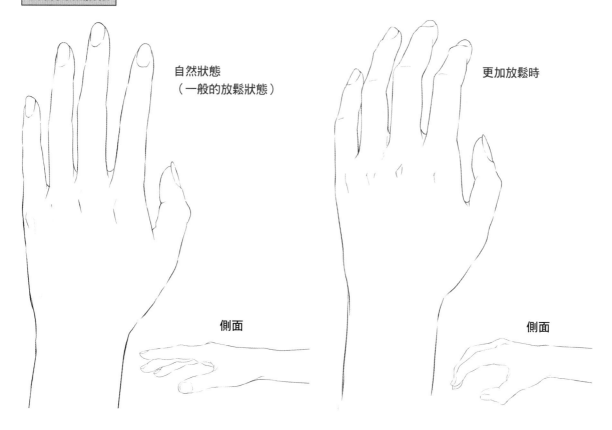

自然狀態
（一般的放鬆狀態）

更加放鬆時

側面

側面

試著更加用力

手指大張

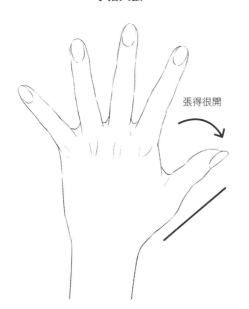

張得很開

連指尖都伸直時

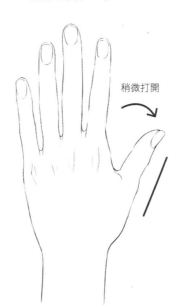

稍微打開

用力到手指往反方向翹起的樣子

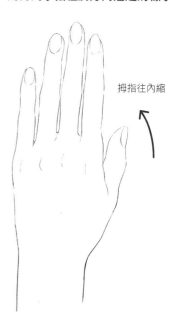

拇指往內縮

來看看手部的構造吧

手部是由板子（手掌與手背部分）與棒子（手指）所構成，可將其視為簡單的立體。

各部分的名稱

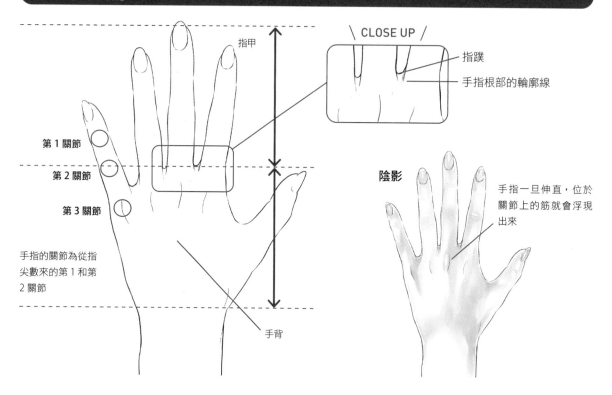

CLOSE UP

指甲

指蹼

手指根部的輪廓線

第 1 關節

第 2 關節

第 3 關節

手指的關節為從指尖數來的第 1 和第 2 關節

手背

陰影

手指一旦伸直，位於關節上的筋就會浮現出來

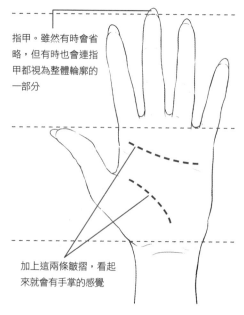

指甲。雖然有時會省略，但有時也會連指甲都視為整體輪廓的一部分

加上這兩條皺摺，看起來就會有手掌的感覺

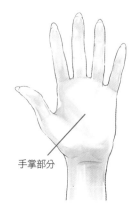

手掌部分

省略皺摺

手指伸直時，手掌出乎意料地會看起來很平坦。

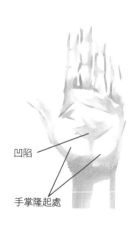

凹陷

手掌隆起處

強調皺摺與陰影的樣子

一旦放鬆，在手指根部和手掌中央就會產生陰影。

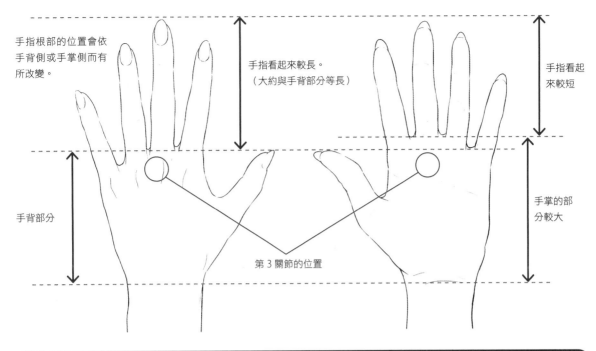

手指根部的位置會依手背側或手掌側而有所改變。

手指看起來較長。
（大約與手背部分等長）

手指看起來較短

手背部分

手掌的部分較大

第3關節的位置

從作畫流程來看手背側與手掌側的特徵

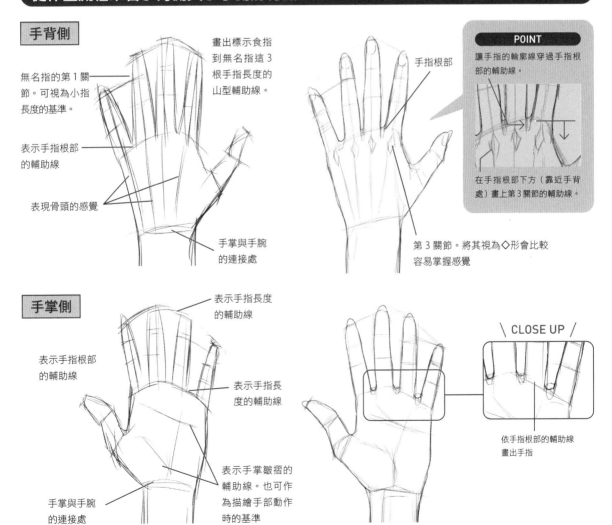

手背側

無名指的第1關節。可視為小指長度的基準。

表示手指根部的輔助線

表現骨頭的感覺

畫出標示食指到無名指這3根手指長度的山型輔助線。

手掌與手腕的連接處

手指根部

POINT

讓手指的輪廓線穿過手指根部的輔助線。

在手指根部下方（靠近手背處）畫上第3關節的輔助線。

第3關節。將其視為◇形會比較容易掌握感覺

手掌側

表示手指根部的輔助線

表示手指長度的輔助線

表示手指長度的輔助線

表示手掌皺摺的輔助線。也可作為描繪手部動作時的基準

手掌與手腕的連接處

＼ CLOSE UP ／

依手指根部的輔助線畫出手指

13

掌握手部的厚度與手指的立體感

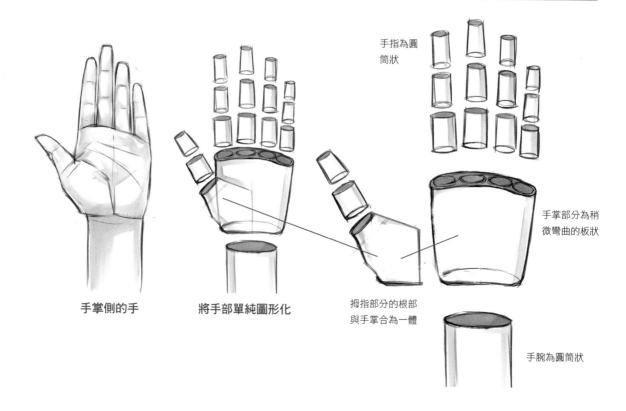

手指為圓筒狀

手掌側的手

將手部單純圖形化

手掌部分為稍微彎曲的板狀

拇指部分的根部與手掌合為一體

手腕為圓筒狀

從透視圖來看手部的立體感

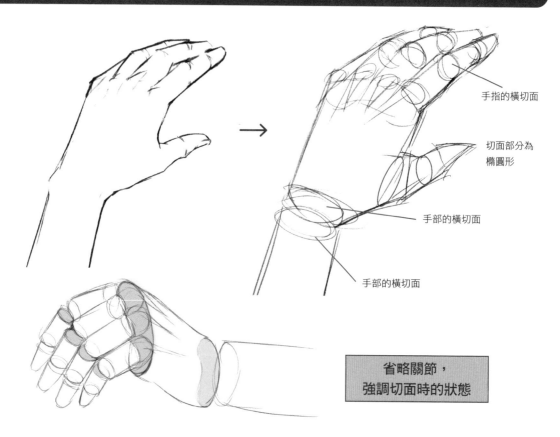

手指的橫切面

切面部分為橢圓形

手部的橫切面

手部的橫切面

省略關節，強調切面時的狀態

產生皺摺的原因……因為彎曲造成的伸縮

關節部分

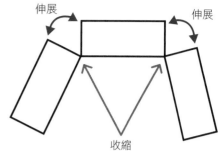

伸展　伸展

收縮

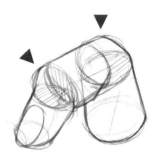

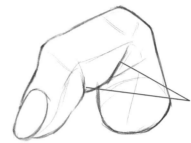

彎曲處（收縮部分）會產生大且深的皺摺。因為手指是圓筒狀，所以會出現曲線的皺紋。

握拳時的狀態

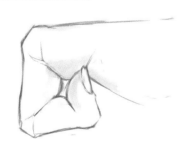

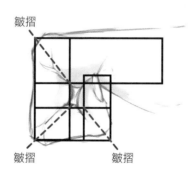

皺摺

皺摺　皺摺

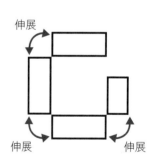

伸展

伸展　伸展

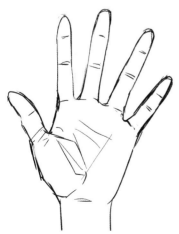

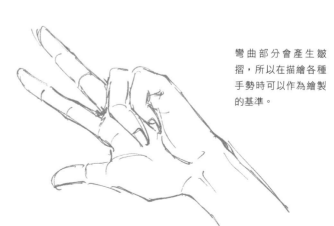

彎曲部分會產生皺摺，所以在描繪各種手勢時可以作為繪製的基準。

15

注意手腕與手部的關係

將手部視為繪圖過程中手臂的延伸吧。一邊注意手腕的位置、伸展與收縮及彎曲，一邊進行繪製。

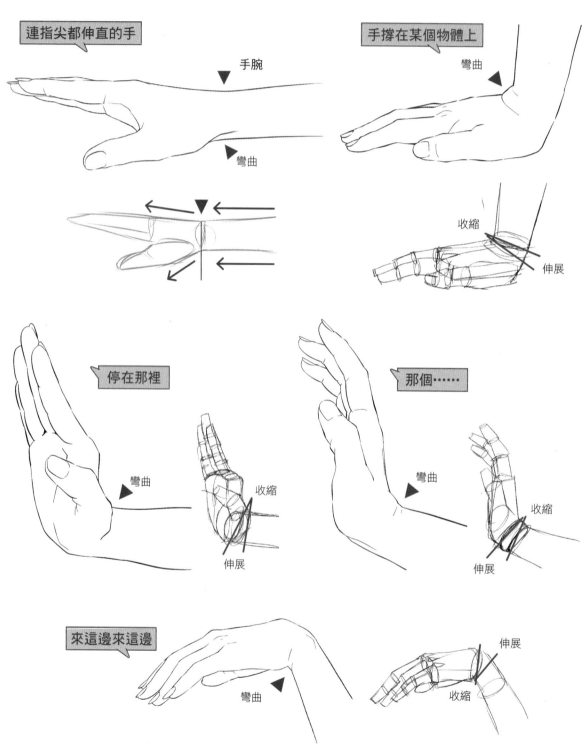

連指尖都伸直的手

手腕

彎曲

手撐在某個物體上

彎曲

收縮

伸展

停在那裡

彎曲

收縮

伸展

那個……

彎曲

收縮

伸展

來這邊來這邊

彎曲

伸展

收縮

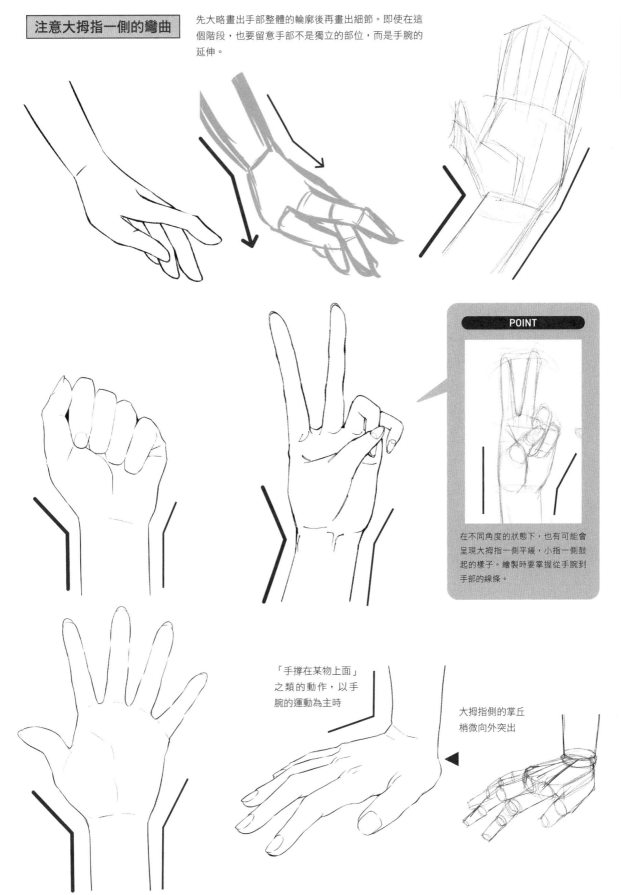

注意大拇指一側的彎曲

先大略畫出手部整體的輪廓後再畫出細節。即使在這個階段，也要留意手部不是獨立的部位，而是手腕的延伸。

POINT

在不同角度的狀態下，也有可能會呈現大拇指一側平緩，小指一側鼓起的樣子。繪製時要掌握從手腕到手部的線條。

「手撐在某物上面」之類的動作，以手腕的運動為主時

大拇指側的掌丘稍微向外突出

LESSON 1-5　作畫流程與重點

從大略畫出手勢的形狀（輪廓）開始。

手指張開的手

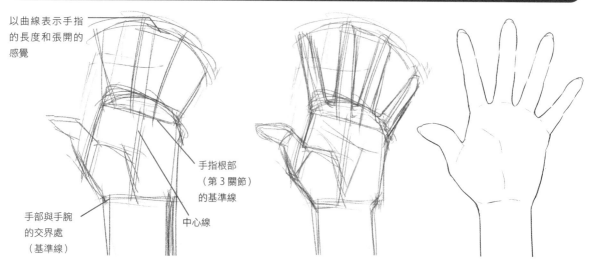

以曲線表示手指的長度和張開的感覺

手指根部（第3關節）的基準線

中心線

手部與手腕的交界處（基準線）

1 用輔助線畫出手部大概的感覺。畫出手掌本體部分的形狀，並用線條簡單表現出手指。

2 畫出草稿。將線狀的手指畫得更像手指，確定整體形狀。

3 完成。

豎起2根手指的手（出「剪刀」或是V字手勢）

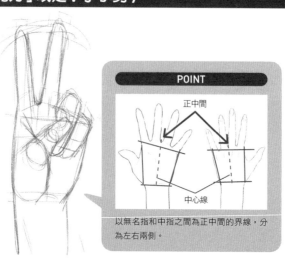

POINT

正中間

中心線

以無名指和中指之間為正中間的界線，分為左右兩側。

1 畫出輔助線。因為只是要掌握整體的感覺，所以有時會從這樣簡略的形態開始畫。

2 草稿。畫出手掌部分與手指大概的樣子。

3 完成。

手指併攏的手

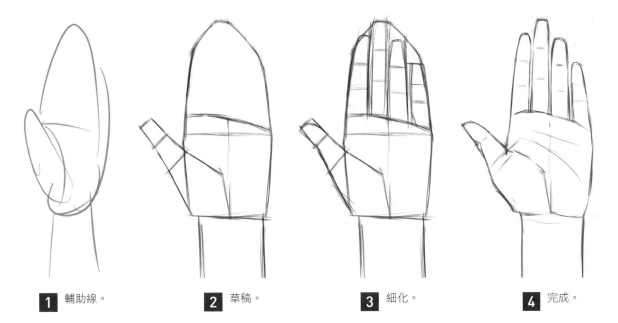

| 1 | 輔助線。 | 2 | 草稿。 | 3 | 細化。 | 4 | 完成。 |

握拳

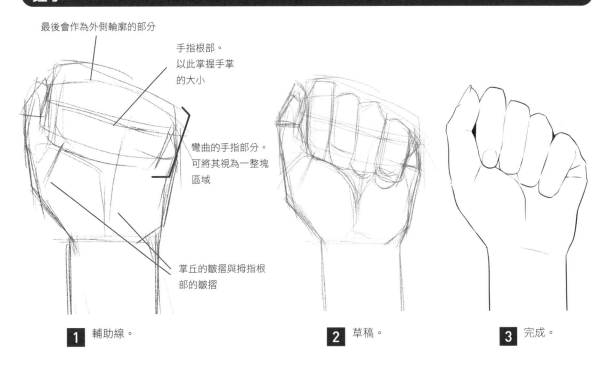

最後會作為外側輪廓的部分

手指根部。
以此掌握手掌
的大小

彎曲的手指部分。
可將其視為一整塊
區域

掌丘的皺摺與拇指根
部的皺摺

| 1 | 輔助線。 | 2 | 草稿。 | 3 | 完成。 |

作畫流程的基本用語

- **輔助線**…大致畫出的手部形狀
- **草稿**…將輔助線更進一步描繪的狀態
- **細化**…畫出更清晰的輪廓，並加上皺摺的狀態

- **線稿**…將細化後的草稿線條仔細描繪
- **修飾、完成**…加上灰階等陰影

正面

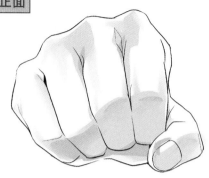

加上陰影來表現立體感。

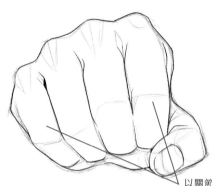

只有輪廓與指甲。

以關節部分為界,加上陰影就會產生立體感

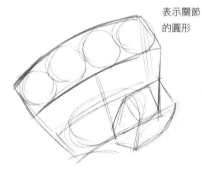

表示關節的圓形

1 輔助線。畫出手指以外的本體部分。

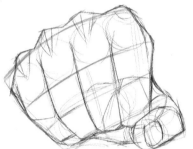

2 仔細畫出手指。

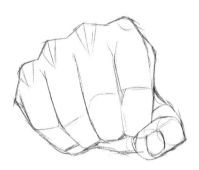

3 細化完成。

俯視角度

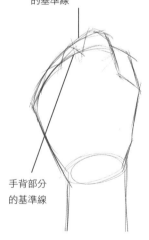

表示握拳用力程度輪廓的基準線

手背部分的基準線

1 輔助線。

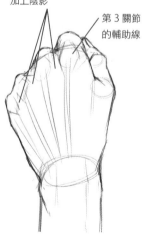

在骨與骨之間的凹陷處加上陰影

第 3 關節的輔助線

2 草稿。
確定輪廓線。畫出骨骼的輔助線,作為加上陰影時的參考。

為了給人溫和的印象,所以不強調第 3 關節的大小和圓潤感

3 線稿。

加上陰影來表現立體感。

20

「用力握拳」與「輕輕握拳」

用力握拳

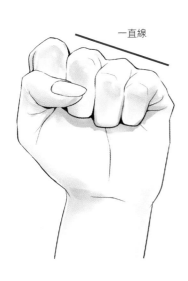

一直線

輕輕握拳

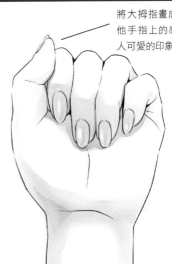

將大拇指畫成輕輕放在其他手指上的感覺，就會給人可愛的印象

用力握拳的畫法

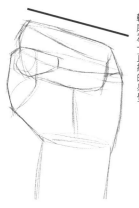

輪廓為一直線的感覺

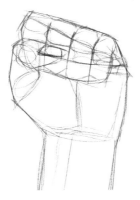

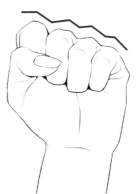

比起手指呈現的圓柱形，手的輪廓會因為第 3 關節而形成凹凸起伏的線條，給人堅硬的印象

1 輔助線。

2 草稿。

3 線稿。

輕輕握拳的畫法

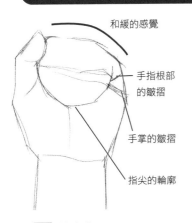

和緩的感覺

手指根部的皺摺

手掌的皺摺

指尖的輪廓

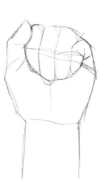

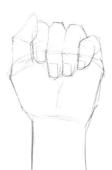

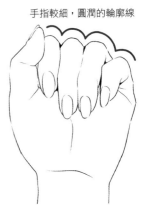

手指較細，圓潤的輪廓線

1 輔助線。

2 草稿。

3 細化。畫出手指和指甲的形狀。

4 線稿。確定輪廓線與指甲的形狀後即告完成。

連指尖都伸直的手

大拇指側

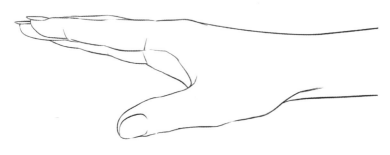

輔助線 分成不同部位來掌握手部的形狀。

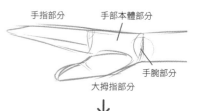

手指部分　　手部本體部分

大拇指部分

手腕部分

草稿 一邊仔細畫出手指的皺摺一邊進行。

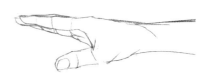

小指側

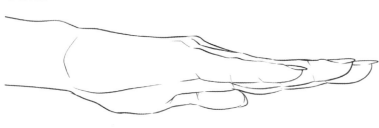

輔助線

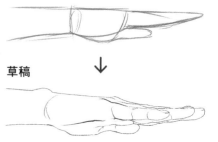

草稿

握拳的手

大拇指側

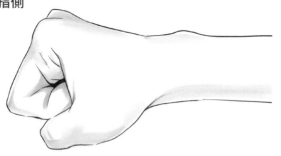

草稿

手腕的骨頭凸起。常會因為角度而看不到，所以有時也會加以省略，畫成一直線。

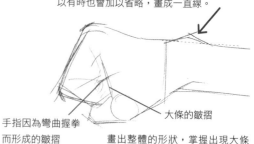

手指因為彎曲握拳而形成的皺摺

大條的皺摺

畫出整體的形狀，掌握出現大條皺摺的部份

小指側

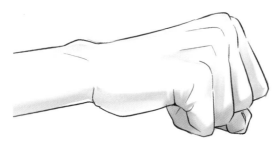

草稿

表示第 3 關節位置的輔助線

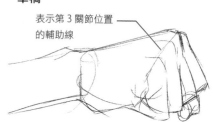

留意手部厚度和立體感畫出的手

輕輕伸出的手

粗略形象圖

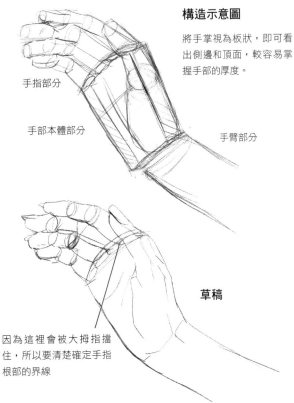

構造示意圖

將手掌視為板狀，即可看出側邊和頂面，較容易掌握手部的厚度。

手指部分

手部本體部分

手臂部分

草稿

因為這裡會被大拇指擋住，所以要清楚確定手指根部的界線

張開手指往上舉的手

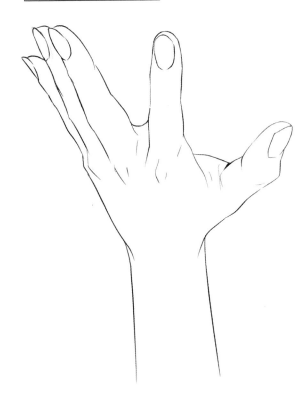

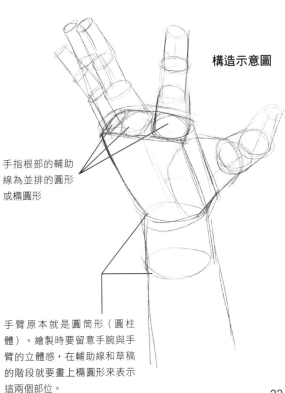

構造示意圖

手指根部的輔助線為並排的圓形或橢圓形

手臂原本就是圓筒形（圓柱體）。繪製時要留意手腕與手臂的立體感，在輔助線和草稿的階段就要畫上橢圓形來表示這兩個部位。

23

做出手勢時的狀態

手部會顯示人物的狀態，或是突顯人物個性，在表現人物上是不可或缺的一環。以草稿畫出姿勢大略的感覺之後，常會拍下手部的照片，一邊參考一邊描繪。看著實物繪製時也要掌握肩膀、手肘和手腕這些部位連結在一起的感覺，畫出正確的草圖。接著就來看看草稿和線稿吧。

稍微展現人物個性

草稿

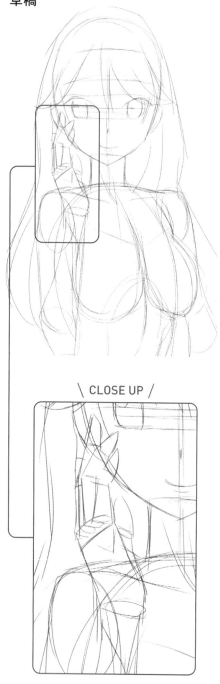

\ CLOSE UP /

線稿

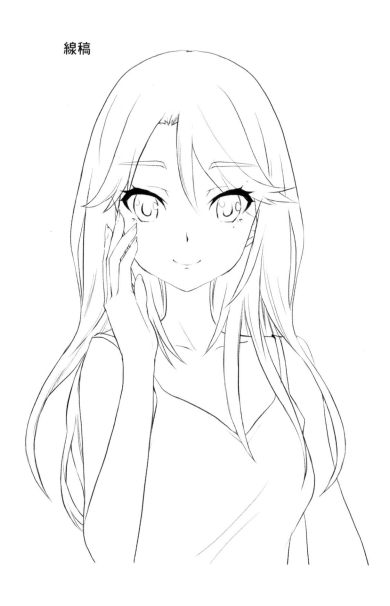

怎麼辦（表現「有些困擾」、「思考」的感覺）

草稿

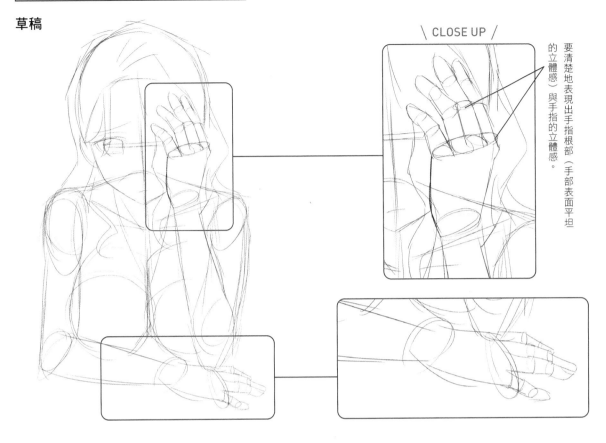

\ CLOSE UP /

要清楚地表現出手指根部（手部表面平坦的立體感）與手指的立體感。

線稿

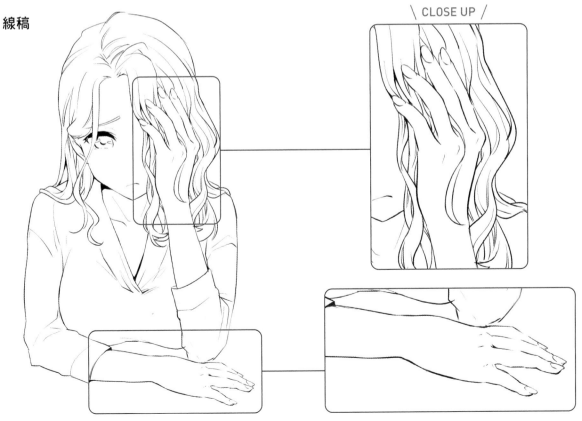

\ CLOSE UP /

\ CLOSE UP /

慢著

完成

線稿

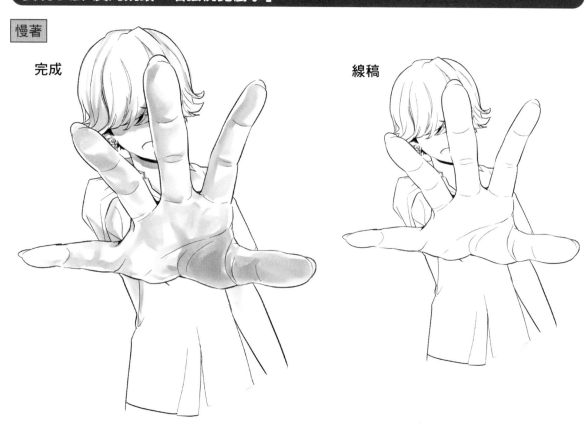

完稿後想呈現的感覺

畫出人物

畫出手部

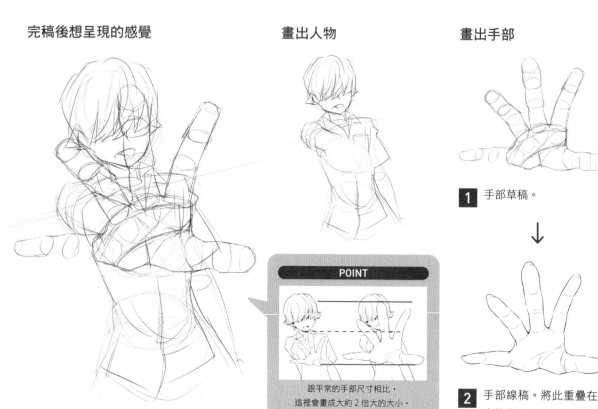

1 手部草稿。

↓

POINT

跟平常的手部尺寸相比，
這裡會畫成大約 2 倍大的大小。

2 手部線稿。將此重疊在
人物上方。

※因為用男性角色比較容易說明，所以此處將人物畫成男性。

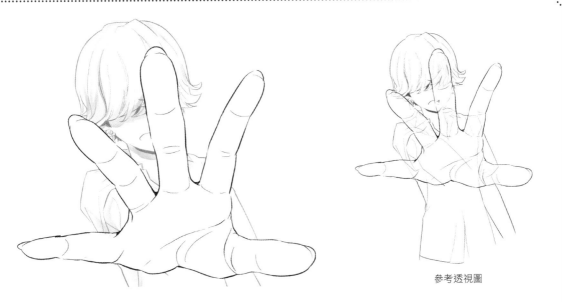

參考透視圖

強調前方，以線條來表現

強調向前伸出的手，淡化位於後方的人物也有同樣的效果。

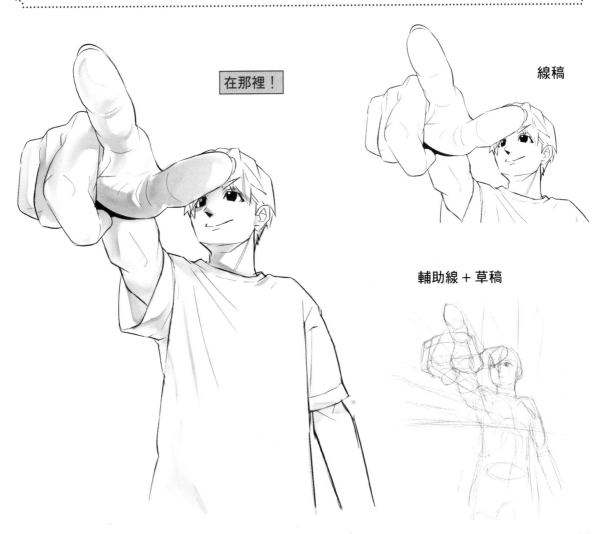

在那裡！

線稿

輔助線 + 草稿

27

『各種類型的手』

繪製手部時可以看著自己或朋友的手寫生，之後再加以變化。
以作品中常出現的手為基準，畫出不同類型的手吧。

不同類型的手

成人女性

畫成曲線柔和，柔軟飽滿的感覺。手指也要注意畫成優雅流暢的感覺。指尖纖細，手指修長，指甲也會畫得長一點。

小女孩

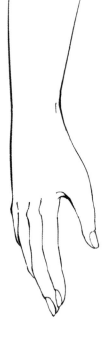

手指比成人女性要短，指甲也會畫得比較小。手背長度也比較短。有時也會將手指畫得更短更胖。

成人男性

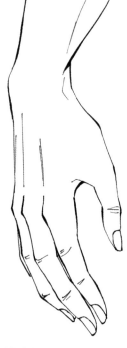

將手指畫粗，仔細描繪手背上浮起的青筋和手指上的皺摺，以此強調稜角分明、高低起伏的感覺。

介於成人與孩童間的類型（女主角型）

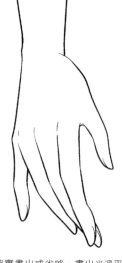

指甲會確實畫出或省略。畫出光滑平順的輪廓，表現出溫柔的感覺吧。

機械型

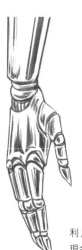

利用塗黑來表現金屬的質感。

妖怪、異形型

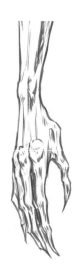

強調骨頭，讓整體呈現骨節凸起、皮包骨的感覺。

將指甲也畫成由指尖變化而成的尖銳形態，即可表現出非人類的感覺。

指甲的畫法

有時也會省略不畫。依照角色設定及個人喜好來畫出不同指甲吧。

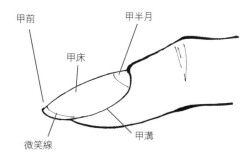

甲前　甲半月

甲床

微笑線　甲溝

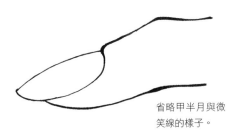

省略甲半月與微笑線的樣子。

具代表性的指甲

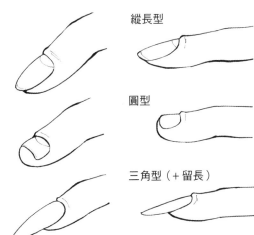

縱長型

圓型

三角型（＋留長）

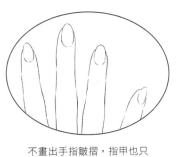

不畫出手指皺摺，指甲也只畫出簡單形狀的樣子時

代表性的指甲畫法

連微笑線和甲半月都仔細描繪型

畫出指甲形狀型

省略指甲根部型

使用甲片（穿戴式美甲）時的樣子

指尖時尚

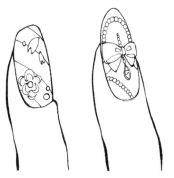

指甲彩繪、貼上小飾品裝飾

會因為工作類型和個體差異而有所不同，也會因為個人喜好和畫風而產生差異，但是大致上的基準為
● **女性的手較窄、手指也較為細長** ● **男性的手比較寬、比較大，手指也較粗**
此為傳統上在作畫時用來區分的特徵。

手背側

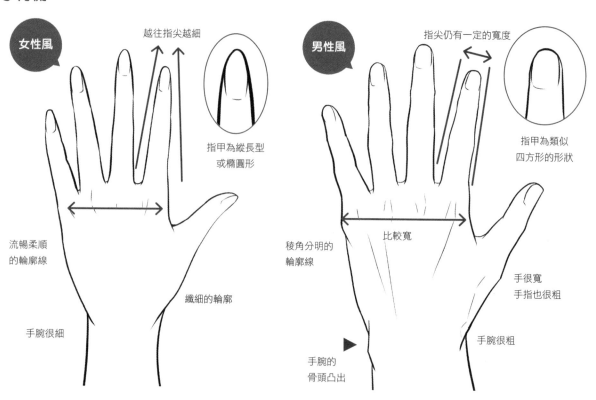

女性風

越往指尖越細

指甲為縱長型
或橢圓形

流暢柔順
的輪廓線

纖細的輪廓

手腕很細

男性風

指尖仍有一定的寬度

指甲為類似
四方形的形狀

稜角分明的
輪廓線

比較寬

手很寬
手指也很粗

手腕很粗

手腕的
骨頭凸出

手掌側

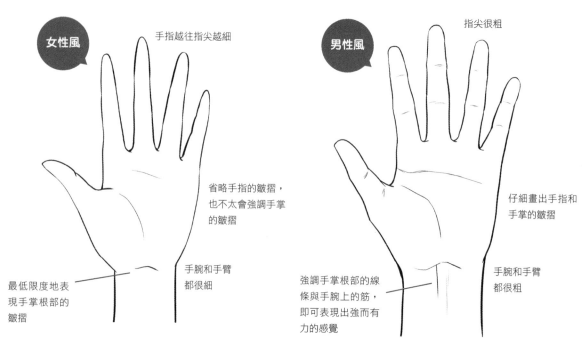

女性風

手指越往指尖越細

省略手指的皺摺，
也不太會強調手掌
的皺摺

最低限度地表
現手掌根部的
皺摺

手腕和手臂
都很細

男性風

指尖很粗

仔細畫出手指和
手掌的皺摺

強調手掌根部的線
條與手腕上的筋，
即可表現出強而有
力的感覺

手腕和手臂
都很粗

※ 由於現今是 LGBTQ 的時代，所以此處不使用具有限定性、明確性的「男性、女性」説法來加以區分。

伸出的手

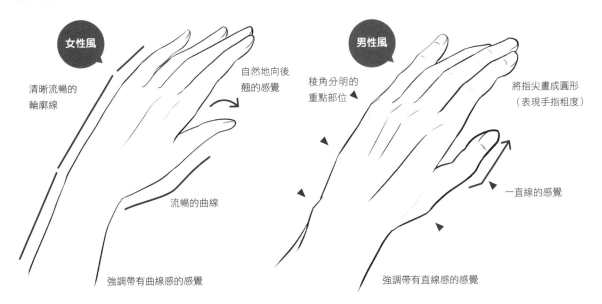

女性風

清晰流暢的輪廓線

自然地向後翹的感覺

流暢的曲線

強調帶有曲線感的感覺

男性風

稜角分明的重點部位

將指尖畫成圓形（表現手指粗度）

一直線的感覺

強調帶有直線感的感覺

V 字手勢

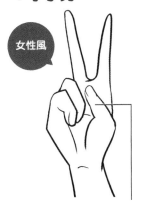

女性風

大拇指不會放在無名指上，給人時尚的印象。

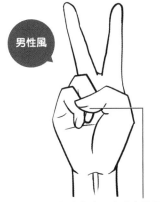

男性風

大拇指放在無名指上，表現出強而有力的 V 字手勢。

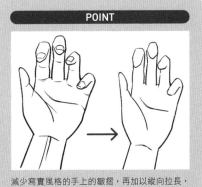

POINT

減少寫實風格的手上的皺摺，再加以縱向拉長，將手指變細，看起來就會像女性或是少年的手。

※ 女性風的 V 字手勢會因為關節的柔軟度與個體差異，實際上有可能想做也做不出來。

握拳

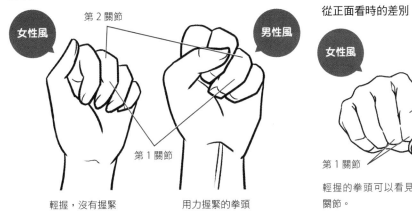

第 2 關節

女性風

男性風

第 1 關節

輕握，沒有握緊

用力握緊的拳頭

從正面看時的差別

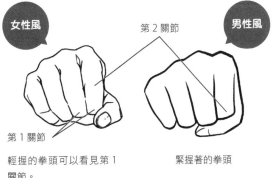

女性風

第 2 關節

男性風

第 1 關節

輕握的拳頭可以看見第 1 關節。

緊握著的拳頭

大人與小孩（從人物設定看手部設計）

雖然會因作品的目標年齡和畫風而有各種差異，不過還是來看看孩童角色、成人角色與女主角型角色在手部尺寸與動作設計，以及表現手法上的不同之處吧。

孩童角色

雖然把手畫小會顯得比較可愛，但想突顯手部動作時，或是因為繪者的個人喜好，有時也會把手畫得比較大一點。藉由把手畫大來展現角色開朗有元氣的樣子。

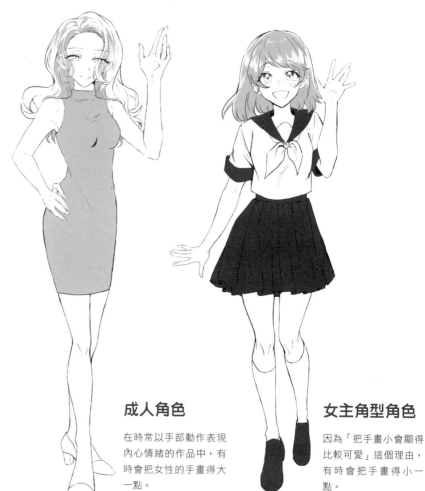

成人角色

在時常以手部動作表現內心情緒的作品中，有時會把女性的手畫得大一點。

女主角型角色

因為「把手畫小會顯得比較可愛」這個理由，有時會把手畫得小一點。

尺寸差異　在人物設計上，會根據臉部或頭部的大小來決定手部的大小。

孩童角色

大約是臉部的一半

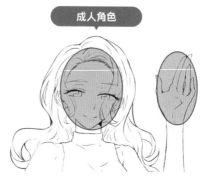

成人角色

幾乎與臉部相同

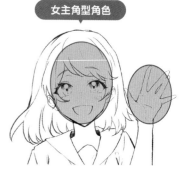

女主角型角色

大約是臉部的3分之2（60%左右）

手部與手腕的特徵

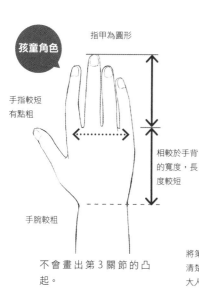

孩童角色

指甲為圓形

手指較短
有點粗

相較於手背
的寬度，長
度較短

手腕較粗

不會畫出第 3 關節的凸起。

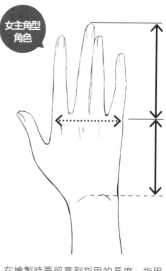

成人角色

將指甲確實畫成前端
較尖的樣子會很帥氣

手指也
很細長

手背長
度較長

手腕也很細

將第 3 關節畫得比較
清楚一點，以表現出
大人的感覺

女主角型角色

在繪製時要留意到指甲的長度、指甲
形狀、手指粗細與長度都介於孩童角
色與成人角色之間。

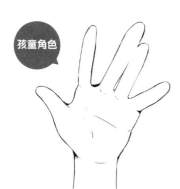

孩童角色

不會畫出手指上的皺摺。手掌的皺摺很
少，或者會加以省略。

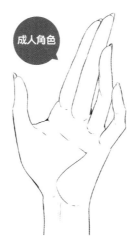

成人角色

在手指上加上一定程度的皺摺也 OK。畫
出手掌上的皺摺會很適合。

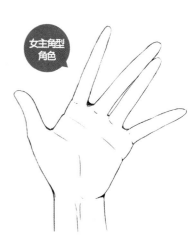

女主角型角色

不會畫出手指上的皺摺。稍微加上手掌
上的皺摺。

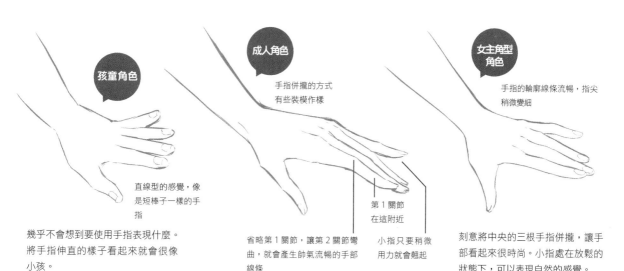

孩童角色

直線型的感覺，像
是短棒子一樣的手
指

幾乎不會想要使用手指表現什麼。
將手指伸直的樣子看起來就會很像
小孩。

成人角色

手指併攏的方式
有些裝模作樣

第 1 關節
在這附近

省略第 1 關節，讓第 2 關節彎
曲，就會產生帥氣流暢的手部
線條

小指只要稍微
用力就會翹起

女主角型角色

手指的輪廓線條流暢，指尖
稍微變細

刻意將中央的三根手指併攏，讓手
部看起來很時尚。小指處在放鬆的
狀態下，可以表現自然的感覺。

手部會反應內心

不僅只有表情和服裝打扮會反應出角色的心情和狀態，從站立時的手部也能看出端倪。例如放鬆狀態或是想展現自我等等，在繪製人物站姿時，要連手勢都用心描繪。

放鬆、自然姿勢 1　有點緊張

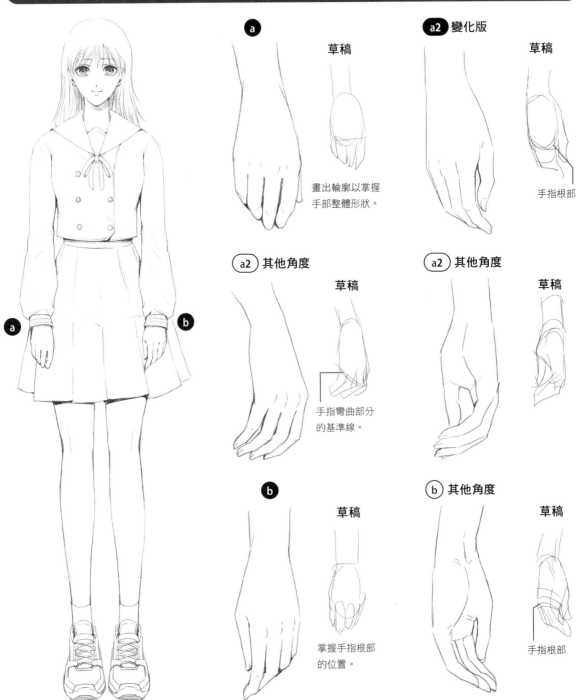

a

草稿

畫出輪廓以掌握手部整體形狀。

a2 變化版

草稿

手指根部

a2 其他角度

草稿

手指彎曲部分的基準線。

a2 其他角度

草稿

b

草稿

掌握手指根部的位置。

b 其他角度

草稿

手指根部

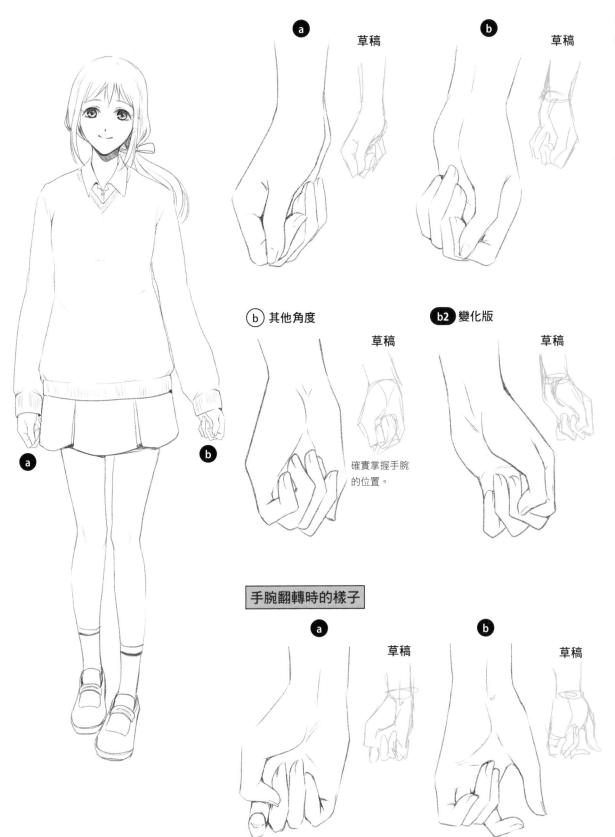

ⓐ 草稿

ⓑ 草稿

ⓑ 其他角度　草稿

確實掌握手腕
的位置。

b2 變化版　草稿

手腕翻轉時的樣子

ⓐ 草稿

ⓑ 草稿

確立自己是「開朗有元氣」這種人設的角色。像是偶像或是模特兒等職業，在做出自己的招牌動作時，會有好幾個手部動作（手勢）。也可以將角色設定成「會下意識地做出招牌動作的人」。

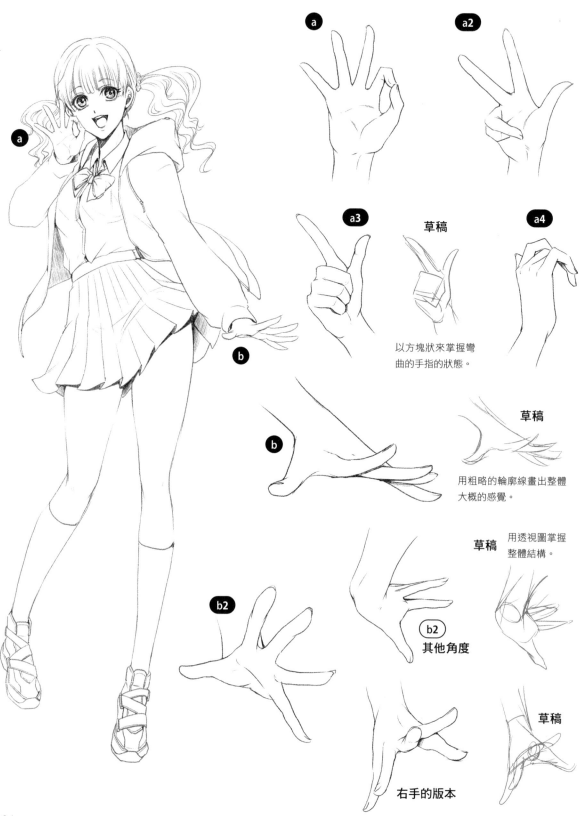

a

a2

a3　草稿　a4

以方塊狀來掌握彎曲的手指的狀態。

草稿

用粗略的輪廓線畫出整體大概的感覺。

草稿　用透視圖掌握整體結構。

b2

b2
其他角度

草稿

右手的版本

壓抑自我／展現不強調自身個性的自己

飯店職員、被老闆叫去的公司員工或是軍人等等，被要求「不展現自我」、「不可以展現自我」等狀況時的站姿與手部動作，只有連指尖都伸直這1種，會讓人感受到當事人的緊張感與認真嚴肅。

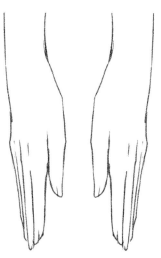

連指尖都伸直，這樣的手勢合格。
左右相同（將其中一隻手左右翻轉）

草稿

配合直立不動的身體
而伸得筆直的手，因
為不好理解，因此要
確實掌握手腕與手指
根部的位置，再畫出
整體輪廓。

從小指側看到的樣子
（後方角度）

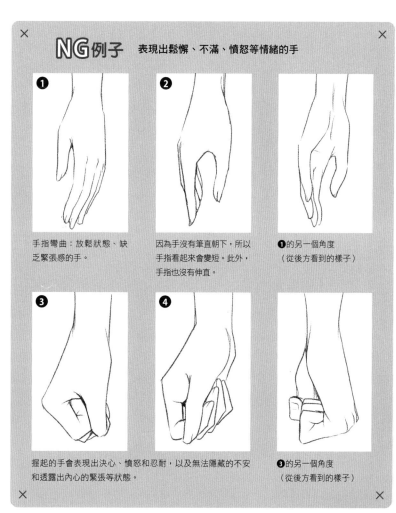

NG例子 表現出鬆懈、不滿、憤怒等情緒的手

❶ 手指彎曲：放鬆狀態、缺乏緊張感的手。

❷ 因為手沒有筆直朝下，所以手指看起來會變短。此外，手指也沒有伸直。

❶的另一個角度
（從後方看到的樣子）

❸ 握起的手會表現出決心、憤怒和忍耐，以及無法隱藏的不安和透露出內心的緊張等狀態。

❹

❸的另一個角度
（從後方看到的樣子）

有些角色會有招牌手勢代表其身分，本頁就來看看模特兒和女僕在做出招牌站姿時的手吧。

模特兒手叉腰的拍照站姿

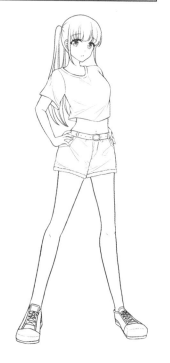

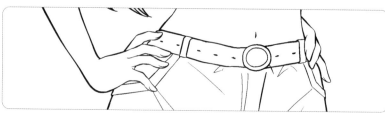

手叉腰時代表性的手勢

一般的叉腰手勢，但想要稍微展現角色個性時。手指的動作

女僕迎賓姿勢

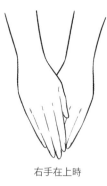

右手在上時

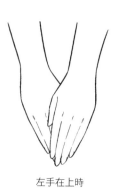

左手在上時

指尖併攏的手。可以先畫出一隻手，之後再左右反轉。

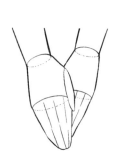

手部交疊的示意圖

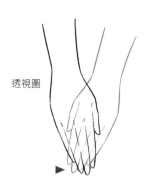

透視圖

在沒有過度限制或要求的情況下，也可以露出位於下方那隻手的手指。

LESSON 2

手部訴說的「情緒」

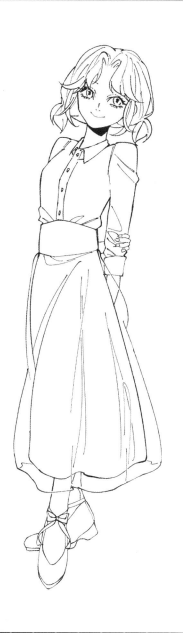

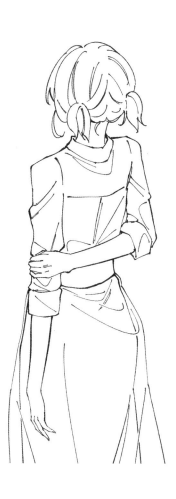

8 種情緒（狀態）
喜怒哀樂 + 驚無狂和

以狀態來區分喜怒哀樂，可分為有精神（喜、怒）、沒精神（哀）及普通（樂）3種。再加上驚訝（反射性的反應）、無（全身無力）、瘋狂（過度用力）及和（安靜）的狀態，接著就來看看各種情緒的姿勢與手部動作吧。

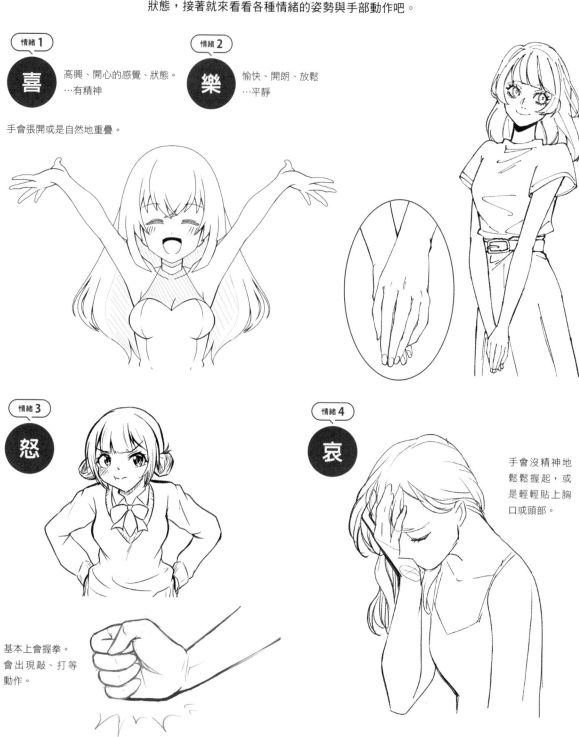

情緒 1

喜 高興、開心的感覺、狀態。
…有精神

情緒 2

樂 愉快、開朗、放鬆
…平靜

手會張開或是自然地重疊。

情緒 3

怒

基本上會握拳。
會出現敲、打等
動作。

情緒 4

哀

手會沒精神地
鬆鬆握起，或
是輕輕貼上胸
口或頭部。

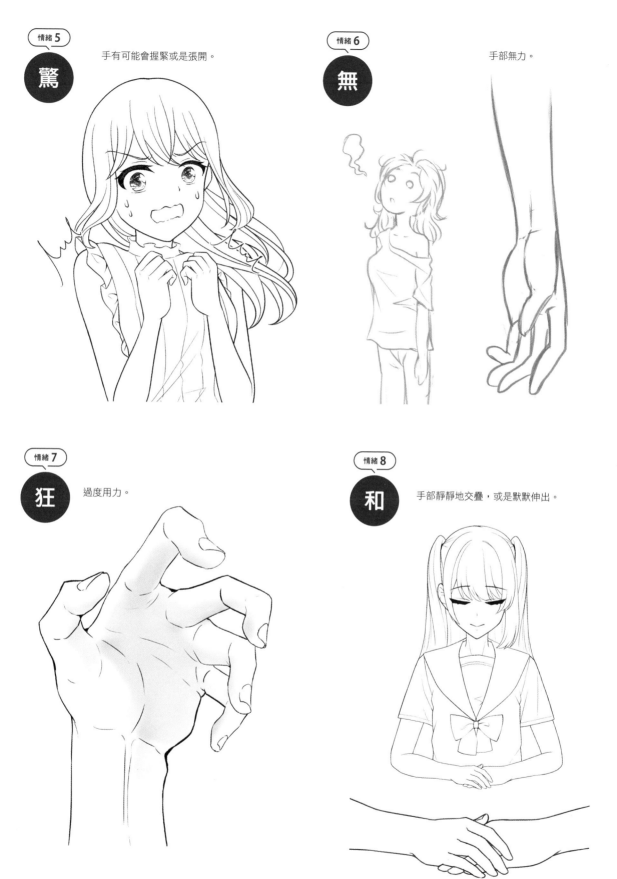

情緒5 驚 手有可能會握緊或是張開。

情緒6 無 手部無力。

情緒7 狂 過度用力。

情緒8 和 手部靜靜地交疊，或是默默伸出。

※ 每種情緒各自還有靜與動（誇張）的差別。
※ 要簡單區分的話，可分為「喜樂、哀和、怒狂、無」，而「驚」則是各自與這些情緒相對的狀態。

喜與樂

喜：高興、開心的感覺、狀態。樂：愉快、開朗、放鬆
雖然喜與樂的狀態各有其表現方式，但時常都是「可以說是喜也可以說是樂」的狀態。就從喜樂的複合狀態來看看這時的手部動作吧。

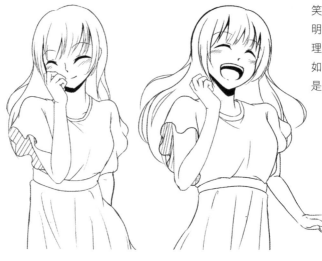

笑容或是在笑的樣子很明顯的是「高興」。在理論上是「樂」的狀態。如字面所示，「兩者皆是」。

手靠近臉或嘴邊，或是反射性地抬手接近臉部，兩者都是在幾乎無意識的情況下做出的動作。

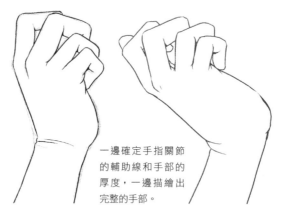

一邊確定手指關節的輔助線和手部的厚度，一邊描繪出完整的手部。

手部狀態為手指稍微彎曲的感覺。雖然在非常高興時會緊錦握拳，做出勝利姿勢，但以「稍微握起的手」來表現「喜、樂」的中性狀態較為自然。

放鬆、心情愉快的狀態。雙手背在背後的站姿。雖然是「樂」的狀態，但情緒是「喜」。

稍微握起的手。輕輕地握著。

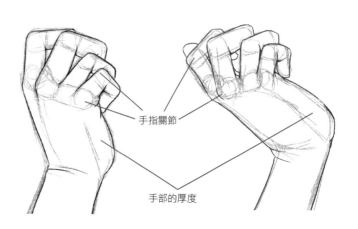

手指關節

手部的厚度

同時具有喜樂兩種情緒

手放在背後的「樂」的姿勢。

※ 雖然角色的內心在做出這個「樂的姿勢」時有可能是悲傷（哀）、生氣（怒）的狀態，但這裡先將重點放在放鬆狀態的手部上吧。

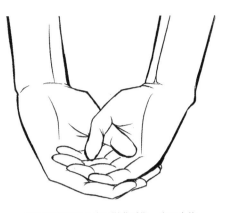

在輕鬆悠閒的心境下彎曲手指，表示人物處於放鬆狀態

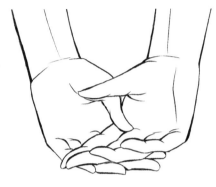

緊緊握住手指，或是手指伸得筆直等動作，其實是緊張或感到不安的狀態。

作畫流程

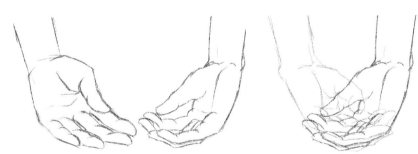

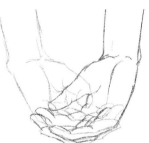

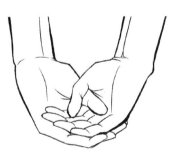

1 分別畫出左右手。

2 將兩個圖檔疊在一起做出雙手交疊的感覺。

3 完成。

Column

手要一邊觀察一邊畫！

繪製手部要從看著實物寫生開始。看著自己做出的手勢繪製，或是請朋友做出手勢後，拍下照片作為參考資料看著畫等等，以這種方式累積經驗，很多動作就可以在不用參考實物的情況下畫出來了。但想要畫好手部，最後的手段終究還是「寫生」。
此外，手的大小、手指的長度和粗細也會因為個體而產生差異。
因為「每個人都不一樣」是不爭的事實，所以請對作為參考的手有自信，放心地畫吧。

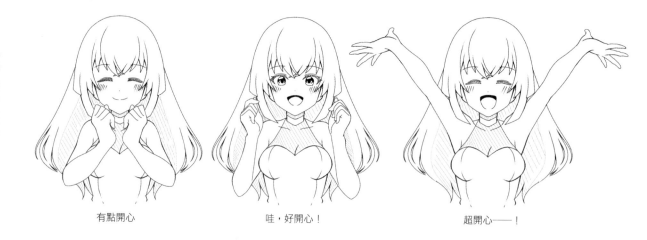

有點開心　　　　　　　　　哇，好開心！　　　　　　　　　超開心——！

開心時輕握的手

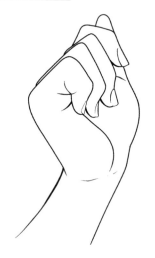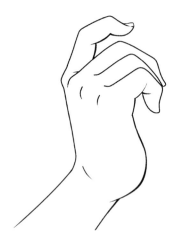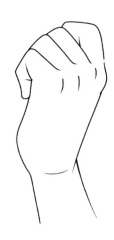

草稿、輔助線

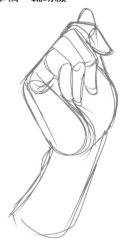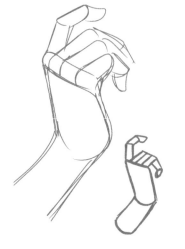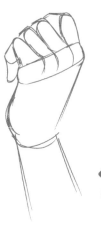

先以幾何圖形的方式畫出大概的感覺，也是一個有效的方法。

「萬歲姿勢」的變化版

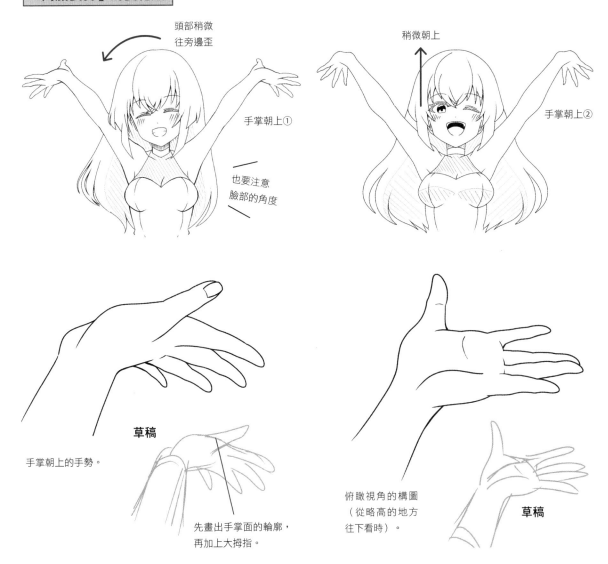

頭部稍微
往旁邊歪

手掌朝上①

也要注意
臉部的角度

稍微朝上

手掌朝上②

草稿

手掌朝上的手勢。

先畫出手掌面的輪廓，
再加上大拇指。

俯瞰視角的構圖
（從略高的地方
往下看時）。

草稿

\ CLOSE UP /

萬歲姿勢

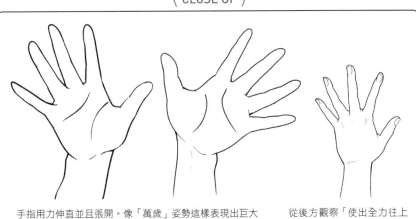

手指用力伸直並且張開。像「萬歲」姿勢這樣表現出巨大
「喜悅」的動作，同時也會表現出「有精神」的感覺。

從後方觀察「使出全力往上
舉的手部」時所看到的樣子。

又驚又喜

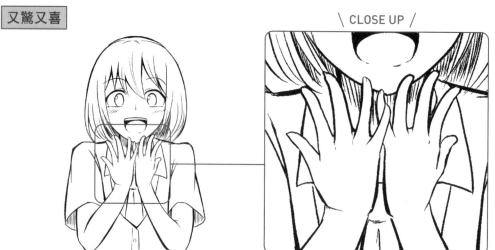

\ CLOSE UP /

被突襲的狀態。手指伸得筆直，並且因為用力而向後翹起，同時也會張得很開。表現出毫無防備、天真及坦率的心情。

興奮

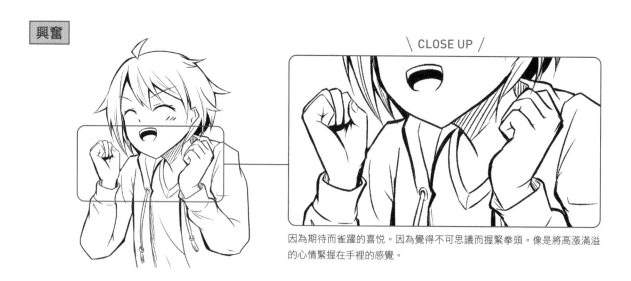

\ CLOSE UP /

因為期待而雀躍的喜悅。因為覺得不可思議而握緊拳頭。像是將高漲滿溢的心情緊握在手裡的感覺。

打招呼風

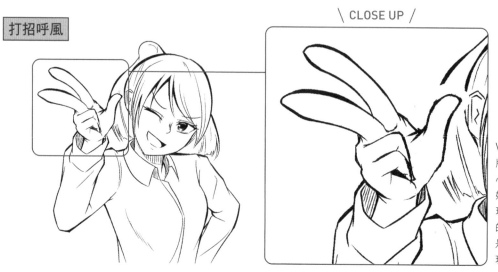

\ CLOSE UP /

Ｖ字手勢的變化版。像是表現出開心的情緒＋傳達好感一般，同時展現角色開朗有精神的複合表現方式，是將手部變形的表現手法。

各種表現喜悅的姿勢（「太棒了！」的姿勢變化）

表達「贏了」、「得到了」等喜悅的姿勢。也會出現在以力量與智慧
打倒強敵怪獸後等場面

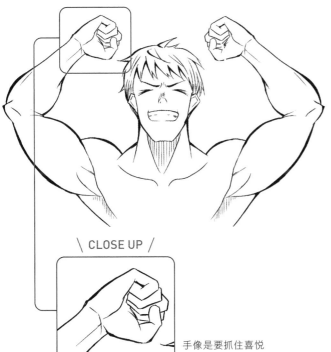

\ CLOSE UP /

手像是要抓住喜悅
而緊握成拳

朝前方伸出拳頭，是在
進行「作戰成功」、「太
好了」等令人開心的溝
通交流時會做出的動作。

※ 因為用男性角色比較容易
說明，所以此處將人物畫
成男性。

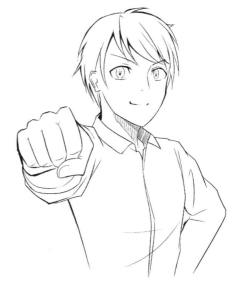

草稿

單手向上舉高

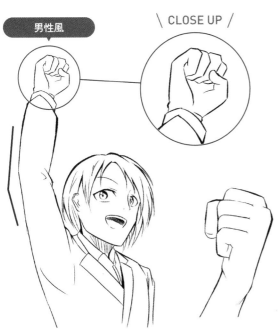

男性風

\ CLOSE UP /

\ CLOSE UP /

女性風

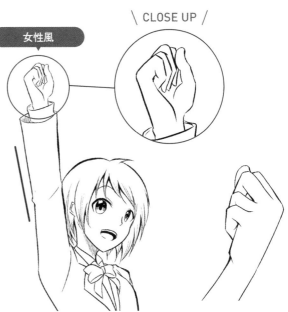

手肘彎曲，看起來就會比較像男性。
看起來有強而有力的感覺

用力握緊的拳頭

直直地往上舉起的手。與男性風的角色
放在一起看，可以看出這個動作展現出
女性的感覺。

輕輕握住的拳頭

47

雙手在身後交握的動作

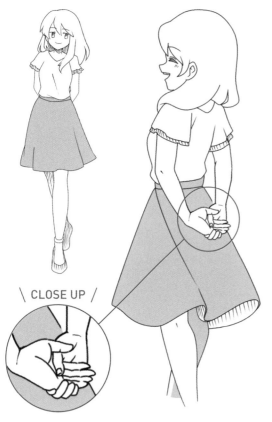

\ CLOSE UP /

變化版

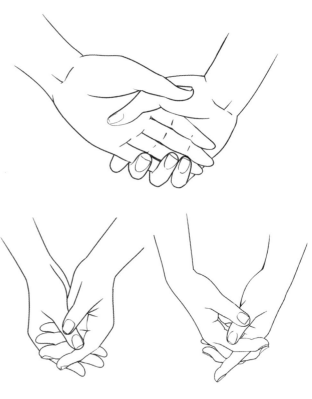

\ CLOSE UP /

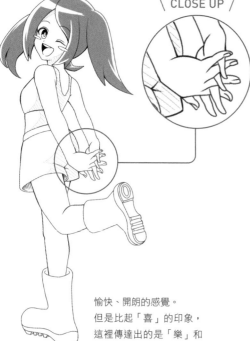

愉快、開朗的感覺。
但是比起「喜」的印象，
這裡傳達出的是「樂」和
「快活的感覺」。

交握前的手

輕輕握住。

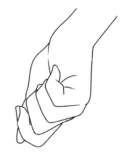

自然放鬆的手。以手指
表現出無力感。描繪人
物放鬆或就寢時，以及
表現人物死亡時也會使
用此方式。

愉悅地行走，有點期待的心情

興奮地行走的姿勢。角色基本上很有精神，這種感覺會表現在手上。連指尖都用力伸直翹起的手是這個姿勢的特徵。

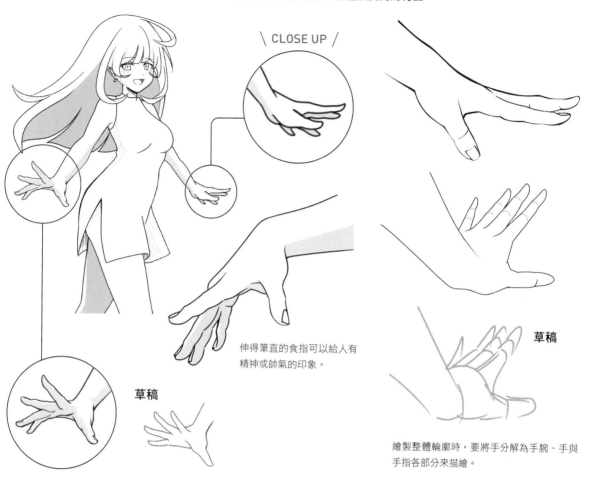

\ CLOSE UP /

伸得筆直的食指可以給人有精神或帥氣的印象。

草稿

草稿

繪製整體輪廓時，要將手分解為手腕、手與手指各部分來描繪。

事不關己的感覺

兩手在後腦勺交握的姿勢。

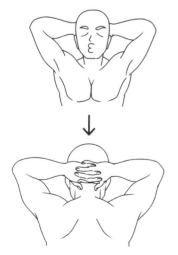

悠閒的姿勢。雖然有時也會用在表現「傻眼」的狀態上，但即使如此，基本上還是會因為事不關己所以顯得很放鬆。

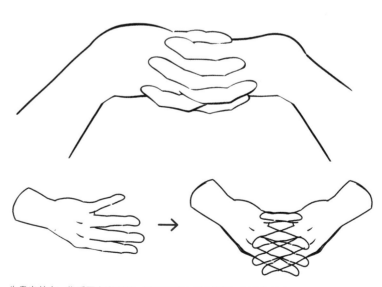

先畫出其中一隻手再左右反轉，讓兩隻手交疊的狀態。以此為基底，一邊進行透寫一邊調整手指也是一種繪製的方法。。

雙手放在身前往下伸

草稿

即使處在放鬆狀態，仍然在思考著什麼的手。

大略畫出手部整體動作的感覺。

手指的動作除了表現出不安之外，還能展現人物性格或裝模作樣的感覺。

\ CLOSE UP /

其中一隻手握住另一隻，所以表現出人物有點緊張的感覺。

草稿

緊握著自己的手，即可表現出角色處在相當不安的狀態。

一般將雙手交疊的狀態

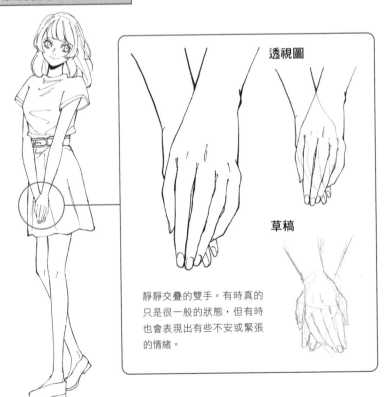

透視圖

草稿

靜靜交疊的雙手。有時真的只是很一般的狀態，但有時也會表現出有些不安或緊張的情緒。

將右手放在上方

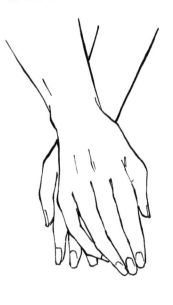

露出下方那隻手的手指，可以表現出自然的感覺，顯示角色處在沒有特別情緒起伏的狀態。

模特兒站姿、展現「陽」的一面

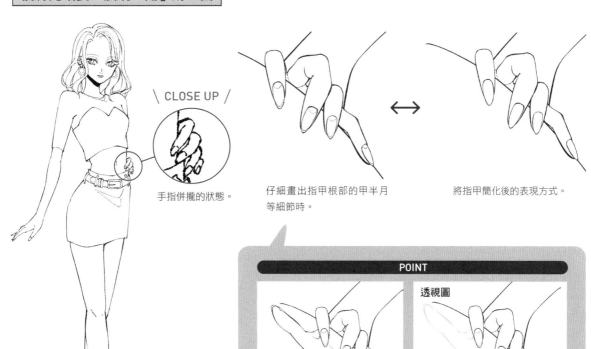

\ CLOSE UP /

手指併攏的狀態。

仔細畫出指甲根部的甲半月
等細節時。

將指甲簡化後的表現方式。

颯爽的站姿傳達
出開朗有精神的
感覺。

POINT

透視圖

手掌與大拇指被腰部擋住，所以看不見。

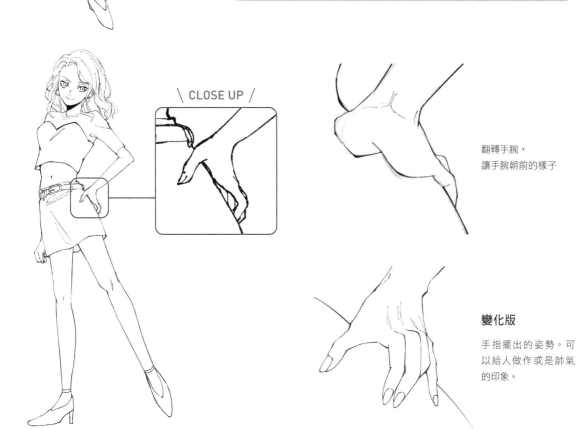

\ CLOSE UP /

翻轉手腕，
讓手腕朝前的樣子

變化版

手指擺出的姿勢。可
以給人做作或是帥氣
的印象。

『撐著臉頰的姿勢是萬能姿勢』

雖然撐著臉頰是表現「樂」這個放鬆狀態的代表性姿勢，
但可以藉由表情和指尖的動作來強調各種情緒，會產生意想不到的效果。
此外，也能夠以此展現角色個性，達到傳遞資訊的目的。
將撐著臉頰的手分別變換為「剪刀」、「石頭」和「布」的手勢試試看吧。

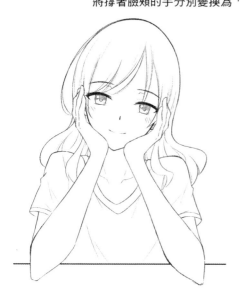

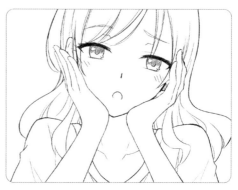

布

右手做出「布」的樣子，這個手勢可以做為下一個動作或台詞的過渡姿勢。

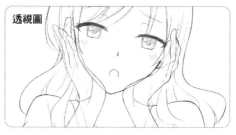

手會擋住臉部的輪廓線。

兩手一起撐著臉頰時。此外，只要讓頭部稍微往旁邊傾斜，就可以強調可愛的感覺。

剪刀

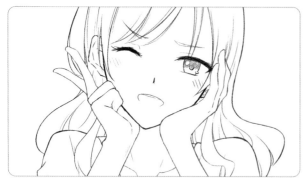

加上眨眼的效果，可以感受到角色的心情與聯想到角色會說的台詞。

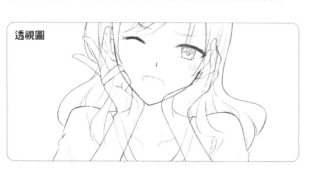

石頭

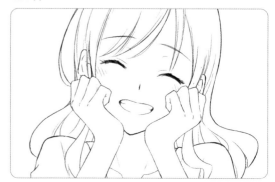

輕輕握拳。強調笑容＋可愛的效果。

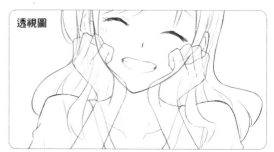

石頭

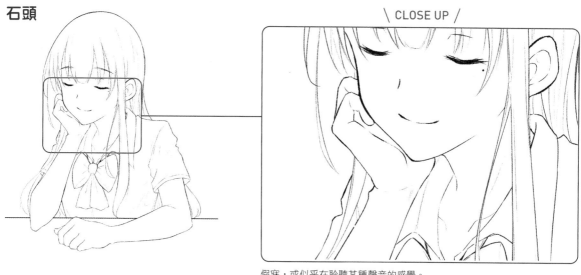

\ CLOSE UP /

假寐，或似乎在聆聽某種聲音的感覺。

剪刀

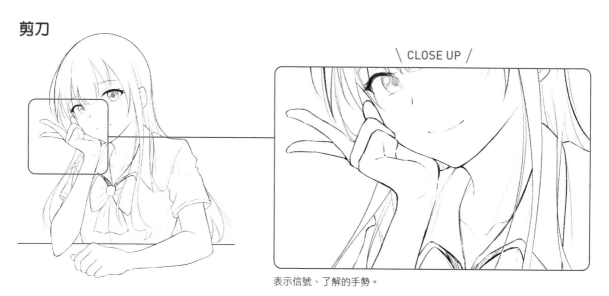

\ CLOSE UP /

表示信號、了解的手勢。

布

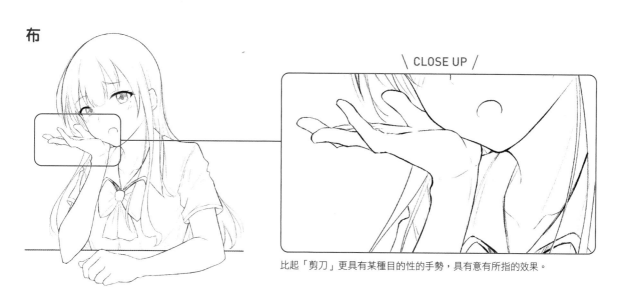

\ CLOSE UP /

比起「剪刀」更具有某種目的性的手勢，具有意有所指的效果。

展現開朗感

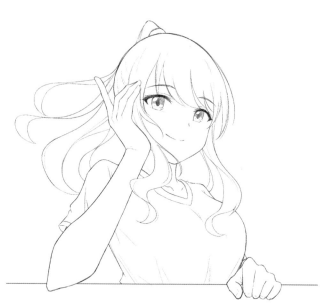

不是撐著臉頰，而是將手靠近臉部的姿勢。對本人來說，是在下意識的情況下做出的動作。

草稿

繪製過程

1 以塊狀畫出手部的形狀。

2 確定手指和手部的樣子。

變化為意味深長的姿勢

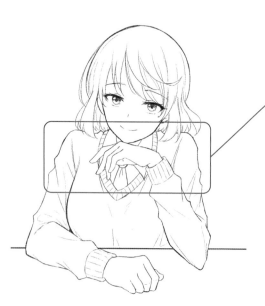

從手撐臉頰過渡到下一個動作的瞬間。是否將下巴靠在手背上這一點，可以看出角色的性格。

\ CLOSE UP /

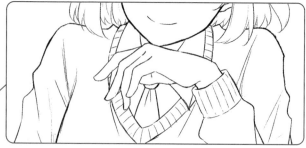

變化版

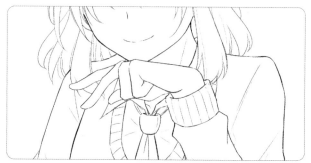

略為斜前方的角度。豎起 2 根手指的手勢。

鬧彆扭

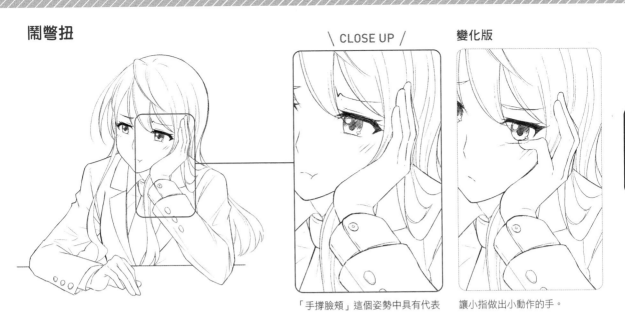

\ CLOSE UP /

「手撐臉頰」這個姿勢中具有代表性的手。

變化版

讓小指做出小動作的手。

笑咪咪

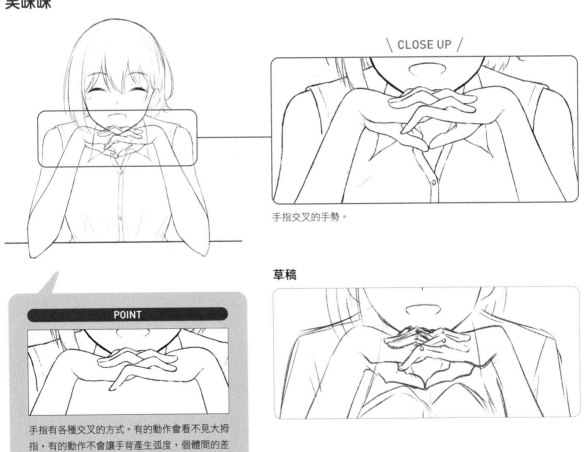

\ CLOSE UP /

手指交叉的手勢。

草稿

POINT

手指有各種交叉的方式。有的動作會看不見大拇指，有的動作不會讓手背產生弧度，個體間的差異也很大，試著擺出各種手勢看看吧。

情緒 3　怒

與「喜、樂」和「哀」不同，很少有姿勢讓人能一眼就看出「怒」的情緒。不如說會在壓抑憤怒（低下頭）後，以喊叫、氣得揮拳等動作來表現。

生氣叉腰的姿勢

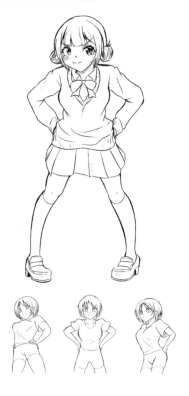

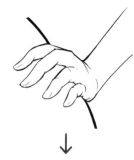

叉在腰上的手

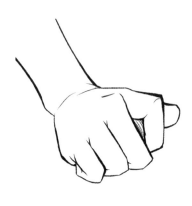

草稿

以圓形表示手指根部的關節。

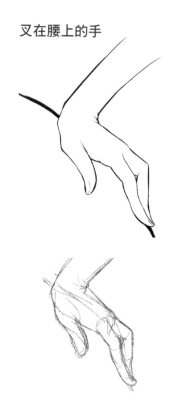

正手叉腰時

反手叉腰時

握拳叉腰，
以手背示人的樣子

↓

↓

↓

草稿

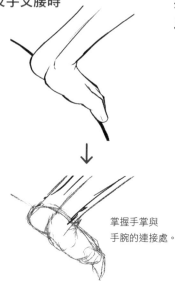

確定手指根部與手掌的厚度。

掌握手掌與手腕的連接處。

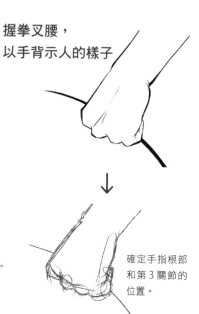

確定手指根部和第 3 關節的位置。

手指彎曲成爪狀的手勢

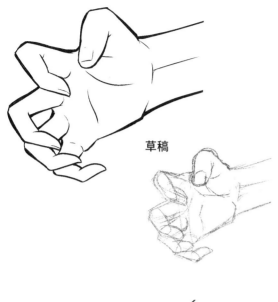

草稿

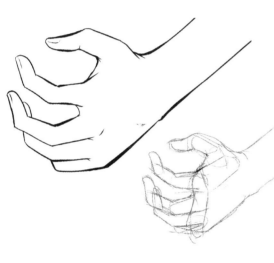

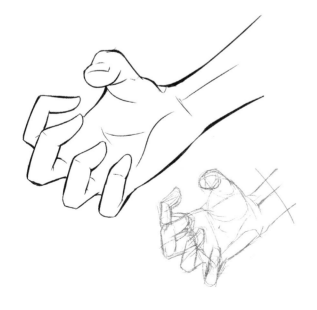

緊握的拳頭

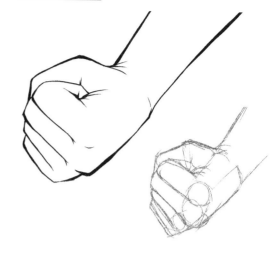

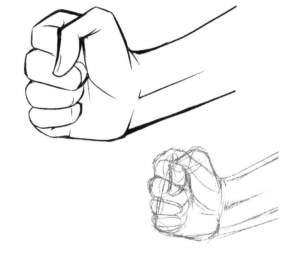

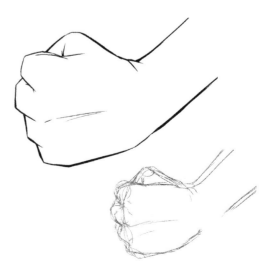

敲桌子　加上效果線或將聲音具象化的鋸齒形效果,還有「碰」、「啪」等效果音,就能表現出臨場感。

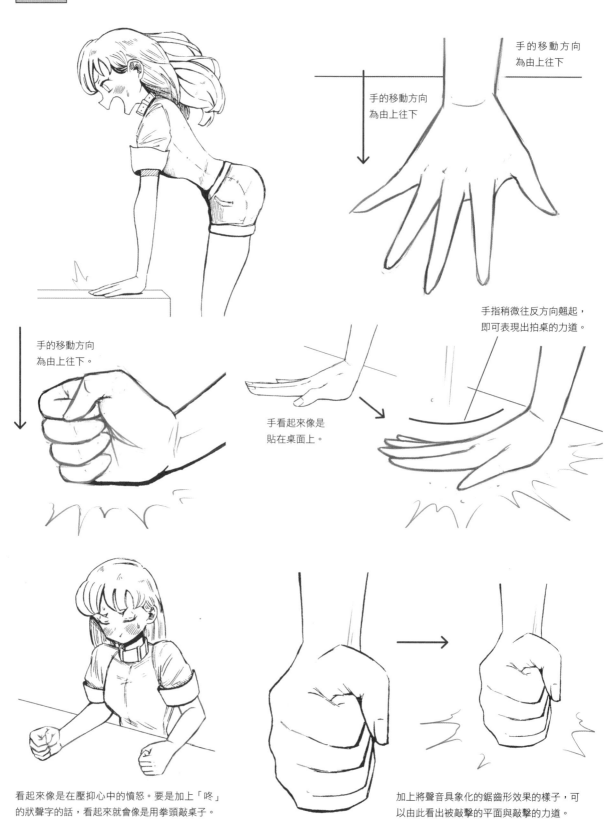

手的移動方向
為由上往下

手的移動方向
為由上往下

手指稍微往反方向翹起,
即可表現出拍桌的力道。

手的移動方向
為由上往下。

手看起來像是
貼在桌面上。

看起來像是在壓抑心中的憤怒。要是加上「咚」
的狀聲字的話,看起來就會像是用拳頭敲桌子。

加上將聲音具象化的鋸齒形效果的樣子,可
以由此看出被敲擊的平面與敲擊的力道。

搥打牆壁

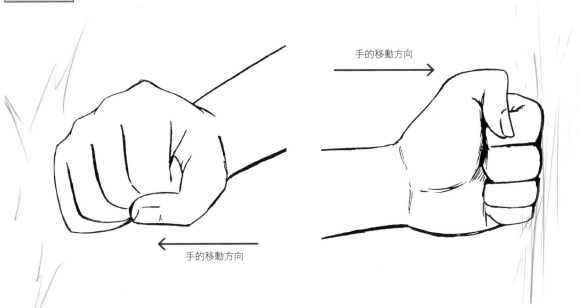

手的移動方向

手的移動方向

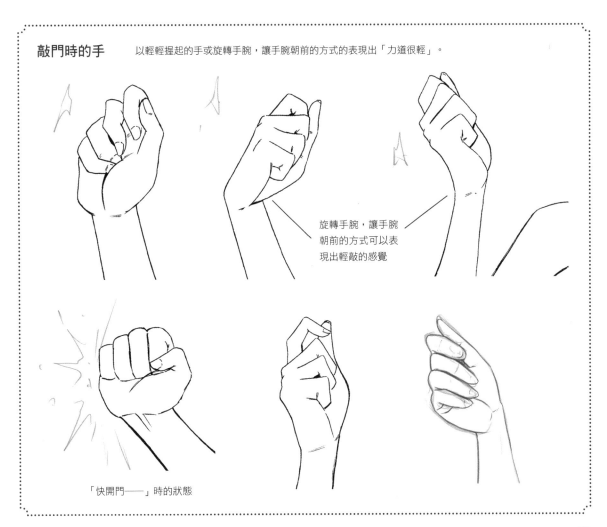

敲門時的手　以輕輕握起的手或旋轉手腕，讓手腕朝前的方式的表現出「力道很輕」。

旋轉手腕，讓手腕
朝前的方式可以表
現出輕敲的感覺

「快開門——」時的狀態

LESSON 2-4

情緒4 哀 擔心、不安、悲傷的情緒

悲傷、寂寞、擔心與不安等情緒。以或多或少向前傾的姿勢為主體。依據手的位置與手勢，可以有各種表現方式。

彷彿要保護其中一隻手，雙手貼在胸口	將手放在嘴邊	不知所措地將手舉到胸前高度

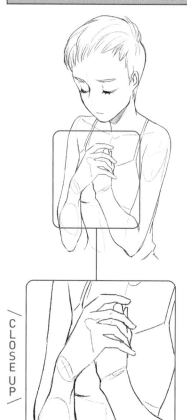

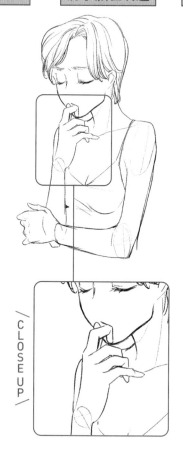

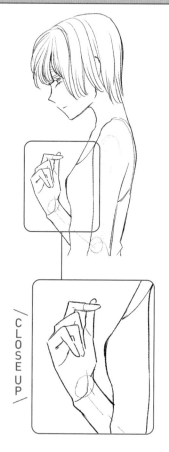

CLOSE UP

CLOSE UP

CLOSE UP

無力的手 沒有用力握緊的手。讓手指間產生縫隙的話，就可以表現出另一種「沒有精神」、「有些不安」的手勢。

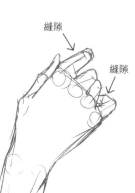

縫隙

縫隙

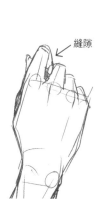

縫隙

60

將手放在胸口的姿勢

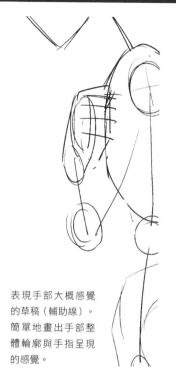

\ CLOSE UP /

輕輕握起的手,有時也會緊握。

表現手部大概感覺的草稿(輔助線)。簡單地畫出手部整體輪廓與手指呈現的感覺。

稍微往前傾的姿勢。

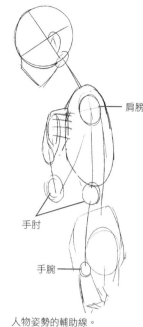

肩膀

手肘

手腕

人物姿勢的輔助線。確定姿勢與肩膀、手肘的位置。

兩手貼在胸口的姿勢

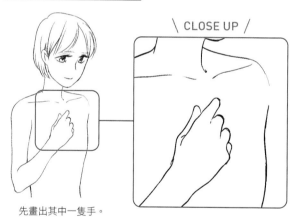

\ CLOSE UP /

先畫出其中一隻手。

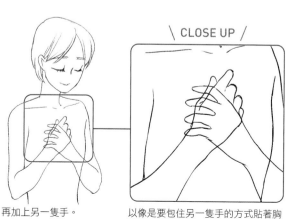

\ CLOSE UP

再加上另一隻手。

以像是要包住另一隻手的方式貼著胸口時。

變化版

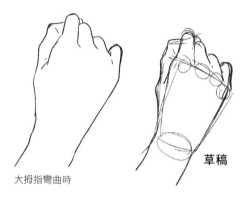

大拇指彎曲時

草稿

透視圖

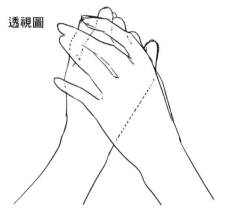

中指貼著無名指,看起來很時尚的手部動作

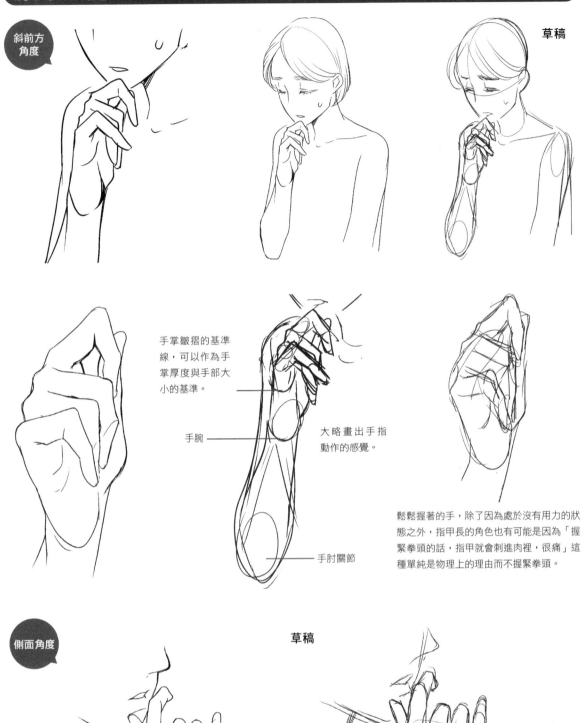

斜前方
角度

草稿

手掌皺摺的基準
線，可以作為手
掌厚度與手部大
小的基準。

手腕

大略畫出手指
動作的感覺。

手肘關節

鬆鬆握著的手，除了因為處於沒有用力的狀
態之外，指甲長的角色也有可能是因為「握
緊拳頭的話，指甲就會刺進肉裡，很痛」這
種單純是物理上的理由而不握緊拳頭。

側面角度

草稿

變化版

反射性地抬手掩口

正面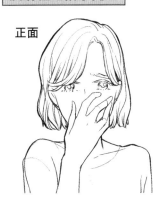

斜向角度

側面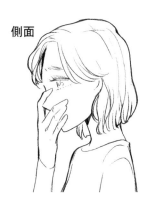

相對於嘴巴的位置，手部斜斜地蓋住嘴巴的動作。通常是下意識做出的行為。

捂住嘴巴

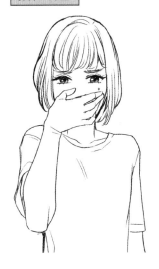

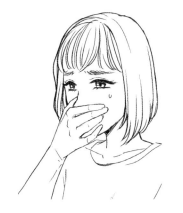

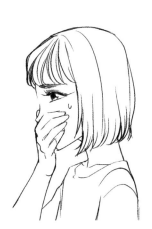

相對於嘴巴的位置，手部呈橫向的動作。比如讓自己不要發出聲音等，通常是因為自我意志而做出的行為，但也有可能反射性的做出此動作。

以手掩面

※ 因為用男性角色比較容易說明，所以此處將人物畫成男性。

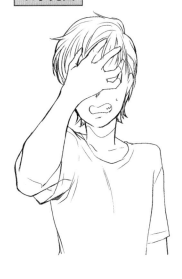

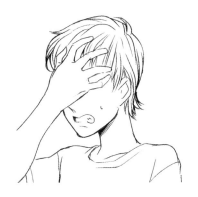

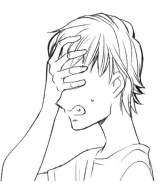

痛苦、不想讓人看到眼淚時的動作。雖然這也是反射性做出的動作，但因為加上了「壓住眼睛、不想讓他人看見」等個人意志，所以手指會用力。

抱頭

雙手抱頭

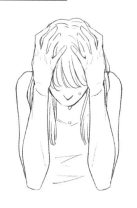
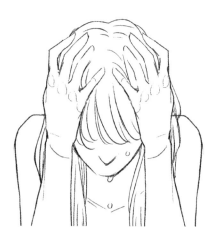

草稿

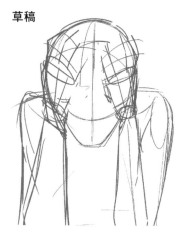

草圖。確定頭部的形狀後再加上手指的輔助線。

單手

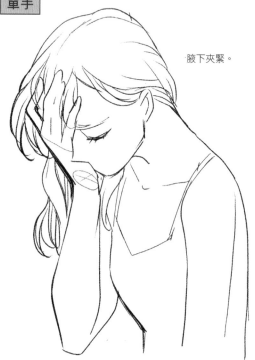

腋下夾緊。

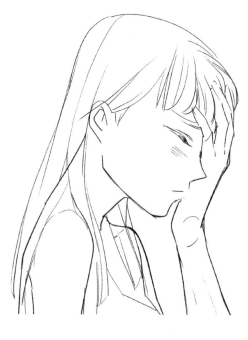

貼著頭部的部分

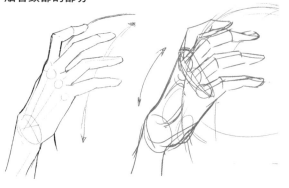

草稿

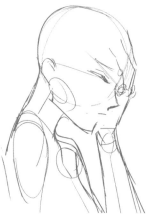

草圖。確實畫出頭部的形狀，以線條表現手部。使用略圖（輔助線）來掌握人物的姿勢。

哀嘆

草稿

抱著頭往後仰
的姿勢。

雖然會因為人物的髮
型而看不到手指，但
在草圖階段還是好好
畫出來吧

CLOSE UP

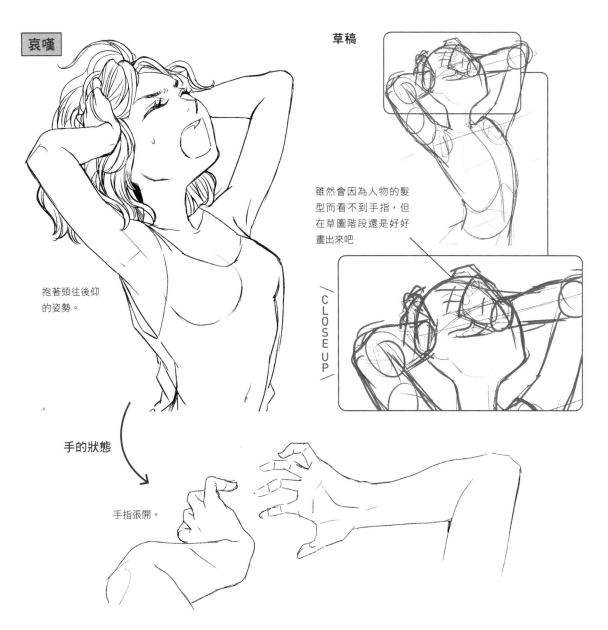

手的狀態

手指張開。

沒有頭髮時

大部分都會被頭部擋住。

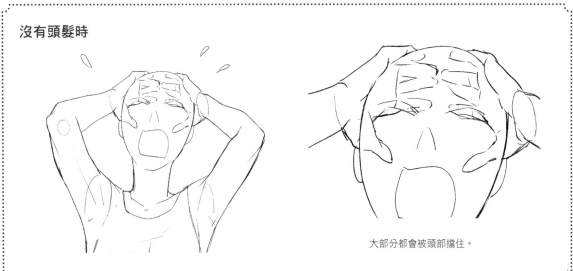

蓋住眼睛

「慘不忍睹」

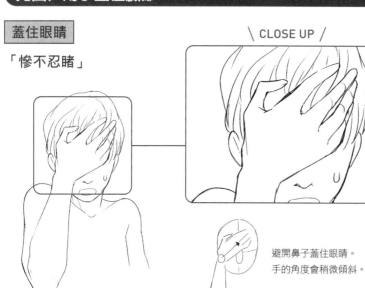

\ CLOSE UP /

草稿

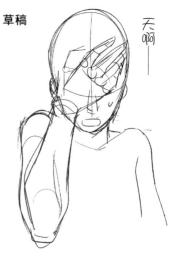

天啊──

避開鼻子蓋住眼睛。
手的角度會稍微傾斜。

重點在於從小指到食指的手指動作，
大拇指彎曲與否可以之後再決定。

兩手

慘不忍睹、哭泣等等

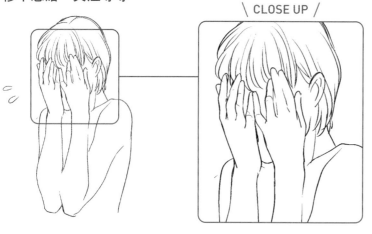

\ CLOSE UP /

草稿

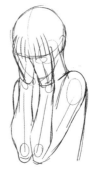

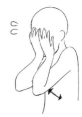

兩手手肘緊貼的
感覺。

手肘往前的動作雖
然不太自然，但是
誇張的動作有時候
在畫面上看起來反
而比較合理。

握拳時

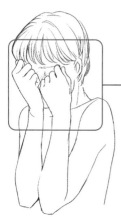

\ CLOSE UP /

草稿

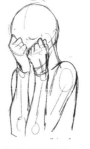

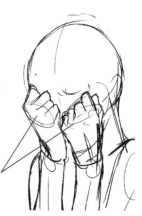

看起來像擦眼
淚或壓著滑落
臉頰的淚珠的
動作。

從肩膀到手肘，
以及頭部的角度
可以和手指張開
時的狀態相同。

手肘撐在桌面上時

以掌丘壓住眼睛時

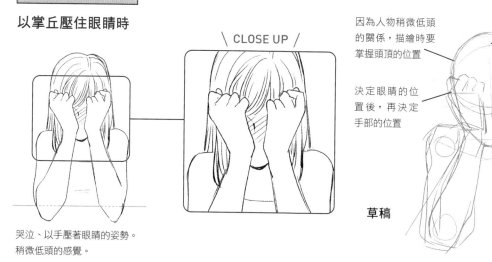

\ CLOSE UP /

哭泣、以手壓著眼睛的姿勢。
稍微低頭的感覺。

因為人物稍微低頭的關係，描繪時要掌握頭頂的位置

頭頂
（頭部頂點）

決定眼睛位置的輔助線

決定眼睛的位置後，再決定手部的位置

草稿

兩手手部呈現縱向時

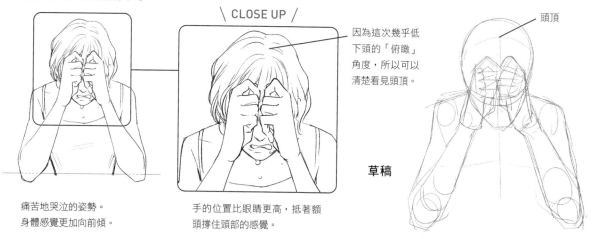

\ CLOSE UP /

痛苦地哭泣的姿勢。
身體感覺更加向前傾。

手的位置比眼睛更高，抵著額頭撐住頭部的感覺。

因為這次幾乎低下頭的「俯瞰」角度，所以可以清楚看見頭頂。

頭頂

草稿

蓋住嘴巴

「不小心說出來了」等等，覺得「……糟了！」的時候。捂住嘴巴的手

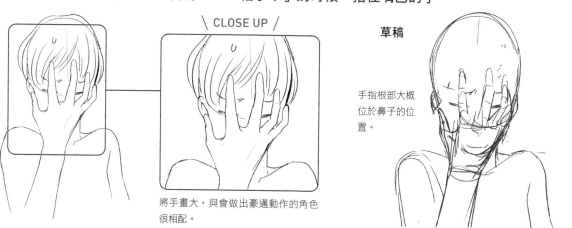

\ CLOSE UP /

將手畫大，與會做出豪邁動作的角色很相配。

草稿

手指根部大概位於鼻子的位置。

情緒 5 驚

在瞬間做出的反應。雖然會因為角色的性格上或作品的設定,以及驚嚇程度而有所差異,但大致可分為「手掌張開」的反應與「握拳(輕握)」的反應這兩個動作。

手掌張開的驚訝反應可分為 3 種

ⓐ

「哇啊」(一般程度的驚訝)

手反射性地舉到臉部的高度,但手肘會貼著身體。

ⓑ

「嗚哇」(很大的驚訝)

手肘打開,動作變大。

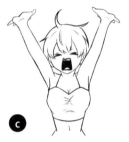

ⓒ

「哇啊──!」
(更大程度的驚訝)

雙手高舉,做出「萬歲」的姿勢。

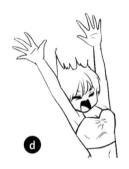

ⓓ

「呀啊啊啊──」
(非常驚訝)超驚嚇

以幾乎向後仰的姿勢高舉兩手。

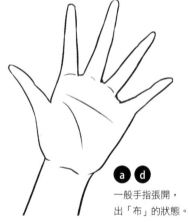

ⓐ ⓓ

一般手指張開,
出「布」的狀態。

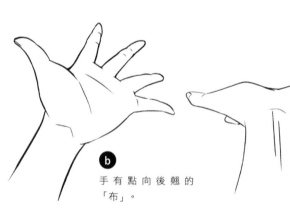

ⓑ

手有點向後翹的
「布」。

ⓒ

手掌朝上的
「布」。

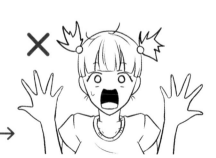

一般常見的「嚇我一跳──!」
的姿勢。

受到驚嚇時,手背不會朝向前方。

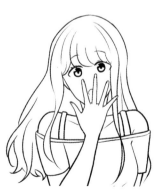

因為驚訝而抬手掩口的樣子。此時的手部狀態是手背朝向前方的「布」。

握拳的驚訝反應

不太會做出大動作的角色的反應。也會混雜手足無措、不安等狀態。

單手掩口

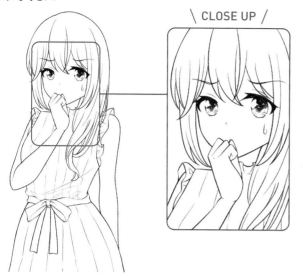

\ CLOSE UP /

構造示意圖

因為連小指都彎曲握緊，
所以呈現緊握拳頭的狀態。

「哎呀」（怎麼辦、真傷腦筋、討厭……等等）

「嗚……」、
「騙人的吧——」
等等，反射性地將兩
手舉在胸前的動作。

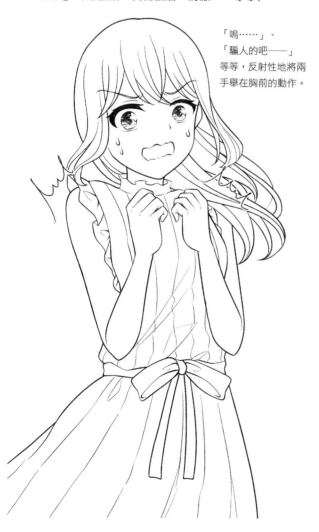

一隻手放在另一隻手上

\ CLOSE UP /

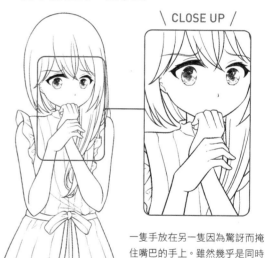

一隻手放在另一隻因為驚訝而掩
住嘴巴的手上。雖然幾乎是同時
發生的動作，但從受到驚嚇的瞬
間到動作完成，其中仍有一點時
間差。

手掌狀態示意圖

構造示意圖

第 1 關節　　　　第 2 關節

可以看見第 1 關節與第 2 關節的握
法。因為只是鬆鬆地握拳，所以能
夠看出這是在瞬間做出的動作。

『在喜怒哀樂的情緒下展現出的驚訝』

雖然驚訝是在瞬間做出的反應，但這一刻可以混雜各種感情。

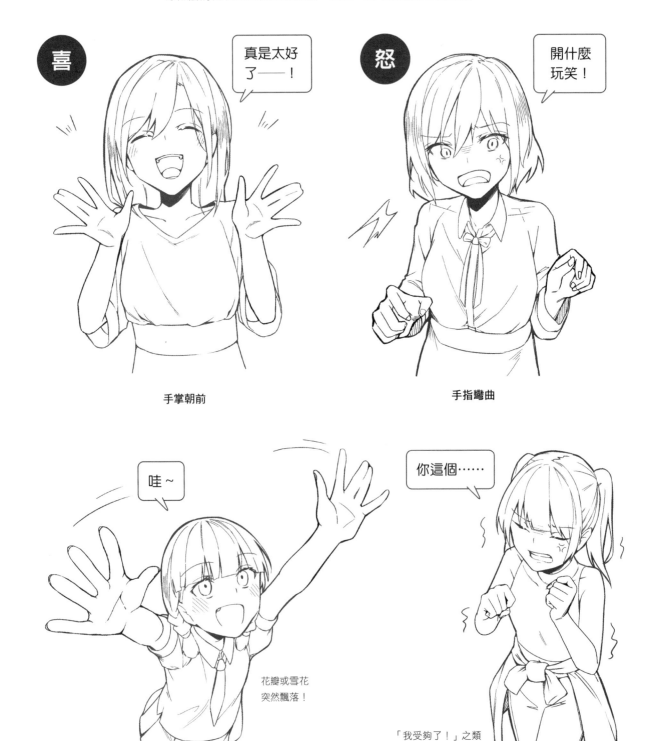

喜 真是太好了——！

手掌朝前

怒 開什麼玩笑！

手指彎曲

哇~

花瓣或雪花突然飄落！

你這個……

「我受夠了！」之類的情緒。聽到對方的話，在驚訝的同時還要壓抑憤怒的反應

哀

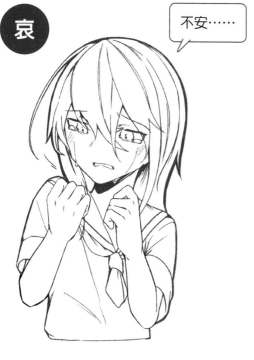

> 不安……

輕輕握拳

樂

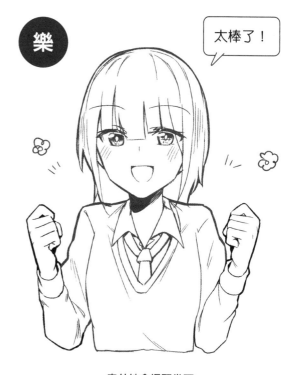

> 太棒了！

意外地會握緊拳頭

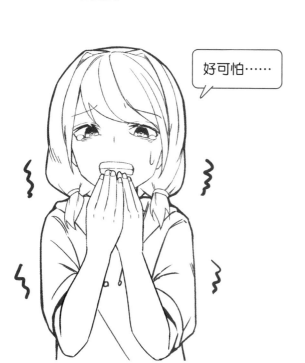

> 好可怕……

騙人，真的嗎？

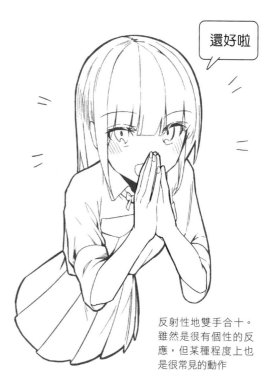

> 還好啦

反射性地雙手合十。
雖然是很有個性的反
應，但某種程度上也
是很常見的動作

情緒 6 **無**

比消沉（哀）的程度更加嚴重，完全沒有產生任何感情的狀態。在垂頭喪氣、放空發呆或虛無狀態下，手因為重力而往下垂落，手部要畫成連手指都使不上力的樣子。

放空狀態

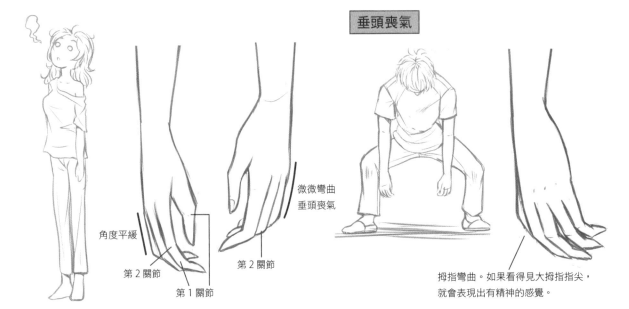

垂頭喪氣

角度平緩
第 2 關節
第 1 關節

微微彎曲
垂頭喪氣
第 2 關節

拇指彎曲。如果看得見大拇指指尖，就會表現出有精神的感覺。

NG例子 手指過度併攏

從小指到食指的手指幾乎都伸得筆直，看起來不像無力的樣子。

從無名指到食指的手指幾乎都伸得筆直，小指也故意彎曲。

要說「這也是呈現無力狀態的手」的話，看起來確實很像，但從手指自第 2 關節起彎曲的樣子來看，可以感覺到手指的動作是故意為之的。

第 2 關節

＼ 自然的無力感 ／

第 3 關節
第 2 關節

從第 3 關節起微微朝內側彎曲，即可表現出無力感。

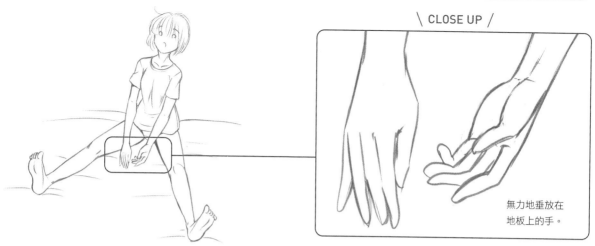

\ CLOSE UP /

無力地垂放在
地板上的手。

變化版

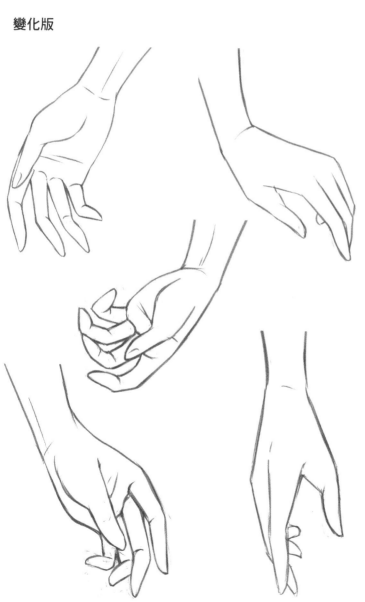

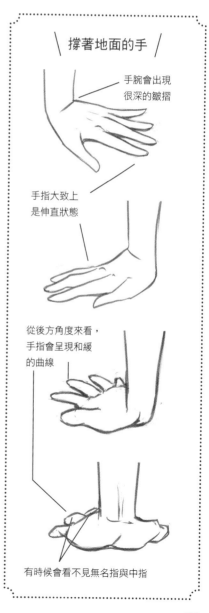

\ 撐著地面的手 /

手腕會出現
很深的皺摺

手指大致上
是伸直狀態

從後方角度來看，
手指會呈現和緩
的曲線

有時候會看不見無名指與中指

73

情緒 7 狂

在「喜怒哀樂」的情緒中，有很多會從高興、憤怒與悲傷的極限狀態發展為無法控制的例子。在「因為太過驚訝以至於……」的狀態下，雖然有可能因為瘋狂而失去意識，但也會因為驚訝的原因（多為絕望類的理由）而讓高興或其他感情暴走，所以驚訝常會成為瘋狂的引信。

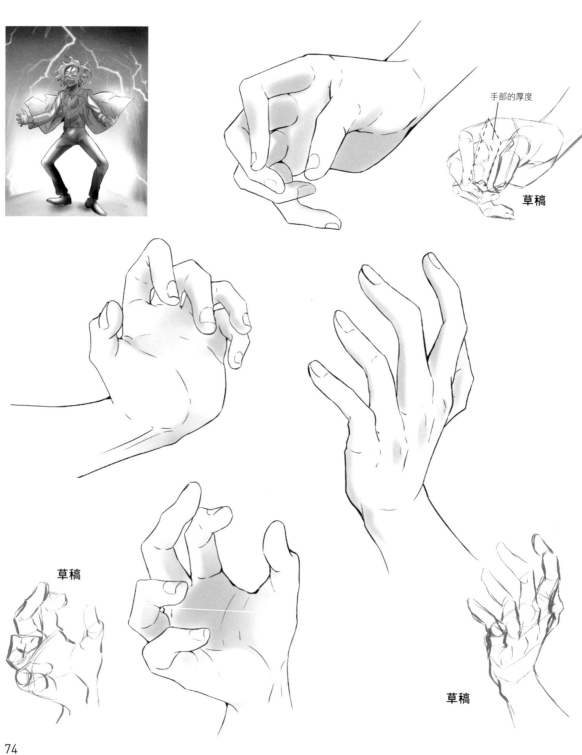

手部的厚度

草稿

草稿

草稿

爪狀手勢的變化

爪狀手勢等有些詭異的手指動作→一旦用力,手指就會張開→看起來就會有瘋狂的感覺。可以自己實際做出這樣的動作,一邊觀察一邊繪製,所有手勢都能採用這個方式。

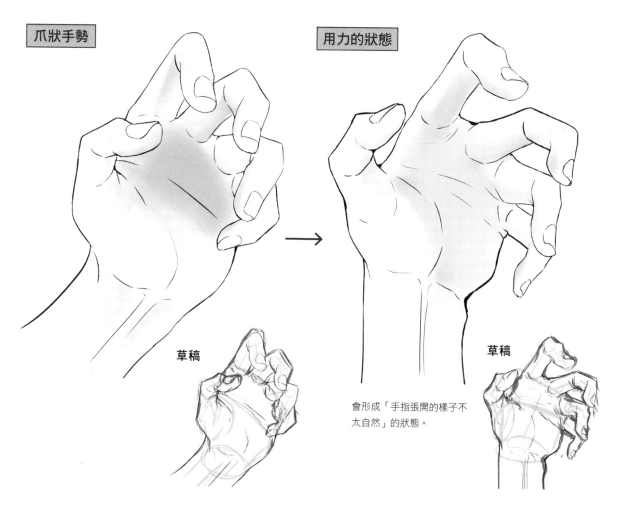

爪狀手勢

用力的狀態

草稿

草稿

會形成「手指張開的樣子不太自然」的狀態。

讓一般狀態下的手使力

草稿

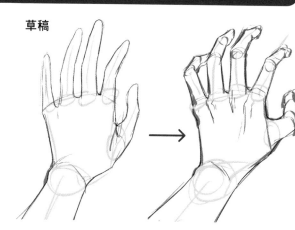

一般放鬆狀態下伸出的手。

整隻手一起用力的樣子。

以輪廓為主體來繪製一般狀態下的手。

手指彎曲時,要先確定關節的位置後再開始描繪。

75

情緒 8　**和**

各種感情狀態中，「平靜」+「陽」的狀態。在什麼都沒想、心情開朗等狀態下靜靜交疊的手、緩緩伸出的手，以及撫摸著什麼的手，呈現的主題都是「平靜」、「溫柔」這樣的氣氛。角色處於放鬆的自然狀態。試著畫出身心都放鬆時的手吧。

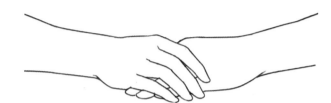

靜靜交疊的手。會給人沉穩的感覺（沉穩的印象或狀態）。

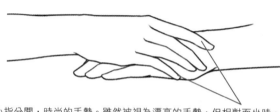

食指與小指分開，時尚的手勢。雖然被視為漂亮的手勢，但相對而坐時，對面的人可能會認為「是在裝模作樣嗎？」，或是從中讀出在「是不是在隱藏心中的不安呢」等訊息。

右手

左手

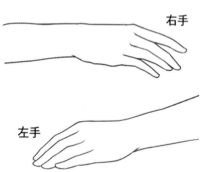

手部重疊的狀態

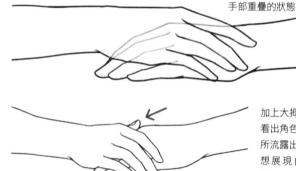

加上大拇指，即可看出角色下意識地所流露出的不安或想展現自我的心情。

失去沉穩冷靜的手勢

抓住其中一隻手，或是十指交叉的手，都會向對方傳達不安或緊張的感覺。

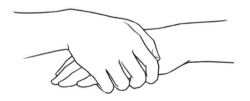

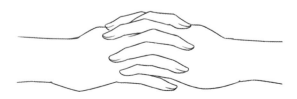

靜靜地伸出的手

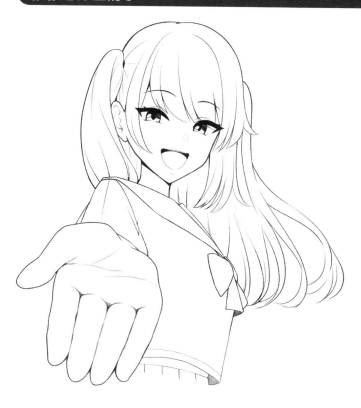

將手畫大時。可以做出遠近感，讓畫面產生動感。

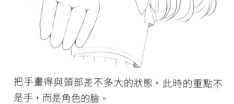

把手畫得與頭部差不多大的狀態。此時的重點不是手，而是角色的臉。

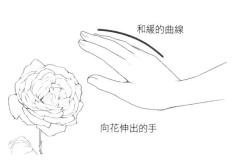

和緩的曲線

向花伸出的手

撫摸著什麼的手

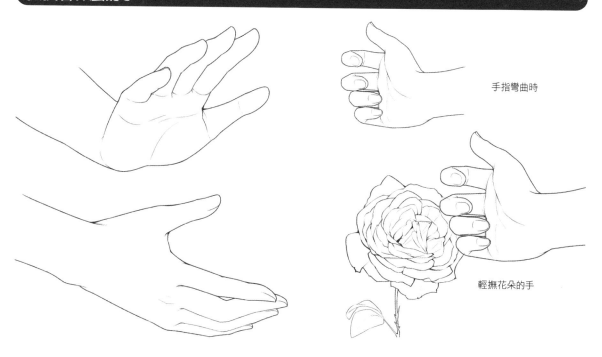

手指彎曲時

輕撫花朵的手

心境與姿勢和手部　喜怒哀樂的狀態不但會表現在姿勢上，也會表現在手部。

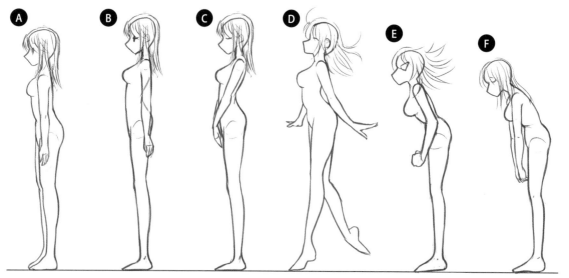

樂。一般狀態。放鬆。不太端正的姿勢。

挺直背脊的狀態。

雙手放在前方的迎賓姿勢。

喜。腳步雀躍地行走。

怒。身體往前傾，但背脊呈伸直狀態，手臂也在用力。

哀。垂頭喪氣，駝背，手臂也無力地往下垂。

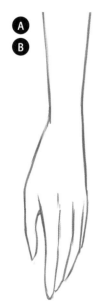

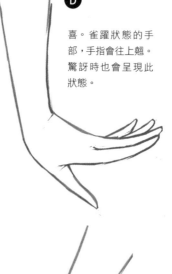

D　喜。雀躍狀態的手部，手指會往上翹。驚訝時也會呈現此狀態。

放鬆狀態。即使抬頭挺胸，只要不是處於緊張狀態，手部都會呈現這個樣子。

迎賓姿勢中放在前方的手，手指漂亮地併攏。

哀。悲傷、喪氣狀態的手，手指彎起。

憤怒的手。在想要撲向對方時，手部有時會呈現爪狀，但一般而言，處於壓抑內心憤怒等狀態的時候都會緊握拳頭。

LESSON 3

溝通的手、
傳遞訊息的手

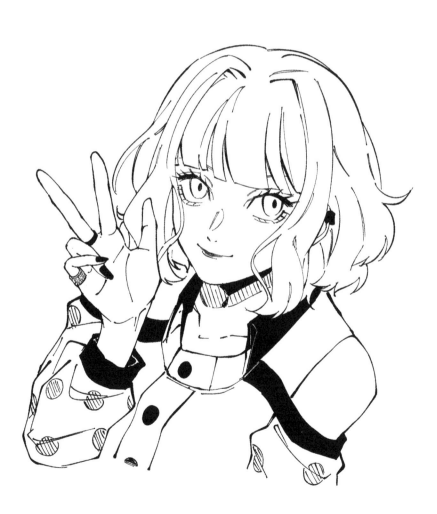

傳達開朗或高興的手

「OK」、「Happy」、「Lucky」、了解、加油等，以手部來表達意思的代表性溝通手勢，有各種變化。來看看這些手勢的各種形態吧。

Good！（yeah／交給我吧！）

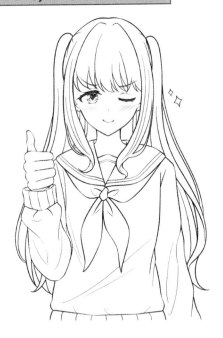

V 字手勢

OK（了解！）

Happy（狐狸手勢♡）

豎起大拇指

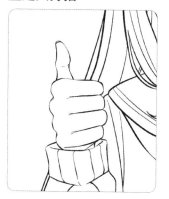

V 字手勢

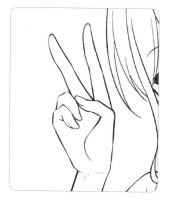

OK

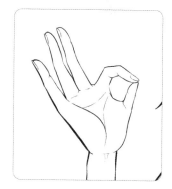

Happy

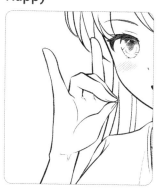

比「圈」

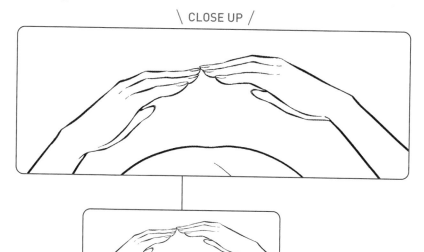

比圈！（OK）

LESSON 3-2

豎起大拇指

從代表「OK」、了解等意思的手勢開始，拇指傾斜與手臂伸出的方式可以傳達出各種弦外之音。因此，有機會從各種角度來描繪這個動作。

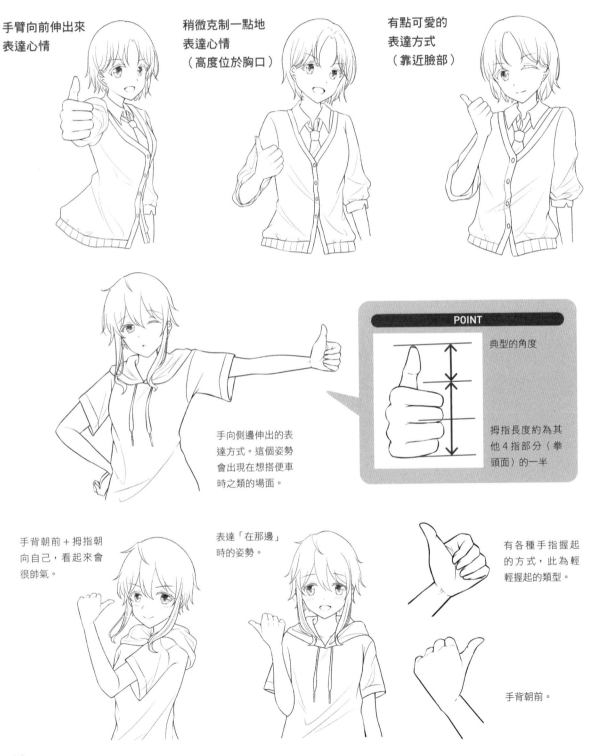

手臂向前伸出來
表達心情

稍微克制一點地
表達心情
（高度位於胸口）

有點可愛的
表達方式
（靠近臉部）

手向側邊伸出的表達方式。這個姿勢會出現在想搭便車時之類的場面。

POINT

典型的角度

拇指長度約為其他4指部分（拳頭面）的一半

手背朝前＋拇指朝向自己，看起來會很帥氣。

表達「在那邊」時的姿勢。

有各種手指握起的方式，此為輕輕握起的類型。

手背朝前。

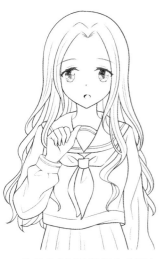

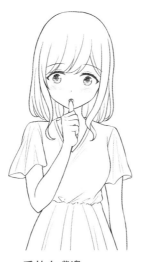

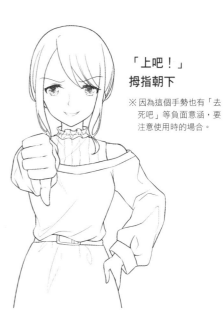

「上吧！」
拇指朝下

※ 因為這個手勢也有「去死吧」等負面意涵，要注意使用時的場合。

我嗎？（用拇指指向自己）

手放在嘴邊
看起來像在思考什麼

以兩手來表達

好——♪

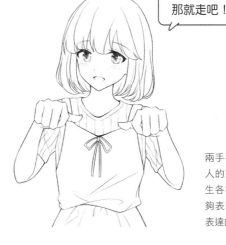

那就走吧！

兩手手勢會依照角色對其他人的態度與當下的狀況，產生各種不同的意思，常常能夠表現出難以用文字和話語表達的「弦外之音」。

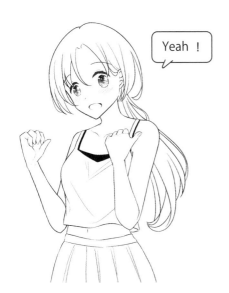

Yeah！

遠近效果 以廣角方式來強調「OK」

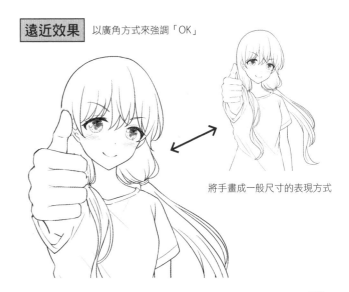

將手畫成一般尺寸的表現方式

83

V 字手勢

與豎起大拇指的手勢相同,除了表示「OK」或「了解♡」等意思之外,這個姿勢也會展現出「幸運」、「好心情」等情緒。除了伸直大拇指或轉動手腕以外,加上手部擺放的位置,可以做出各種展現自我的動作,也能表現出角色的性格。

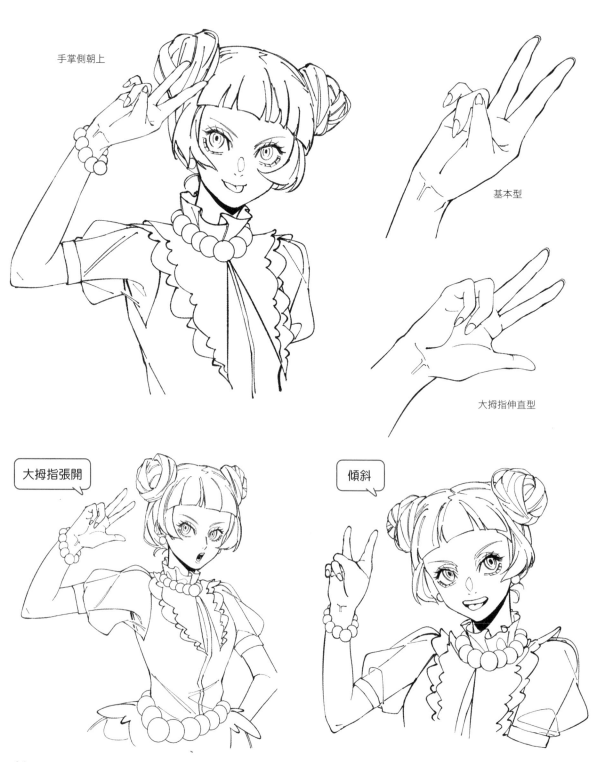

手掌側朝上

基本型

大拇指伸直型

大拇指張開

傾斜

用 V 字手勢打招呼

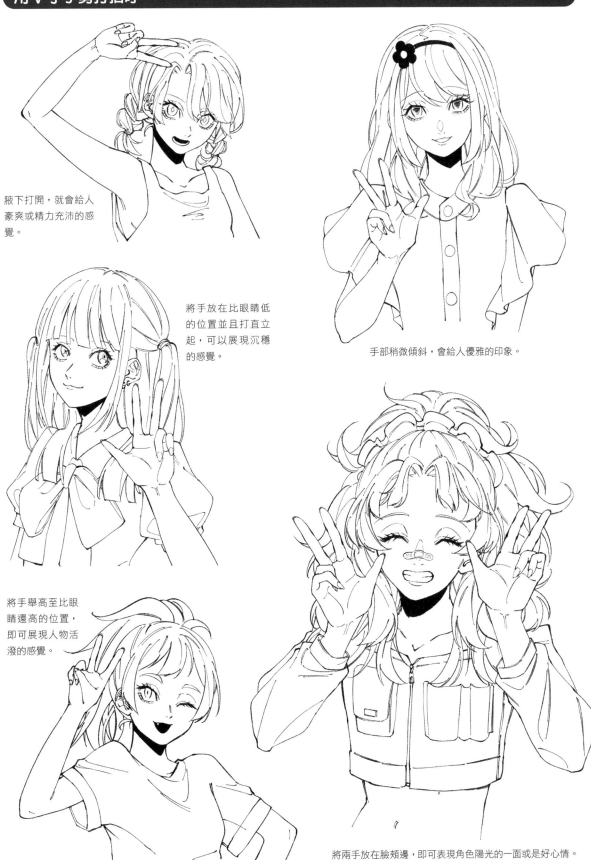

腋下打開，就會給人豪爽或精力充沛的感覺。

將手放在比眼睛低的位置並且打直立起，可以展現沉穩的感覺。

手部稍微傾斜，會給人優雅的印象。

將手舉高至比眼睛還高的位置，即可展現人物活潑的感覺。

將兩手放在臉頰邊，即可表現角色陽光的一面或是好心情。

一般 V 字手勢的作畫流程

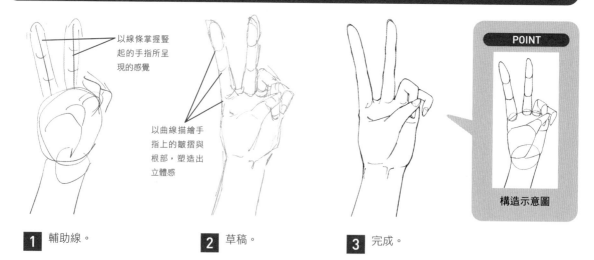

以線條掌握豎起的手指所呈現的感覺

以曲線描繪手指上的皺摺與根部，塑造出立體感

POINT

構造示意圖

1 輔助線。　　**2** 草稿。　　**3** 完成。

伸直大拇指版本的作畫流程

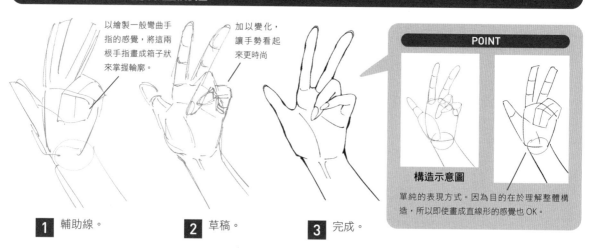

以繪製一般彎曲手指的感覺，將這兩根手指畫成箱子狀來掌握輪廓。

加以變化，讓手勢看起來更時尚

POINT

構造示意圖

單純的表現方式。因為目的在於理解整體構造，所以即使畫成直線形的感覺也 OK。

1 輔助線。　　**2** 草稿。　　**3** 完成。

反轉 V 字手勢的作畫流程

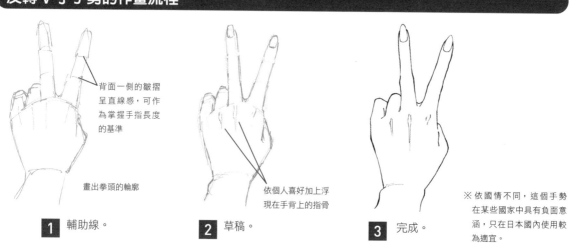

背面一側的皺摺呈直線感，可作為掌握手指長度的基準

畫出拳頭的輪廓

依個人喜好加上浮現在手背上的指骨

※ 依國情不同，這個手勢在某些國家中具有負面意涵，只在日本國內使用較為適宜。

1 輔助線。　　**2** 草稿。　　**3** 完成。

表現人物特色時的作畫流程

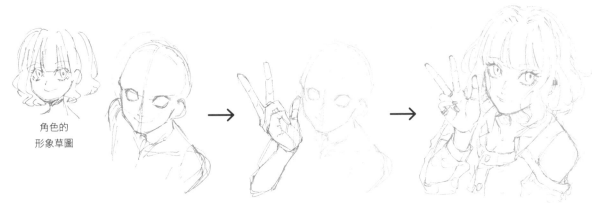

角色的
形象草圖

1 輔助線。先大略畫出人物呈現的角度。

2 大概畫出手指想呈現的動作。

3 草稿。變更手指的動作與手部大小。

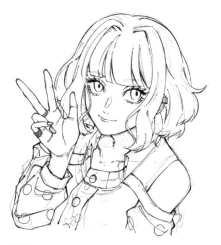

4 上墨線。

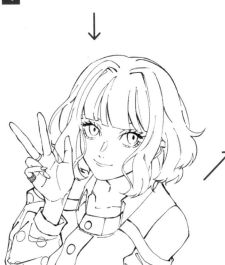

5 線稿完成。

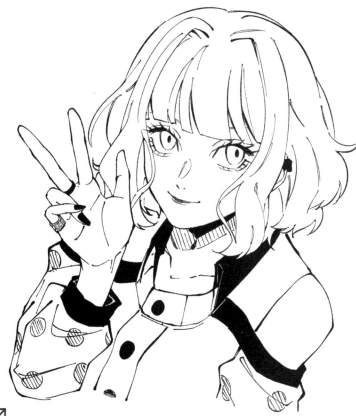

6 完成。在需要的部分加上斜線與塗黑即可完稿。

POINT

實際做出這個動作會相當辛苦，幾乎不可能做到。但作為展現作者個性或品味的一環，在插圖或漫畫中，畫成這樣是 OK 的，可以表現出角色或畫風的特色。

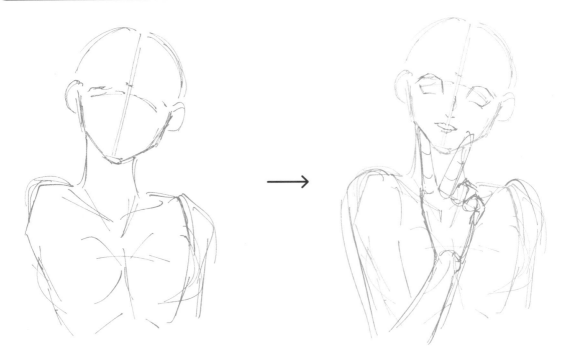

1 輔助線。配合作品最後想呈現出的感覺,畫出人物姿勢與臉部方向等部位的草稿。

2 草稿。畫出臉部與手指動作大致上的感覺。

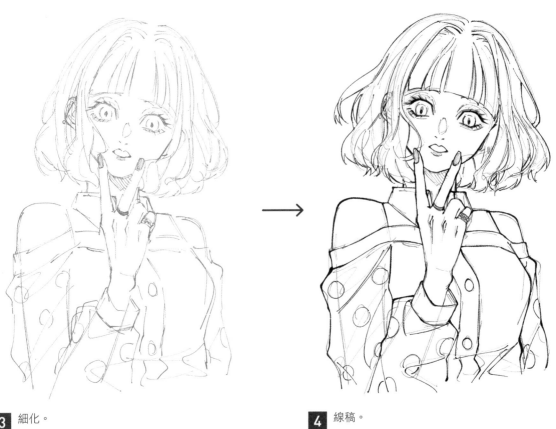

3 細化。

4 線稿。

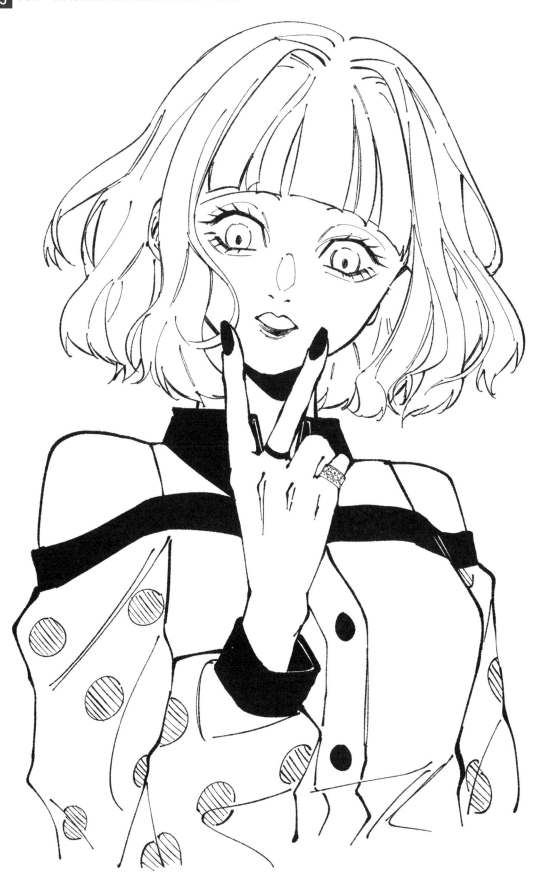

Happy

豎起食指與小指的手勢，大拇指常常也會伸直。代表「太棒了」、「最喜歡了」等意思。先決定做出動作的手部擺放的位置後再下筆。

以右手比手勢

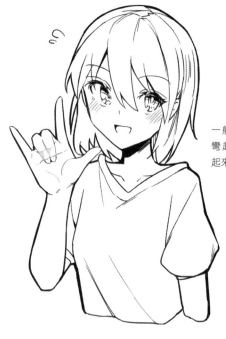

一般狀態下手臂彎起的高度，看起來很自然。

手稍微往前伸，位置比胸部略高。

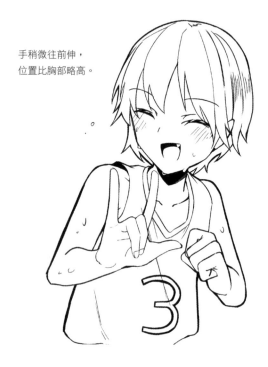

手的位置與臉部等高。

右手／朝向正面　　　　右手／朝向左側（角色左方）

小指的長度本來比食指短，但因為角度的關係，看起來幾乎等長。

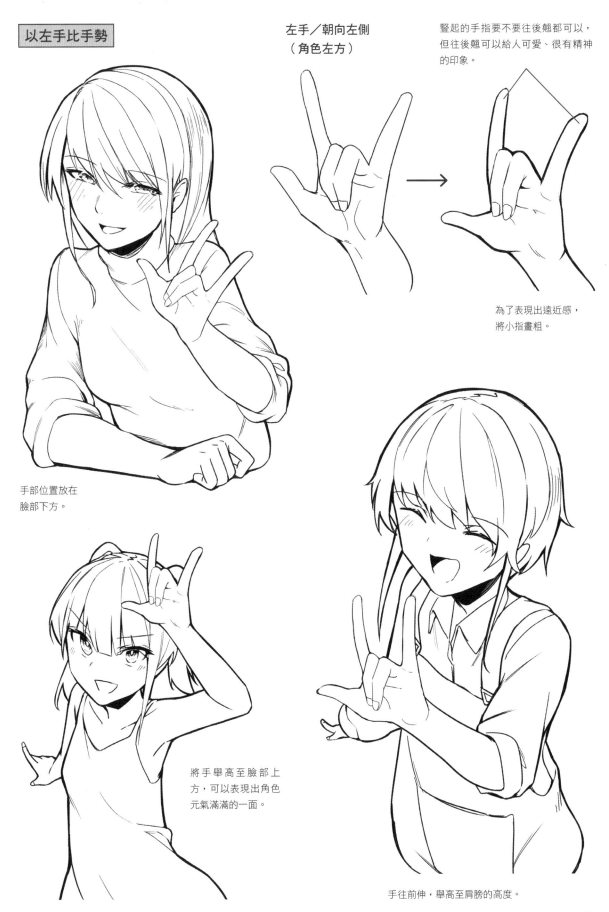

以左手比手勢

左手／朝向左側
（角色左方）

豎起的手指要不要往後翹都可以，但往後翹可以給人可愛、很有精神的印象。

為了表現出遠近感，將小指畫粗。

手部位置放在臉部下方。

將手舉高至臉部上方，可以表現出角色元氣滿滿的一面。

手往前伸，舉高至肩膀的高度。

LESSON 3

溝通的手、傳遞訊息的手

以單手比手勢。

以兩手比手勢。

手腕翻轉時。

將人物的視線或臉部的方向從正面轉開,不要朝向讀者,即可給人克制的印象,降低角色自我主張的感覺。

人物動作的作畫流程

中心線

腰部曲線

1 輔助線。想像作品完稿後的樣子，決定頭部與手部大致的位置。

2 畫出軀幹部分的輔助線。以大略的輪廓和中心線來確定軀幹朝向何處。

3 決定手肘的位置，仔細畫出手臂的輔助線。

4 加上肌肉與脂肪。

※ 一般的作畫流程為加上肌肉與脂肪後，接著開始進行表情、頭髮和服裝的草稿及細化，之後完稿。但也可以在加上肌肉與脂肪後，在不打草稿的情況下直接畫上各種細節，完成作品。

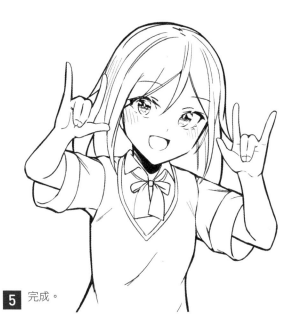

5 完成。

手部的作畫流程

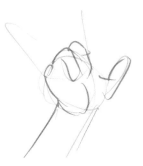

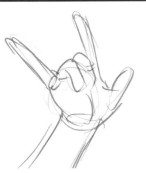

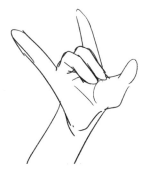

1 輔助線。先簡單畫出整體形狀吧。

2 加上肌肉與脂肪。畫出手掌部分（＋彎曲的手指區塊）的形狀。

3 仔細畫出食指與小指，完成草稿。

4 確定細化之後的線條後即告完成。

OK

用大拇指與食指做出圓圈的手勢。雖然基本上都是代表「OK！」的意思，但在某些國家裡不適合做出此動作。小指、無名指和中指之間都有空隙。畫出手掌掌心的凹陷部分，可以更加強調手部的存在感。

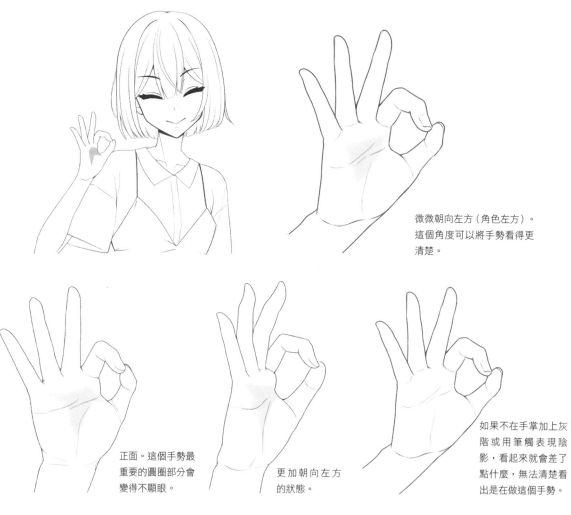

微微朝向左方（角色左方）。這個角度可以將手勢看得更清楚。

正面。這個手勢最重要的圓圈部分會變得不顯眼。

更加朝向左方的狀態。

如果不在手掌加上灰階或用筆觸表現陰影，看起來就會差了點什麼，無法清楚看出是在做這個手勢。

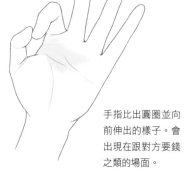

手指比出圓圈並向前伸出的樣子。會出現在跟對方要錢之類的場面。

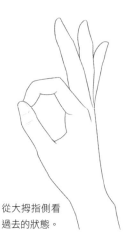

從大拇指側看過去的狀態。

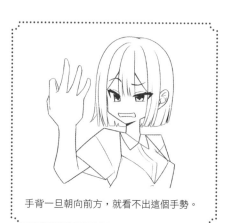

手背一旦朝向前方，就看不出這個手勢。

比出圓圈的動作

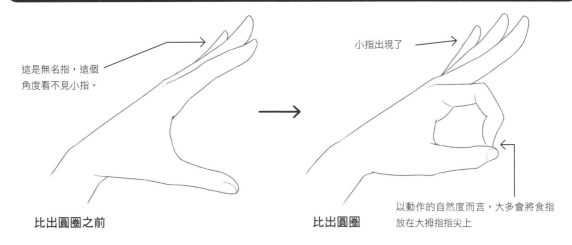

這是無名指，這個
角度看不見小指。

小指出現了

比出圓圈之前

比出圓圈

以動作的自然度而言，大多會將食指
放在大拇指指尖上

透過圓圈往外看

要馬上畫出如右圖那樣，透過手
指做出的圓圈往外看的姿勢很困
難，先分別畫出臉部與手部的動
作，再移動手的部分加以合成吧。

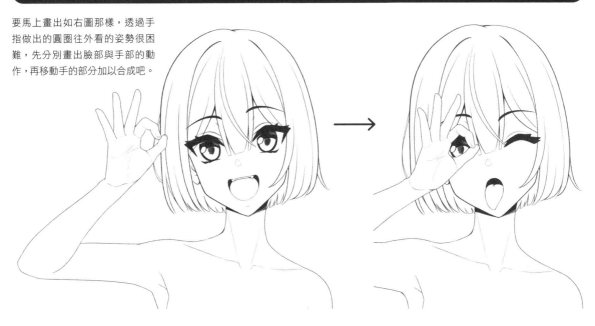

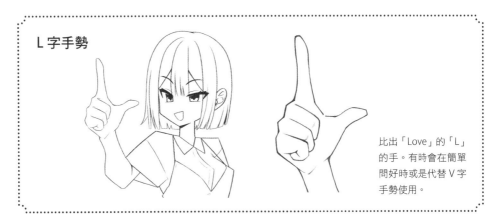

L 字手勢

比出「Love」的「L」
的手。有時會在簡單
問好時或是代替 V 字
手勢使用。

握拳的手勢 ①

想要表現有精神或有幹勁時，常會做出握拳的手勢。握拳的方式和手腕是否翻轉等，可以分別展現強而有力和可愛的感覺。

「加油吧！」的姿勢

夾緊腋下的
勝利姿勢

讓手肘朝向軀幹，就會產生一般的「加油吧！」的印象。

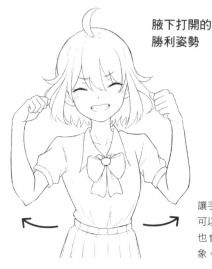

腋下打開的
勝利姿勢

讓手肘遠離軀幹，就可以產生動感。角色也會給人活潑的印象。

作畫流程

1 畫出人物姿勢的輔助線。以非常簡略的方式畫出各部位。

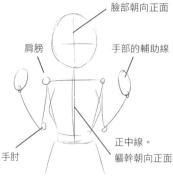

脸部朝向正面

肩膀

手部的輔助線

手肘

正中線。
軀幹朝向正面

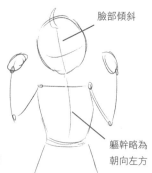

脸部傾斜

軀幹略為朝向左方

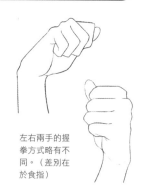

左右兩手的握拳方式略有不同。（差別在於食指）

2 以輔助線為底，開始細化。

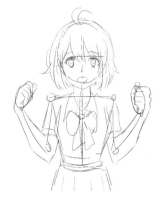

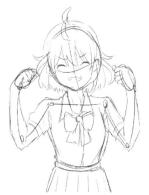

表現「強而有力的元氣感」與「可愛的元氣感」

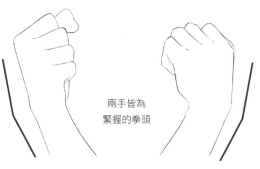
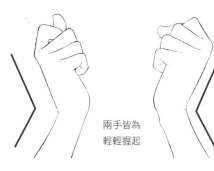

兩手皆為
緊握的拳頭

握拳的手從手臂到手部成一直線或往內彎，看
起來強而有力。

兩手皆為
輕輕握起

轉動手腕，看起來就會給人可愛的印象。

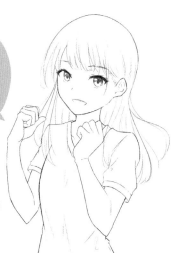

作畫流程

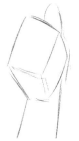

1 畫出箱形代表手部。

將手指握起
的部分視為
箱狀。

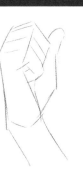
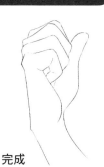

草稿
（輔助線）

完成

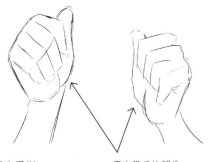

2 畫出手指。　　畫出掌丘的部分

大略畫出整
體的感覺。

草稿
（輔助線）

完成

3 仔細畫出手部輪廓，完成作品。

一開始就在不參考任何
資料的情況下畫出手
部，這是不可能的。一
邊觀察自己或朋友的手
一邊描繪吧

作畫時不管有沒有參
考資料，在草稿階段
畫出輔助線的方法幾
乎都是一樣的

LESSON 3

溝通的手、傳遞訊息的手

97

可愛的加油姿勢

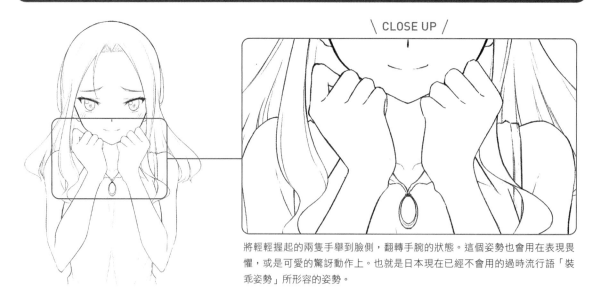

\ CLOSE UP /

將輕輕握起的兩隻手舉到臉側，翻轉手腕的狀態。這個姿勢也會用在表現畏懼，或是可愛的驚訝動作上。也就是日本現在已經不會用的過時流行語「裝乖姿勢」所形容的姿勢。

作畫流程

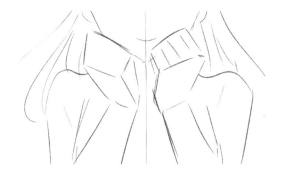

1 以箱形來畫出拳頭的外型。

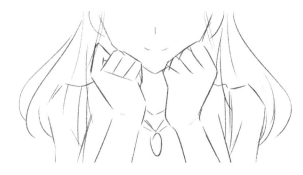

2 畫出手指，確定手部的輪廓。

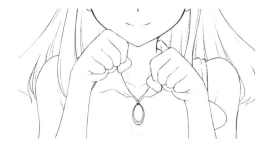

改變拳頭朝向的方向

將碰觸臉部的手指部分轉而朝向前方（外側），就會變成貓咪姿勢或是拳擊風的姿勢。

這種感覺
也 OK

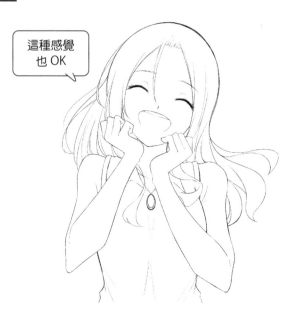

握拳加油的樣子（男性風角色）

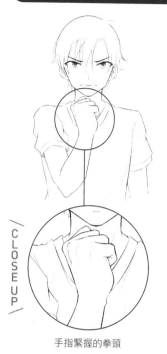

\CLOSE UP\

手指緊握的拳頭

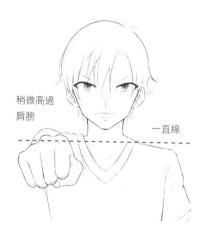

稍微高過
肩膀

一直線

在大約臉部一半高度的地方畫出拳頭。因為拳頭較大，手臂也很粗的緣故，看起來很強壯可靠，帥氣地展現出「加油」的意志和心情。

表達「交給我吧」、「上吧」等意思時伸出拳頭的動作。臉部和軀幹（姿勢）也要畫成一直線。

讓女性做出男性的動作

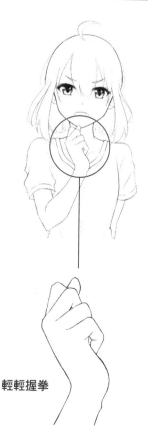

輕輕握拳

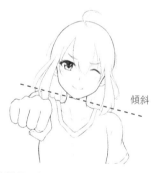

傾斜

對格鬥技一竅不通，一般的女性角色做出這個動作的樣子。臉部和拳頭都朝一邊傾斜。比起帥氣，更讓人感覺可愛。

一直線

擅長格鬥技的女性做出這個動作的樣子。拳頭比男性的小，手指也較細。

將拳頭畫在臉部下方。雖然拳頭比男性的小，手臂也很細，但仍然可以表現出「加油」、「拼了」、「交給我吧」這些感覺。

握拳的手勢 ②
加油吧、太好了！的手勢

手向上高舉的姿勢。雖然通常會握拳，但依照當下的氣氛或狀況，也有可能變化為 V 字手勢（比「Yeah」）或是「第一名」（豎起食指）。

俯瞰角度／手向正上方高舉

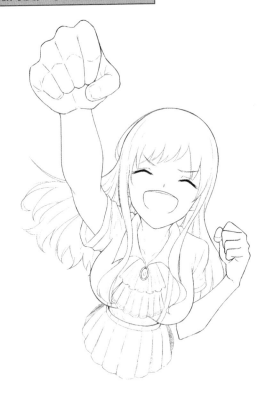

畫出輔助線

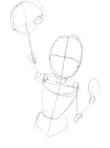

頭部。
臉部朝向正面

俯瞰角度的
軀幹

軀幹頂面

1 畫出頭部與軀幹。

2 畫出手臂。

3 讓整體感覺更加清晰。

加上關節位置、拳頭形狀
與軀幹輪廓等視覺要素。

**正面角度，
手往斜上方伸出**

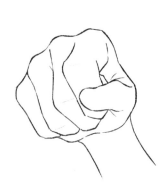

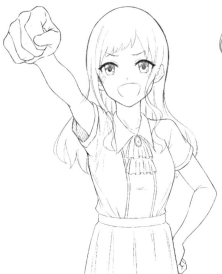

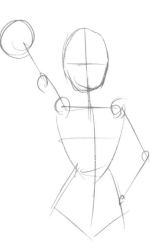

輔助線。畫出姿勢大概的感覺。

手朝正上方高舉（正面）

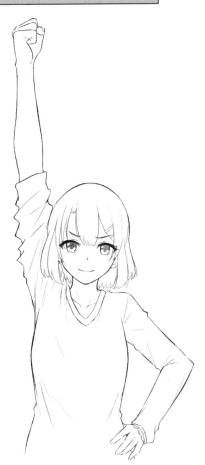

小指側看到的拳頭。當手往上伸直時，
這面就會朝向前方。

拳頭改變方向後的樣子。

伸出的手，手指動作的各種變化

Ｖ字手勢的變化版。

手指指向某處。表示「第一名」。

手朝正上方高舉（背面）

手背朝向讀者時。

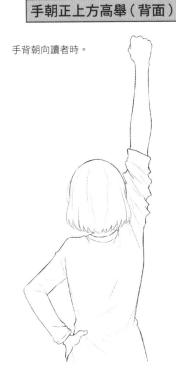

改變拳頭方向，
轉成看得見大拇
指的角度時。

比圈！

以手臂姿勢做出的肢體動作。舉起手臂的方式和手指的動作（雙手交疊、指尖相觸等），即使是自己試著做，這兩點每次也都會不太一樣，因此，只要從肩膀到手肘和指尖的整體輪廓看起來呈現圓形的話，怎樣的動作都 OK。

正面

\ CLOSE UP /

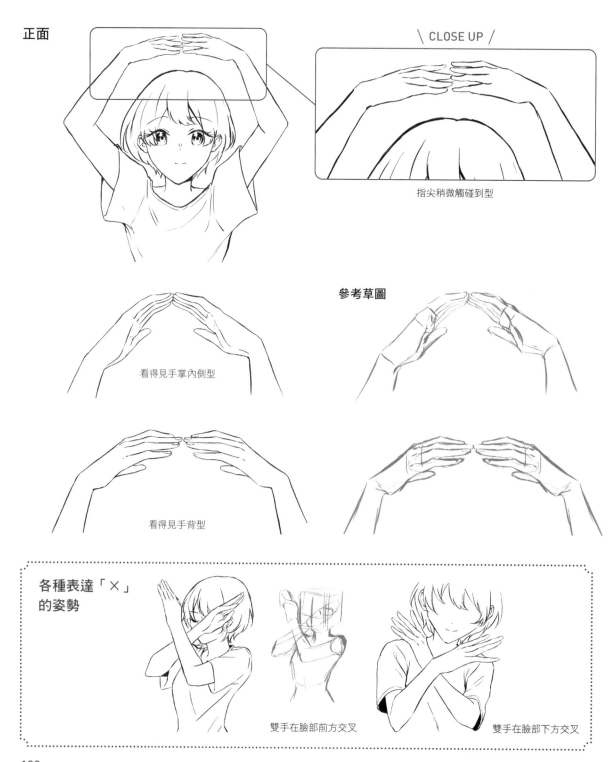

指尖稍微觸碰到型

看得見手掌內側型

參考草圖

看得見手背型

各種表達「×」
的姿勢

雙手在臉部前方交叉

雙手在臉部下方交叉

側面

\ CLOSE UP /

後方

\ CLOSE UP /

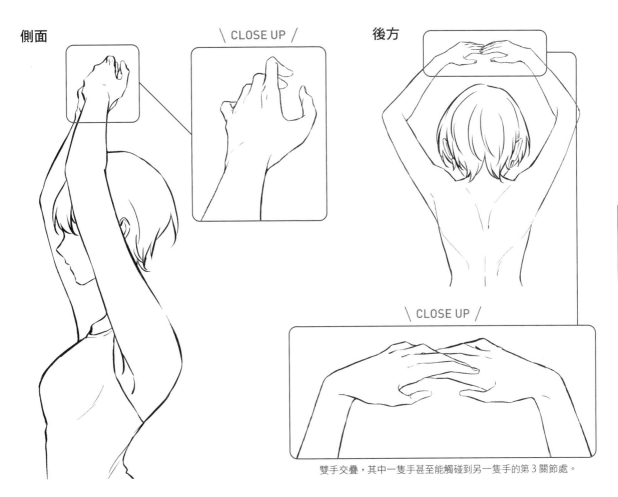

雙手交疊，其中一隻手甚至能觸碰到另一隻手的第3關節處。

斜前方（微微仰角）

斜後方

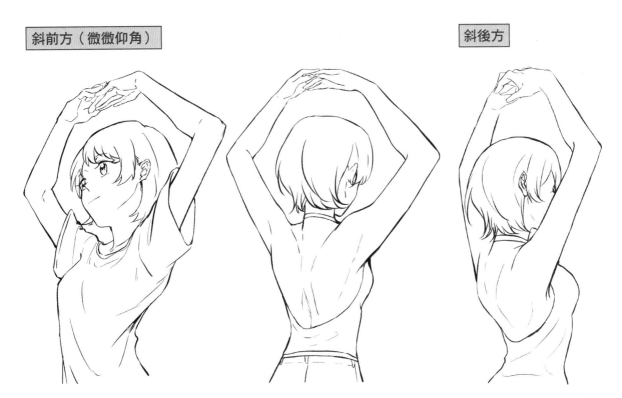

打招呼、展現自我的手勢

在簡單打招呼或是呼喚他人時,手掌很自然地會朝向對方。變化版有V字手勢等展現個人風格的手勢。來看看出現在各種打招呼的場面中的手吧。

簡單打招呼的手

單手、雙手

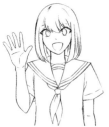

舉起其中一隻手

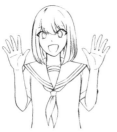

舉起雙手

為了讓對方清楚看見,將手舉高至臉部的高度。有時候不單只是舉起手,也會左右揮舞。

手指併攏時

手指張開時

手的位置(高度)

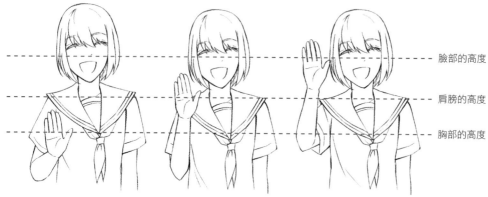

臉部的高度

肩膀的高度

胸部的高度

從手舉高至何種高度這一點,可以看出角色性格和心情(情緒)的不同。

手掌的表現方式

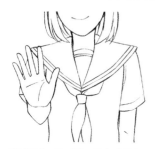

手肘彎曲,讓手掌正面朝著對方。

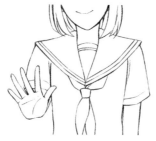

看起來有些猶豫的手掌表現方式。

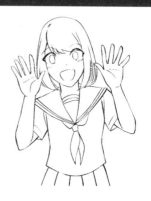

將兩手舉高至臉部並張開手指,可以表現出角色鮮明的性格與好心情。

將手舉高

打信號、呼喚他人的姿勢

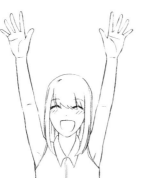

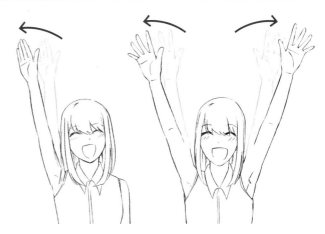

單手　　　　　　　　雙手　　　　　　　　稍微向外傾斜，可以表現出喜悅或動感。

敬禮風的問候方式

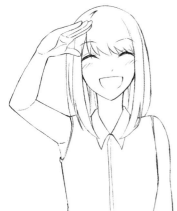

變化為 V 字手勢　　　　　　　手指併攏時

手勢變化

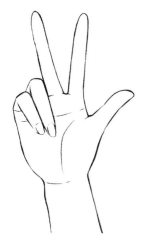

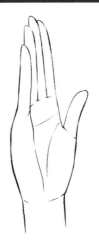

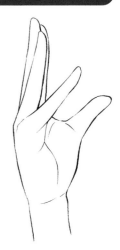

V 字手勢型　　　　Happy 型　　　　手刀型。很多中年男性也　　不合常理型。展現時尚感、
　　　　　　　　　　　　　　　　會做出這個手勢　　　　或是裝腔作勢的感覺

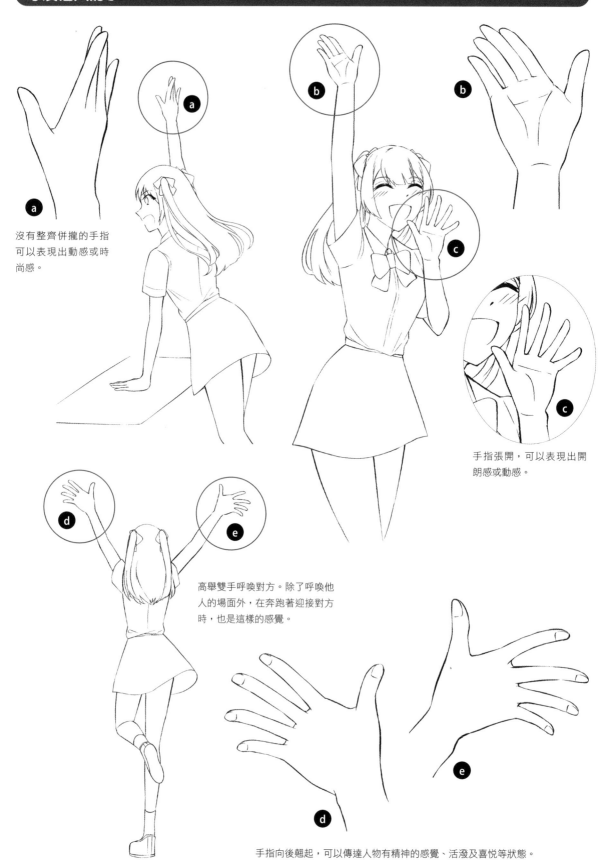

a

沒有整齊併攏的手指可以表現出動感或時尚感。

c

手指張開，可以表現出開朗感或動感。

高舉雙手呼喚對方。除了呼喚他人的場面外，在奔跑著迎接對方時，也是這樣的感覺。

手指向後翹起，可以傳達人物有精神的感覺、活潑及喜悅等狀態。

打招呼＋展現自我的手

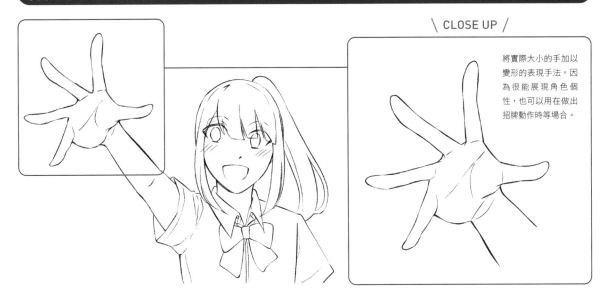

\ CLOSE UP /

將實際大小的手加以變形的表現手法。因為很能展現角色個性，也可以用在做出招牌動作時等場合。

廣角的表現方式（強調遠近感）

一般的表現方式

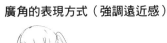

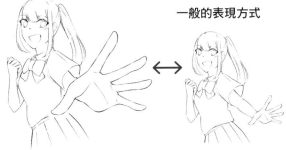

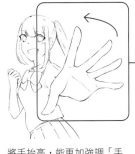

\ CLOSE UP /

將手抬高，能更加強調「手往前伸」的感覺。

伸出的手。也有可能是朝向某物伸出手去。

伸手

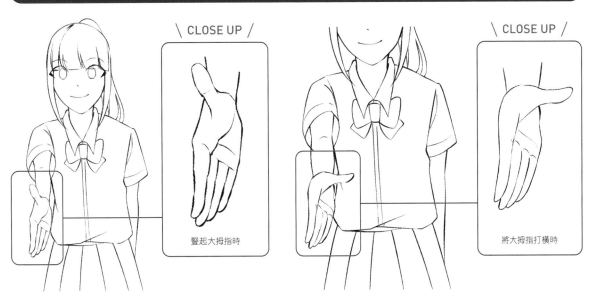

\ CLOSE UP /

竪起大拇指時

\ CLOSE UP /

將大拇指打橫時

107

引導、招手的手勢

來看看以豎起的手指和手掌方向指示方位時，這些動作的表現方式吧。

以拇指表示「那邊」

略為斜前方的角度

示意圖

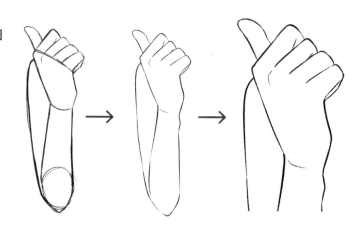

面向右邊，手背側

示意圖

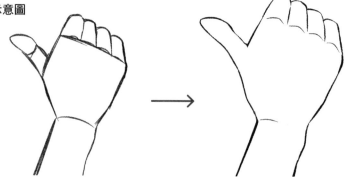

面向左邊，手掌側

示意圖 + 草圖

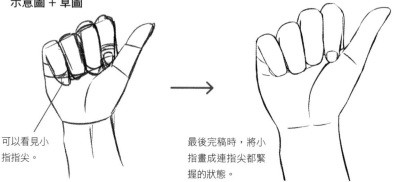

可以看見小
指指尖。

最後完稿時，將小
指畫成連指尖都緊
握的狀態。

勾動食指

要畫出食指前後擺動的感覺。食指的第 2 關節與第 3 關節會形成彎曲的角度。

正面・右手

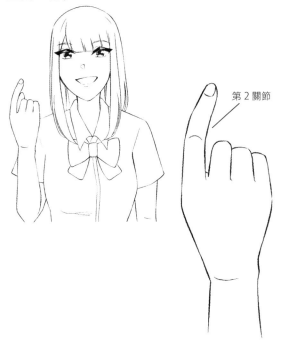

第 2 關節

面向右邊・右手

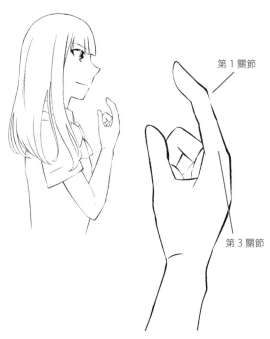

第 1 關節

第 3 關節

面向左邊・右手

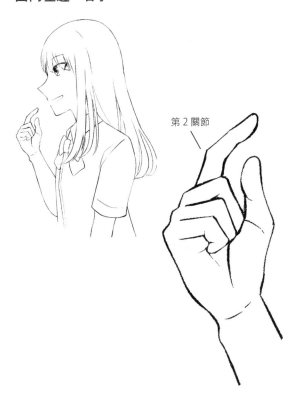

第 2 關節

面向左邊・左手

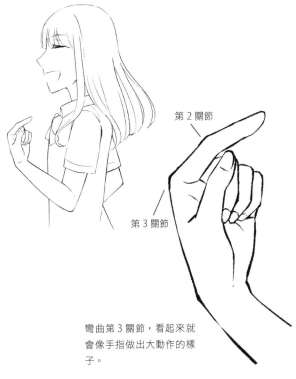

第 2 關節

第 3 關節

彎曲第 3 關節，看起來就
會像手指做出大動作的樣
子。

招手／快過來快過來

手背朝向對方，手掌往內彎的動作。因為手掌角度改變，手指的樣子也會跟著改變。此外，再加上手指的動作，可以展現出角色的性格。

一般·指尖朝上

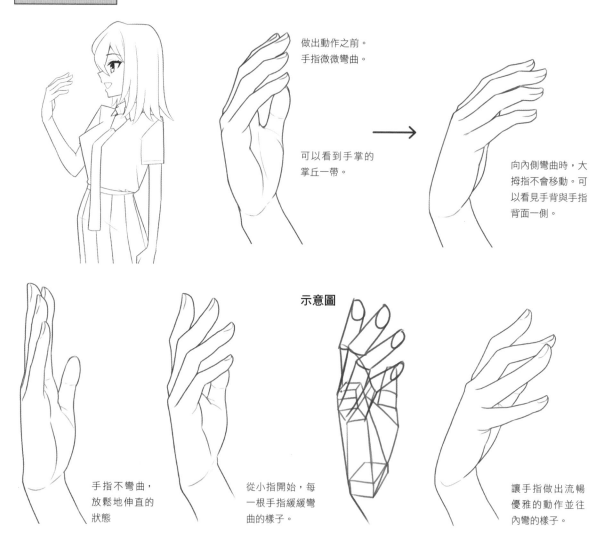

做出動作之前。
手指微微彎曲。

可以看到手掌的
掌丘一帶。

向內側彎曲時，大
拇指不會移動。可
以看見手背與手指
背面一側。

手指不彎曲，
放鬆地伸直的
狀態

從小指開始，每
一根手指緩緩彎
曲的樣子。

示意圖

讓手指做出流暢
優雅的動作並往
內彎的樣子。

特殊·指尖朝下

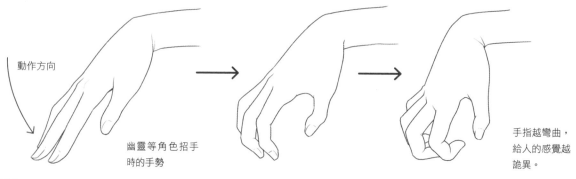

動作方向

幽靈等角色招手
時的手勢

手指越彎曲，
給人的感覺越
詭異。

指尖朝上時

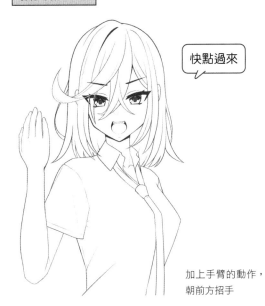

快點過來

加上手臂的動作，
朝前方招手

指尖朝下時

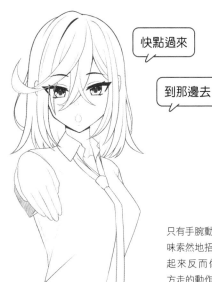

快點過來

到那邊去

只有手腕動的狀態。興
味索然地招手，或是看
起來反而像是在趕對
方走的動作。

手部傾斜的表現方式

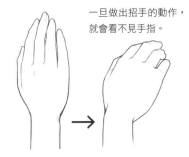

一旦做出招手的動作，
就會看不見手指。

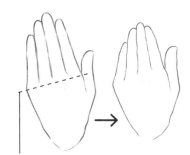

將注意力放在第3關節（手指根部）的彎
曲上，手部形狀就會出現變化。

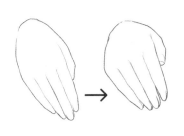

手往前伸並讓指尖朝下的話，手腕幾乎
不會動，所以不太會產生什麼變化。

側面角度

指尖朝上時

身體可以稍微向後仰

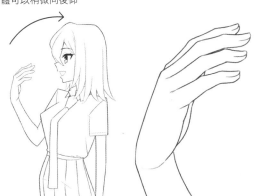

指尖朝下時

身體可以稍微向前傾

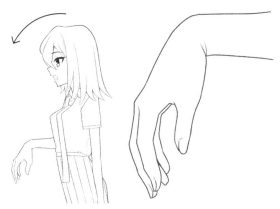

手的大小

如實描繪手部尺寸時。

廣角效果，強調遠近感時。

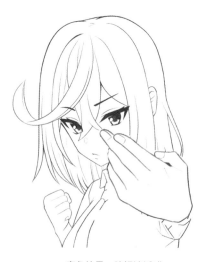

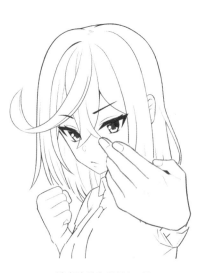

每個人喜歡的手部尺寸不同，配合
場面或主題，有效地改變手的大
小，即可完成讓手與角色都能充分
發揮魅力的畫面。

廣角效果，強調遠近感。

遠處的手也畫得大一點。

其他擺出架勢時的手

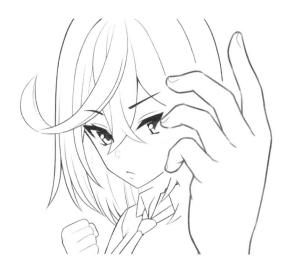

手掌朝下時的姿勢，手部所表達的事

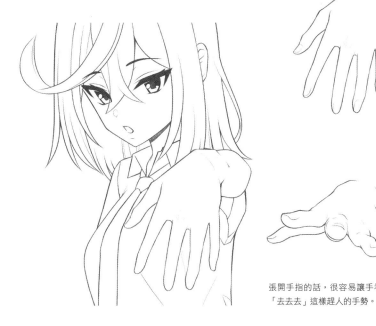

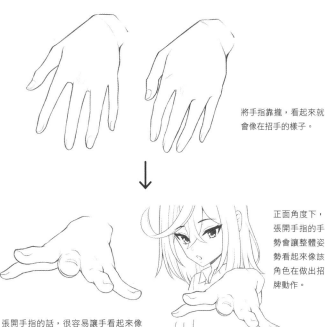

將手指靠攏，看起來就會像在招手的樣子。

張開手指的話，很容易讓手看起來像「去去去」這樣趕人的手勢。

正面角度下，張開手指的手勢會讓整體姿勢看起來像該角色在做出招牌動作。

「我好恨啊」的姿勢

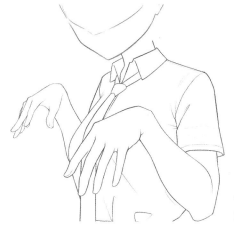

古典風格的幽靈手勢。

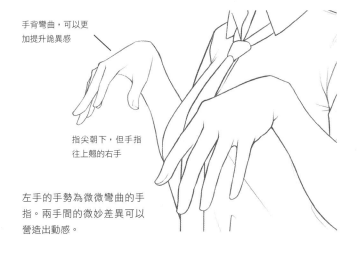

手背彎曲，可以更加提升詭異感

指尖朝下，但手指往上翹的右手

左手的手勢為微微彎曲的手指。兩手間的微妙差異可以營造出動感。

以兩手做出「大家過來集合──」的姿勢

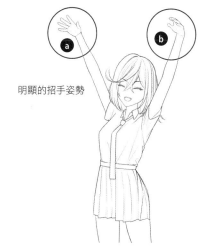

明顯的招手姿勢

雖然呈現「萬歲」姿勢，但只要讓手掌朝下，就會變成用全身向對方招手的姿勢。

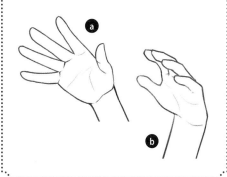

113

LESSON 3-11 歡迎光臨

指尖朝下、手掌朝向對方的動作可以表現出「歡迎對方來訪」的態度。如果指尖朝上，就會變成拒絕的姿勢。有時也會高舉雙手，以開心的姿勢迎接訪客。這裡就來看看歡迎對方時，手部做出的動作吧。

手掌朝向對方

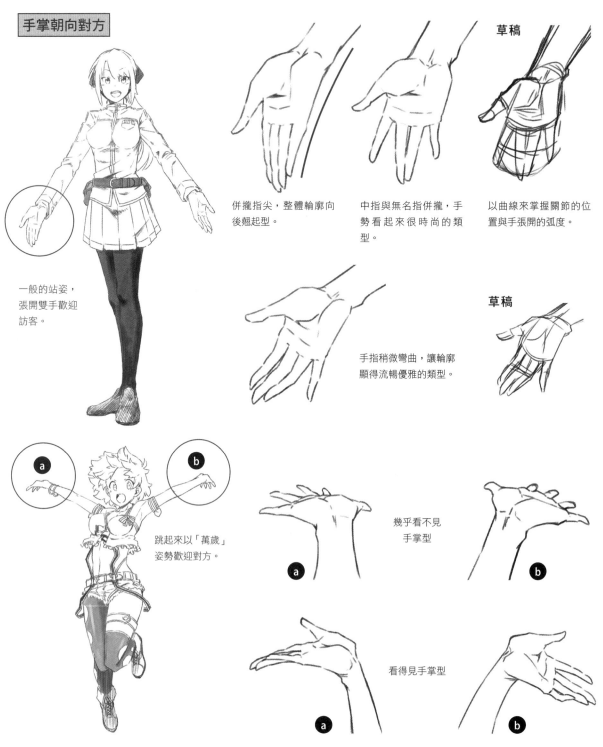

一般的站姿，張開雙手歡迎訪客。

併攏指尖，整體輪廓向後翹起型。

中指與無名指併攏，手勢看起來很時尚的類型。

草稿

以曲線來掌握關節的位置與手張開的弧度。

手指稍微彎曲，讓輪廓顯得流暢優雅的類型。

草稿

跳起來以「萬歲」姿勢歡迎對方。

幾乎看不見手掌型

看得見手掌型

姿勢的變化

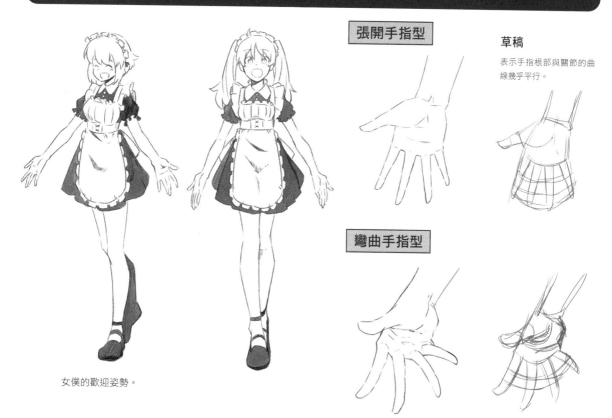

張開手指型

彎曲手指型

草稿

表示手指根部與關節的曲線幾乎平行。

女僕的歡迎姿勢。

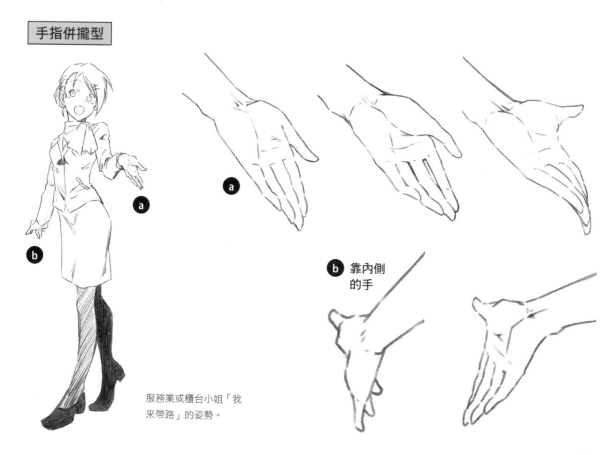

手指併攏型

a

b

a

b 靠內側的手

服務業或櫃台小姐「我來帶路」的姿勢。

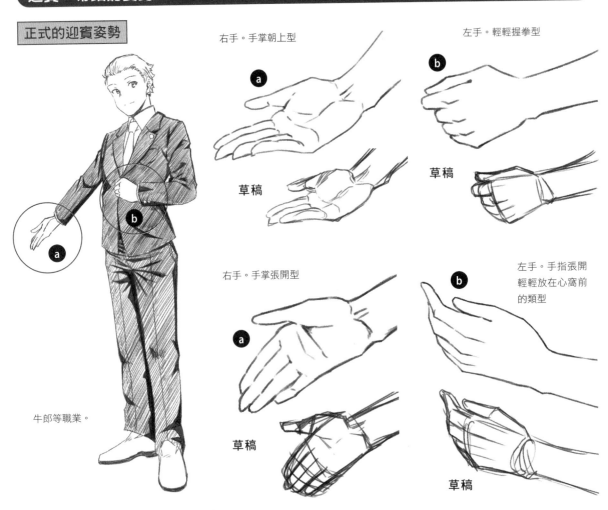

正式的迎賓姿勢

牛郎等職業。

右手。手掌朝上型

a

草稿

左手。輕輕握拳型

b

草稿

右手。手掌張開型

a

草稿

左手。手指張開
輕輕放在心窩前
的類型

b

草稿

a
b

表示方向的手、邀請對方的手

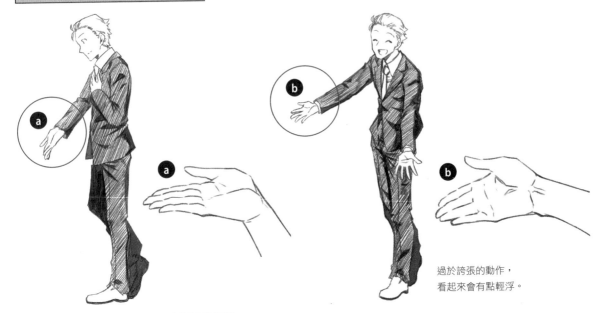

a

a

b

b

過於誇張的動作，
看起來會有點輕浮。

※ 因為用男性角色比較容易説明，所以此處將人物畫成男性。

以姿勢表現歡迎之意

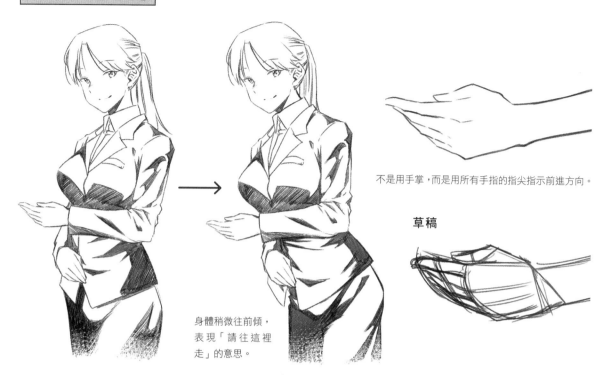

不是用手掌，而是用所有手指的指尖指示前進方向。

草稿

身體稍微往前傾，表現「請往這裡走」的意思。

輕佻地歡迎對方

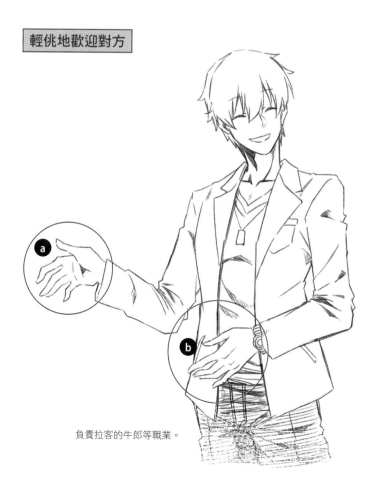

負責拉客的牛郎等職業。

右手

沒有併攏的手指，看起來很輕佻。

手掌朝向前方時，手指併攏，看起來就會跟普通的歡迎姿勢一樣。

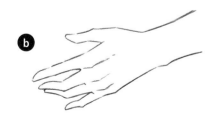

左手。從手指的動作可以看出裝模作樣的感覺。再加上戒指或手環，可以表現出輕浮的感覺。

117

「下雪了——！」俯瞰視角的「歡迎」

一般的歡迎姿勢。

驚訝或歡迎對方時，手指會張開。

手指做出特定動作時。是當下的反應或是習慣，要先決定角色的性格之後再開始作畫。

朝向空中做出「歡迎！」的姿勢

草稿

請注意表示手指根部的輔助線

在繪製時要留意表現出手掌的厚度

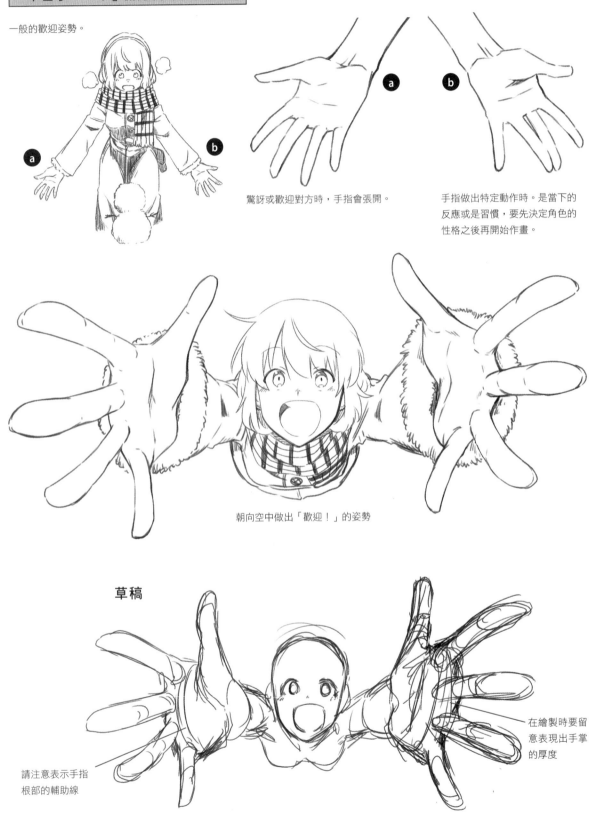

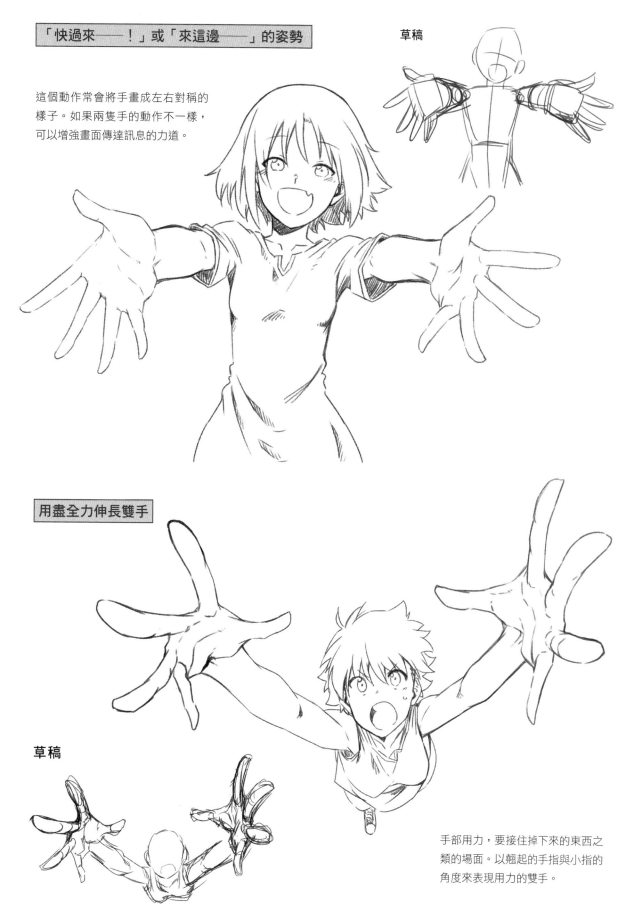

「快過來——！」或「來這邊——」的姿勢

草稿

這個動作常會將手畫成左右對稱的
樣子。如果兩隻手的動作不一樣，
可以增強畫面傳達訊息的力道。

用盡全力伸長雙手

草稿

手部用力，要接住掉下來的東西之
類的場面。以翹起的手指與小指的
角度來表現用力的雙手。

指著某物的手勢

用食指指著對方，在禮儀上來說，代表著「失禮」。但在漫畫作品中，常會用於表現角色魅力或是決定性的場面裡。

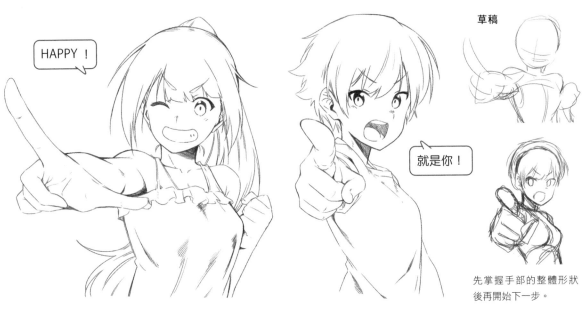

HAPPY！

就是你！

草稿

先掌握手部的整體形狀後再開始下一步。

具代表性的「手槍」手勢

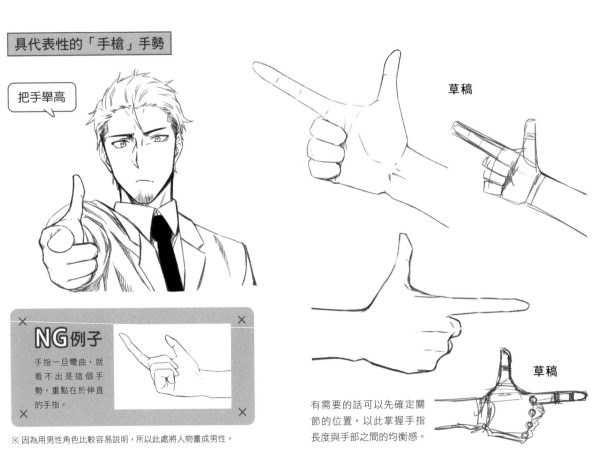

把手舉高

草稿

草稿

草稿

NG例子

手指一旦彎曲，就看不出是這個手勢。重點在於伸直的手指。

※ 因為用男性角色比較容易說明，所以此處將人物畫成男性。

有需要的話可以先確定關節的位置，以此掌握手指長度與手部之間的均衡感。

旋轉朝向正面的手勢

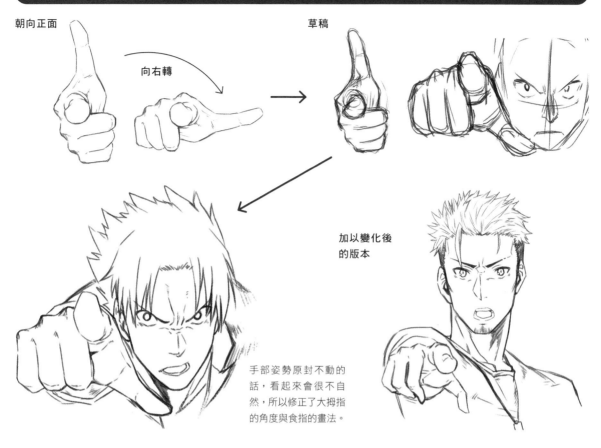

朝向正面

向右轉

草稿

加以變化後的版本

手部姿勢原封不動的話，看起來會很不自然，所以修正了大拇指的角度與食指的畫法。

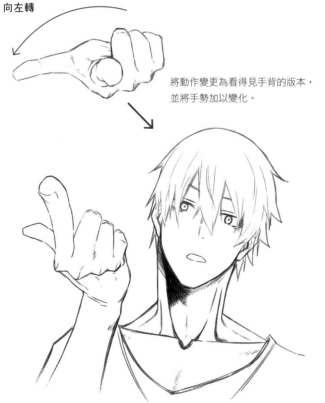

向左轉

將動作變更為看得見手背的版本，並將手勢加以變化。

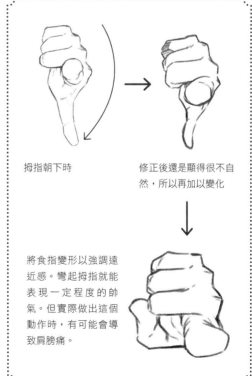

拇指朝下時

修正後還是顯得很不自然，所以再加以變化

將食指變形以強調遠近感。彎起拇指就能表現一定程度的帥氣。但實際做出這個動作時，有可能會導致肩膀痛。

121

食指的各種手勢

基本形態

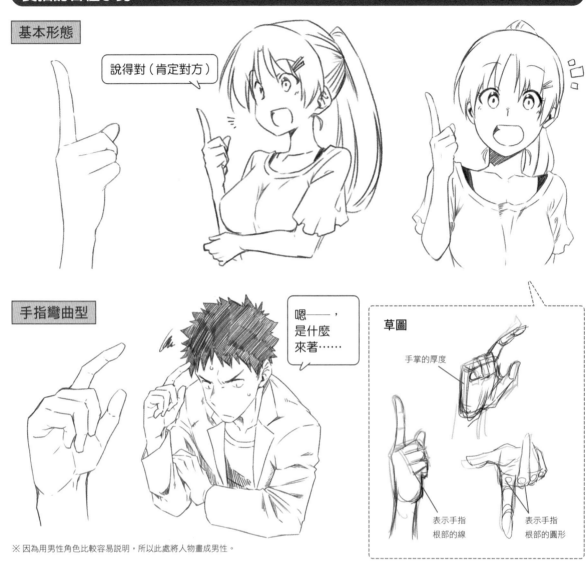

說得對（肯定對方）

手指彎曲型

嗯——，是什麼來著……

草圖

手掌的厚度

表示手指根部的線

表示手指根部的圓形

※ 因為用男性角色比較容易說明，所以此處將人物畫成男性。

手掌朝上，向前伸出型

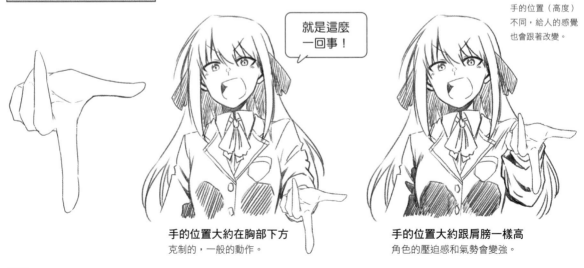

就是這麼一回事！

手的位置（高度）不同，給人的感覺也會跟著改變。

手的位置大約在胸部下方
克制的，一般的動作。

手的位置大約跟肩膀一樣高
角色的壓迫感和氣勢會變強。

第一名——！

以仰角構圖畫出向上伸直的手指時，手指看起來會變短。

仰角型

大拇指伸直時

手掌側

大拇指握起時

掌握整體輪廓

草稿

草稿

掌握手指根部的位置

手背側

手背側

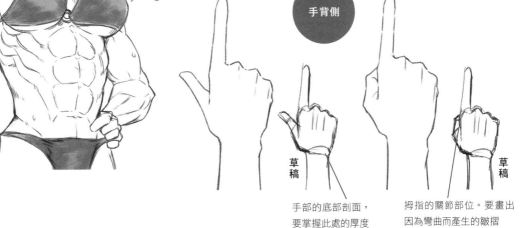

草稿

草稿

手部的底部剖面，要掌握此處的厚度

拇指的關節部位。要畫出因為彎曲而產生的皺摺

俯瞰型

將手指變型的表現手法。以廣角效果來掌握形狀改變的立體（曲線）吧

草稿

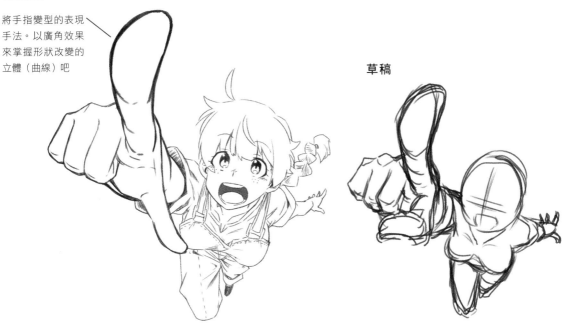

拒絕的手、遮擋的手
停下來、不行、快住手、別過來

手掌朝向對方的動作，除了「嗨」這樣打招呼之外，也會變成拒絕的姿勢。此外，做出護盾或是將能量波聚集在手掌後再射出，也是很常見的表現方式。

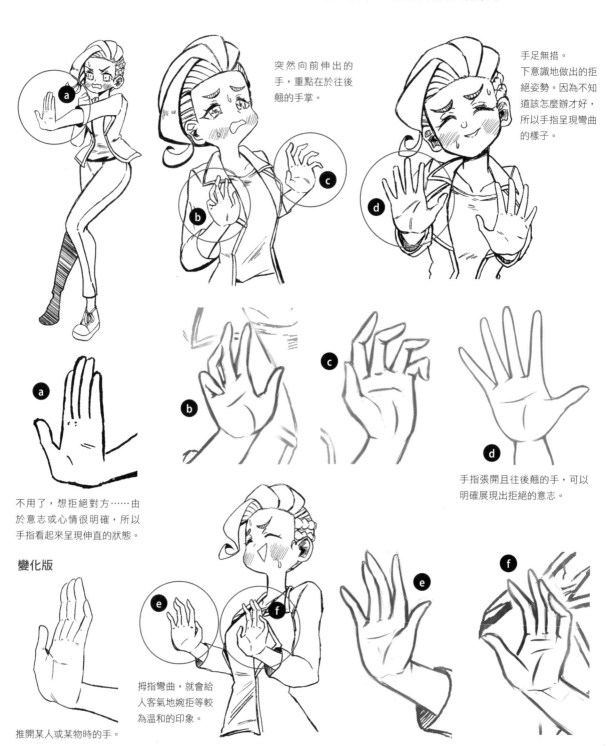

突然向前伸出的手，重點在於往後翹的手掌。

手足無措。
下意識地做出的拒絕姿勢。因為不知道該怎麼辦才好，所以手指呈現彎曲的樣子。

不用了，想拒絕對方……由於意志或心情很明確，所以手看起來呈現伸直的狀態。

手指張開且往後翹的手，可以明確展現出拒絕的意志。

變化版

推開某人或某物時的手。

拇指彎曲，就會給人客氣地婉拒等較為溫和的印象。

使出護盾！

POINT

讓手指從第 2 關節開始往後翹，即使彎曲手指，也能表現出強而有力的感覺。

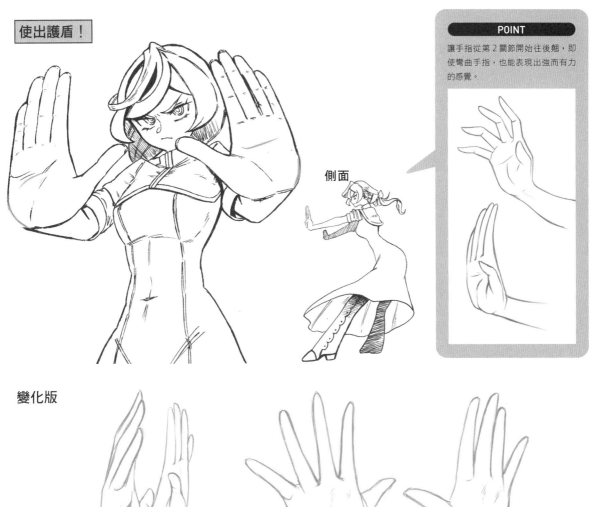

側面

變化版

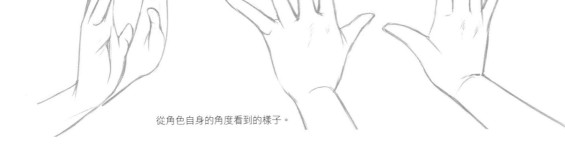

從角色自身的角度看到的樣子。

聚集能量後射出

廣角的
表現方式

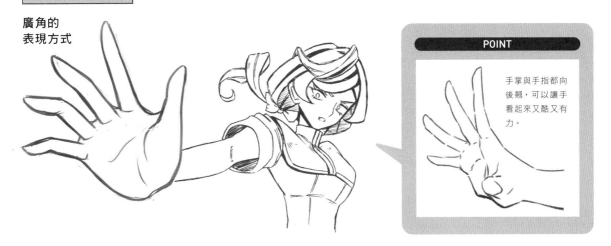

POINT

手掌與手指都向後翹，可以讓手看起來又酷又有力。

阻擋、制止對方的手

不要再往前走了

「希望對方返回原處」、「別過來」的心情會反映在手指的角度上。一旦撞上,小指有可能會受傷,由此可以看出角色的緊張與缺乏經驗。

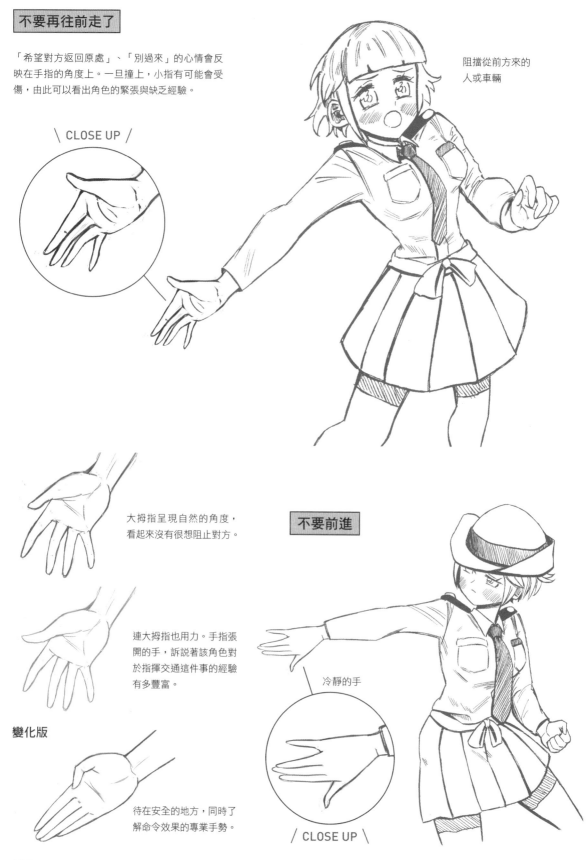

\ CLOSE UP /

阻擋從前方來的人或車輛

大拇指呈現自然的角度,看起來沒有很想阻止對方。

連大拇指也用力。手指張開的手,訴說著該角色對於指揮交通這件事的經驗有多豐富。

變化版

待在安全的地方,同時了解命令效果的專業手勢。

不要前進

冷靜的手

/ CLOSE UP /

討厭：以閃避的姿勢表達拒絕之意

主要是因為過於刺眼、想要擋住光線的姿勢。

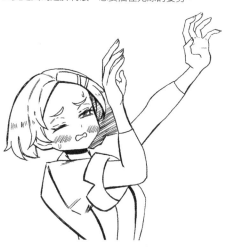

不行：以 X 手勢表達拒絕之意

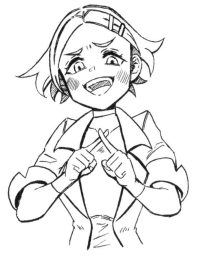

食指交叉

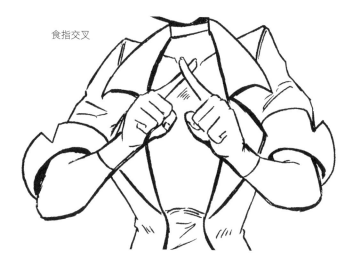

手臂交叉

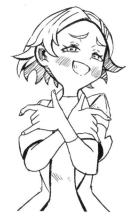

被當下的氣氛影響而開玩笑地做出的動作。即使是拒絕的姿勢，只要手掌朝內，就會失去原本拒絕的意思。

慰勞、鼓勵的手勢

感覺很溫柔的手勢。繪製時要意識到手掌稍微往上的動作，手指微彎，留意讓整體呈現曲線型的輪廓。

緩緩伸出，溫柔的手

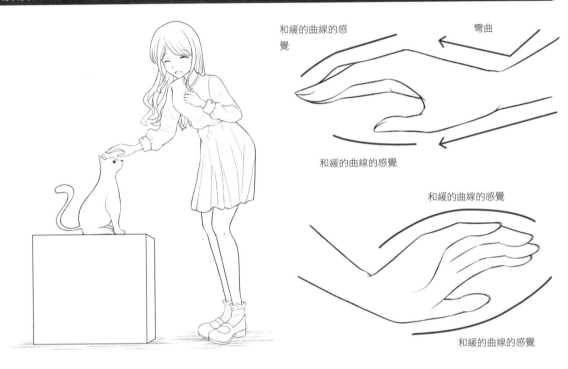

和緩的曲線的感覺

彎曲

和緩的曲線的感覺

和緩的曲線的感覺

和緩的曲線的感覺

作畫流程

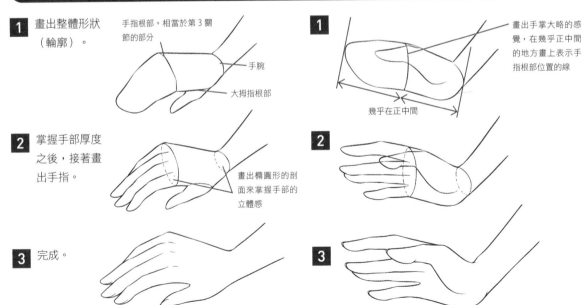

1 畫出整體形狀（輪廓）。

手指根部。相當於第3關節的部分

手腕

大拇指根部

1 畫出手掌大略的感覺，在幾乎正中間的地方畫上表示手指根部位置的線

幾乎在正中間

2 掌握手部厚度之後，接著畫出手指。

畫出橢圓形的剖面來掌握手部的立體感

2

3 完成。

3

各種伸出的手與輔助線（草稿）

在畫輔助線（草稿）時，先從在手臂線條前端畫出手部輪廓這一點開始吧。接著再加上表示手腕與手指根部的線條。

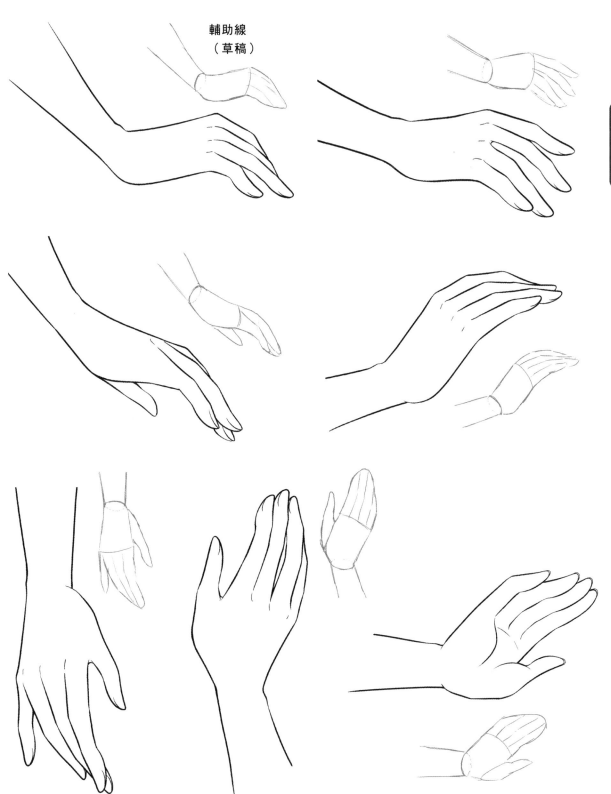

輔助線
（草稿）

高舉兩手的姿勢

使用全身來進行溝通的姿勢。手部會因為心情或目的分別做出典型的動作。

吼——（開玩笑）

開玩笑地嚇唬人

看起來很恐怖的手：爪狀手勢

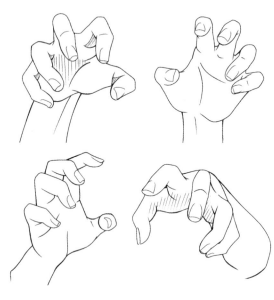

第 3 關節（手指根部的部分）無法做出太大的彎曲。只要讓第 2 關節與第 1 關節彎曲，就可以表現出爪子的感覺。

投降了——

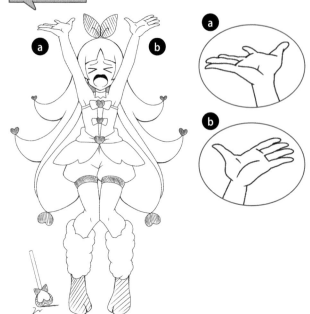

手掌朝上的手

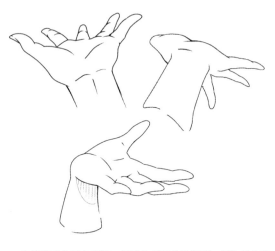

在放棄或自暴自棄時，雙手會反射性地舉高。因為是在情緒之下做出的動作，手指不會過多的動作，通常會伸直。手指一旦彎曲，就會展現出「我已經很累了——」的心情。

歡迎——

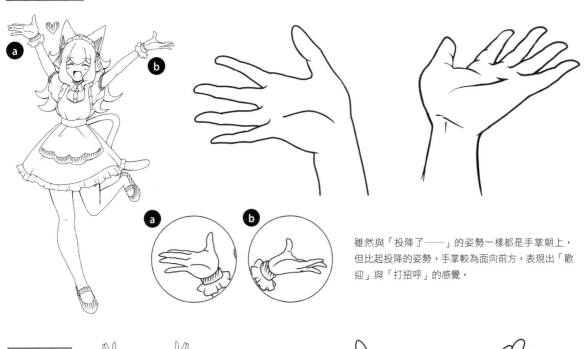

雖然與「投降了——」的姿勢一樣都是手掌朝上，但比起投降的姿勢，手掌較為面向前方，表現出「歡迎」與「打招呼」的感覺，

太好了——

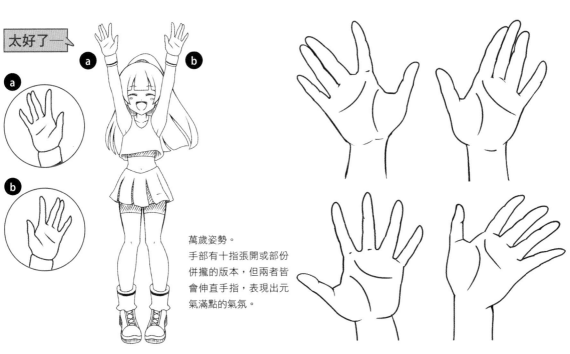

萬歲姿勢。
手部有十指張開或部份併攏的版本，但兩者皆會伸直手指，表現出元氣滿點的氣氛。

沒什麼幹勁的「萬歲」手勢

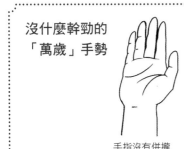

手指沒有併攏

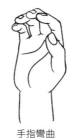

手指彎曲

手部整體沒有伸直

因為惰性或同儕壓力，心不甘情不願地做出萬歲姿勢時的手。以沒有伸直的手來表現出人物缺乏幹勁的感覺。

回答「有」的手

雖然在動作場面中，這個手勢也會被用來當成手刀或卸去對手攻擊力道等鏡頭裡，但指尖朝上的構圖，看起來就像是舉手回答「有」的瞬間。

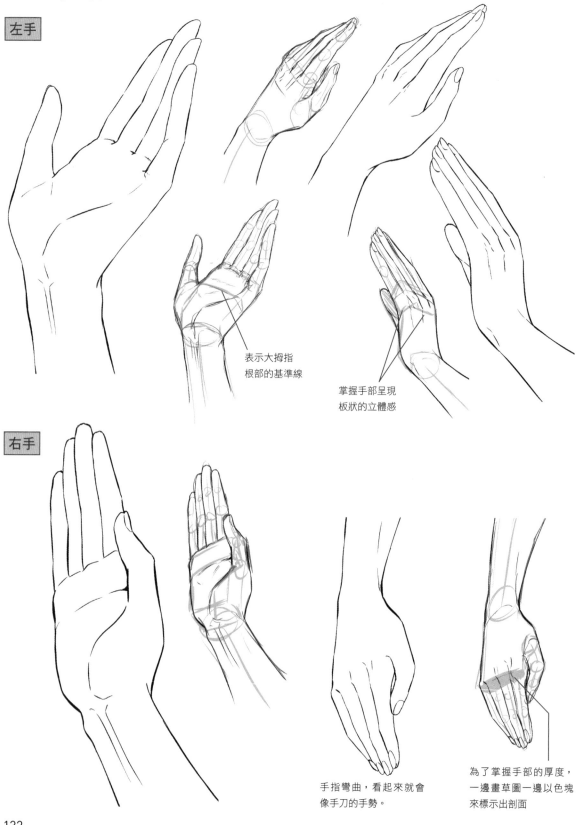

左手

表示大拇指
根部的基準線

掌握手部呈現
板狀的立體感

右手

手指彎曲，看起來就會
像手刀的手勢。

為了掌握手部的厚度，
一邊畫草圖一邊以色塊
來標示出剖面

LESSON 4

下意識的手部動作

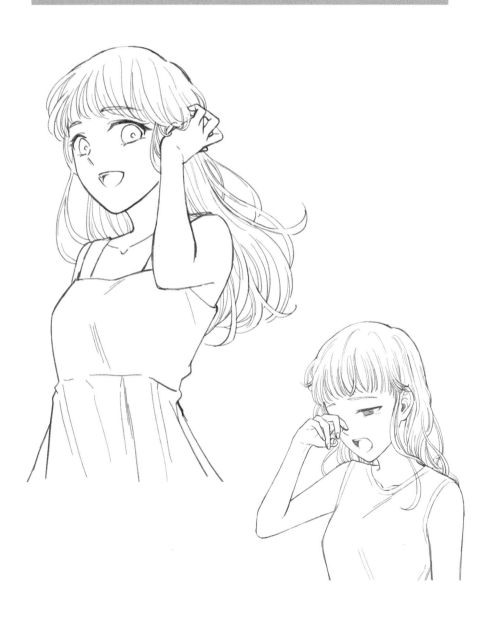

行走時與奔跑時的手

手部會因為角色的性格與情緒而做出習慣性的動作。來看看沒有刻意為之、不具緊張感,處於自然狀態下的手吧。

行走時

正面

右手

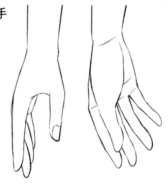

左手

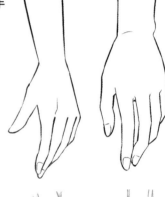

草稿

 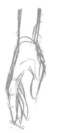 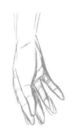

先確定手腕與手指根部後再接著描繪。手部的畫法幾乎都是如此。

背面

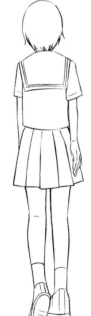

左手

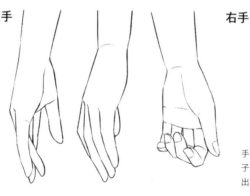

右手

 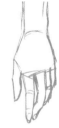

手指翹起的樣子。可以表現出緊張感。

將左手左右翻轉後作為右手使用,這種方式也OK。

 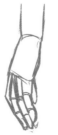 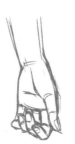 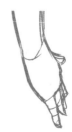 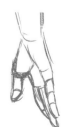

左手

右手

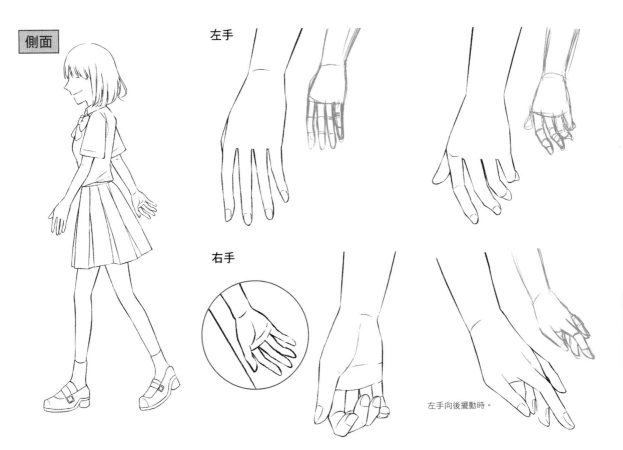

左手向後擺動時。

斜前方

右手

左手

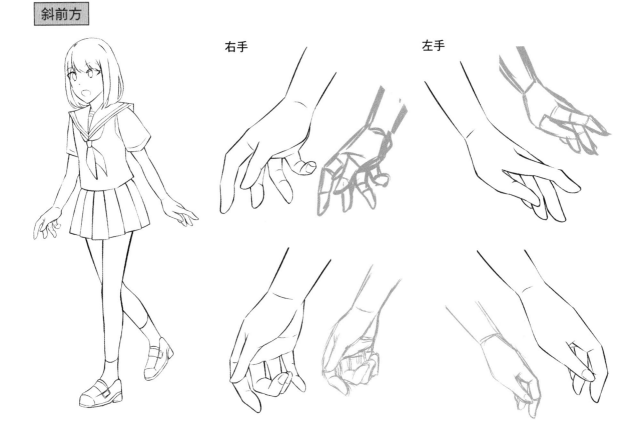

一般的角色以某種程度的全力奔跑時

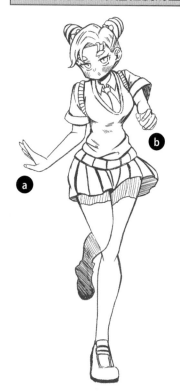

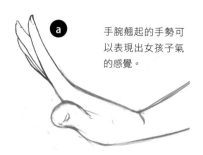

手腕翹起的手勢可以表現出女孩子氣的感覺。

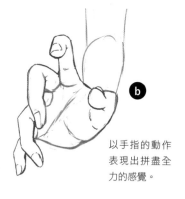

以手指的動作表現出拼盡全力的感覺。

輕輕握拳

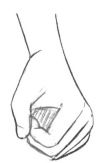

以為自己用盡全力奔跑

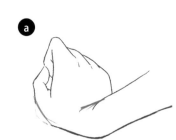

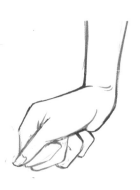

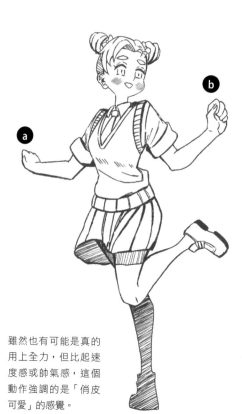

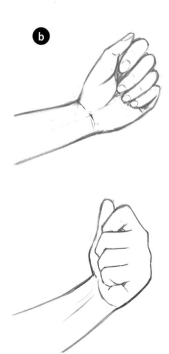

雖然也有可能是真的用上全力，但比起速度感或帥氣感，這個動作強調的是「俏皮可愛」的感覺。

運動員風

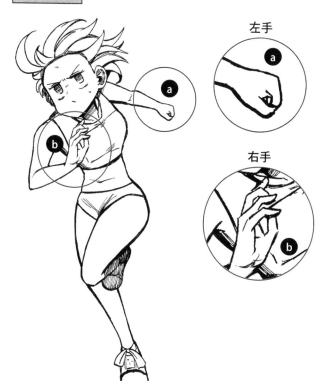

左手

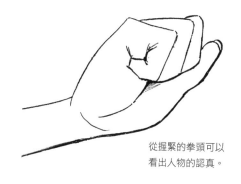

右手

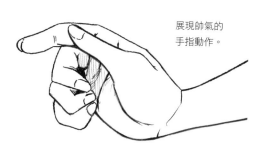

從握緊的拳頭可以看出人物的認真。

展現帥氣的手指動作。

飛機姿勢

左手

連指尖都伸得筆直。

右手

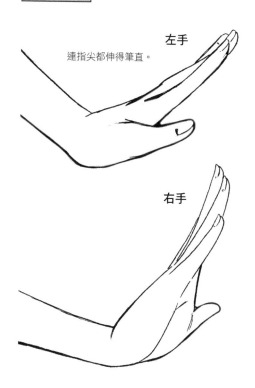

會出現在角色開心時、展現角色的可愛感或是輕鬆滑稽等場景裡。

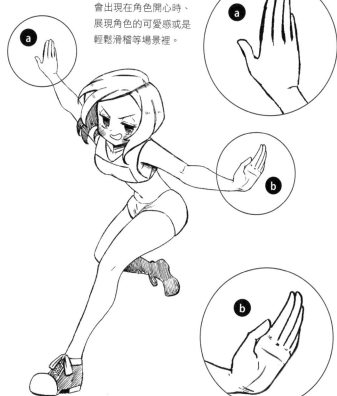

LESSON 4-2 雙手抱胸的手

繪製這個動作時，會因為哪隻手放在上方、該要讓兩隻手都露出，或是其中一隻手夾在腋下等問題而感到困擾，一邊自己做做看一邊畫吧。

兩手都露在外面型

其中一隻手夾在腋下型

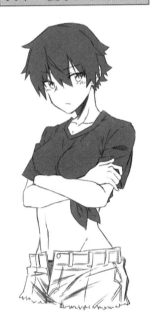

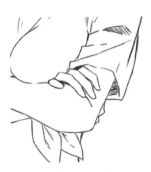

露出手指型

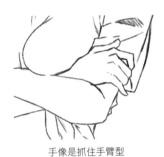

手像是抓住手臂型

環抱手臂型

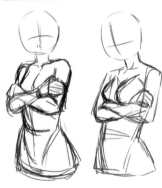

草稿。也要畫出被放在上方的手臂擋住的另一隻手的輪廓。

\ CLOSE UP /

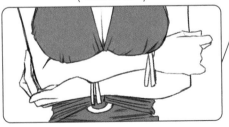

有時看起來也會像是從下方托著胸部的感覺。

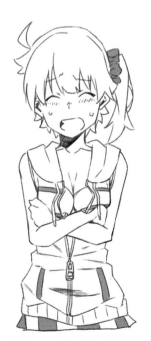

「呀──」（從反射性地擋住胸部這個動作而來的雙手抱胸姿勢）。

手叉腰的站姿

自然而然地做出的招牌動作。有一般的正手手勢與轉動手腕的手勢兩種。

 正手型

正面 　　左手

背面　　左手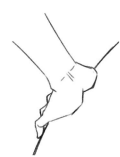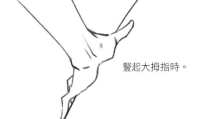

豎起大拇指時。

轉動手腕型

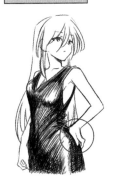　左手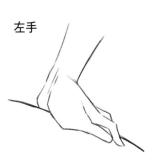

正手・後方角度

　右手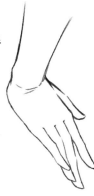

側面

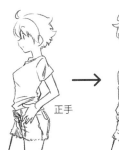

正手　　　轉動手腕

左手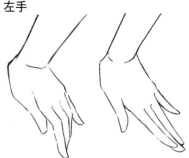

手指彎曲可以表現出沉穩（放鬆），伸直則會給人「是不是很不耐煩？」的感覺，可以藉由這種方式讓讀者想像角色的心情或性格。

頭部與手

手常會下意識地碰觸頭髮、眼睛或耳朵。根據角色與作者畫風，頭部與手部間的平衡設定也各有不同，先決定屬於自己的平衡設定再開始創作吧。

頭部尺寸與手部大小的基礎

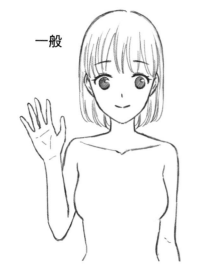

一般

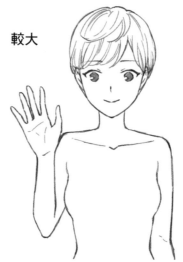

較大

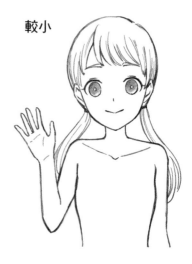

較小

一般型
大約是頭部的 2/3

較大型
大約是頭部的 3/4

較小型
大約是頭部的一半

草稿
不同的手部大小

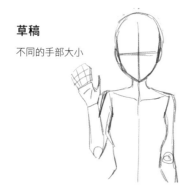

頭部、臉部與手部代表性的變形

此處以使用同樣草稿為底所畫出的主要角色設定圖為例，不同作者的作品，除了在手部尺寸、手指粗細與長度等設計上有所不同，對於是否要讓角色做出特定姿勢等展現人物性格上這一點，也能看出相異之處。

寫實系角色的例子　手部較大型

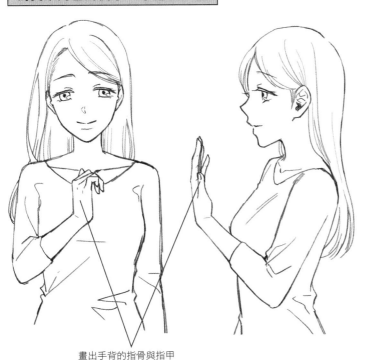

畫出手背的指骨與指甲

設計系角色的例子　手部較小型

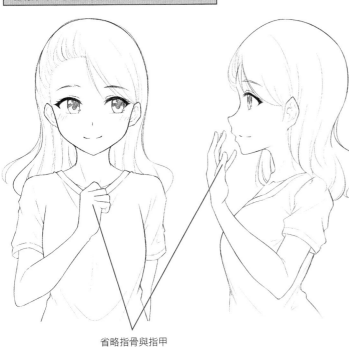
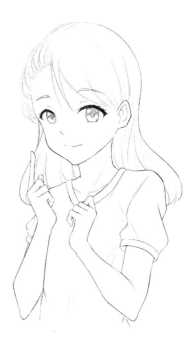

省略指骨與指甲

141

碰觸頭部的手

繪製時要掌握頭部的立體感（圓形、頭部側邊平坦的感覺）。先完整畫出整隻手，之後再讓頭髮擋住某些部分。

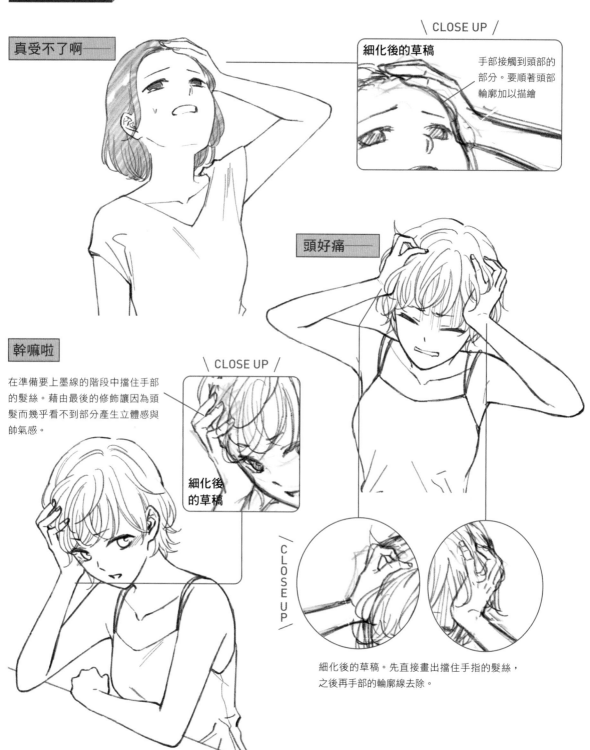

\ CLOSE UP /

真受不了啊

細化後的草稿

手部接觸到頭部的部分。要順著頭部輪廓加以描繪

頭好痛

幹嘛啦

在準備要上墨線的階段中擋住手部的髮絲。藉由最後的修飾讓因為頭髮而幾乎看不到部分產生立體感與帥氣感。

\ CLOSE UP /

細化後的草稿

CLOSE UP

細化後的草稿。先直接畫出擋住手指的髮絲，之後再手部的輪廓線去除。

抓頭

以女性來說，通常不會在他人面前做出抓頭的動作，所以這取決於角色或狀況的設定。與按著頭的動作相同，先掌握頭部輪廓後再接著畫出手部的形狀。

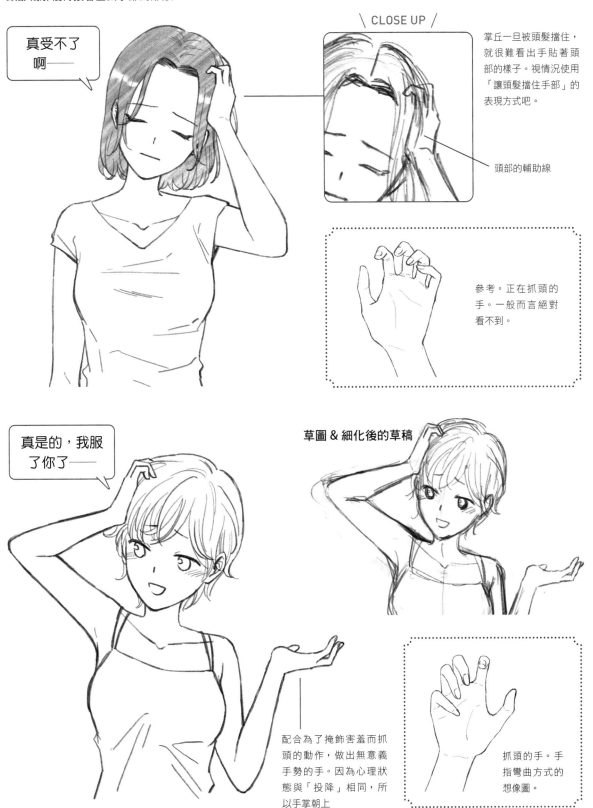

真受不了啊——

\ CLOSE UP /

掌丘一旦被頭髮擋住，就很難看出手貼著頭部的樣子。視情況使用「讓頭髮擋住手部」的表現方式吧。

頭部的輔助線

參考。正在抓頭的手。一般而言絕對看不到。

真是的，我服了你了——

草圖 & 細化後的草稿

配合為了掩飾害羞而抓頭的動作，做出無意義手勢的手。因為心理狀態與「投降」相同，所以手掌朝上

抓頭的手。手指彎曲方式的想像圖。

碰觸頭髮的手

把頭髮梳順、撩起頭髮等,在無意識的情況下會做出的動作。有時是下意識地撥頭髮,但有時也會注意自己的動作好不好看。來看看各種碰觸頭髮的手勢吧。

整理頭髮,
稍微往後撥

變化版

變化版

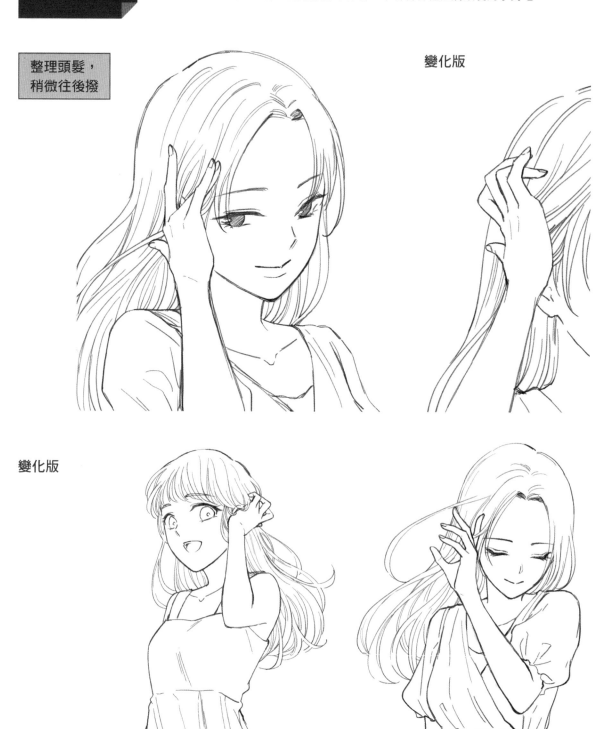

變化版

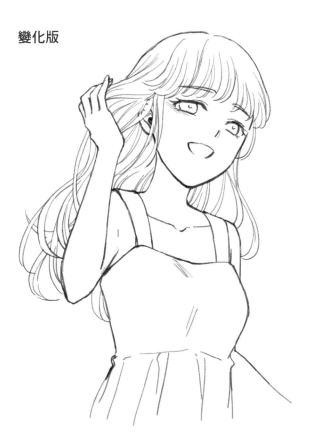

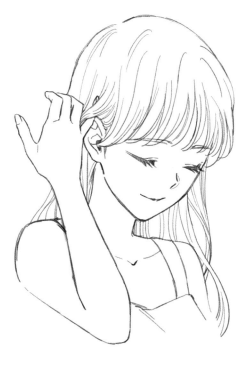

像是用大拇指將頭髮梳順一樣，將頭髮往後撥。會稍微露出耳朵。

以小指將髮絲撥到耳後。

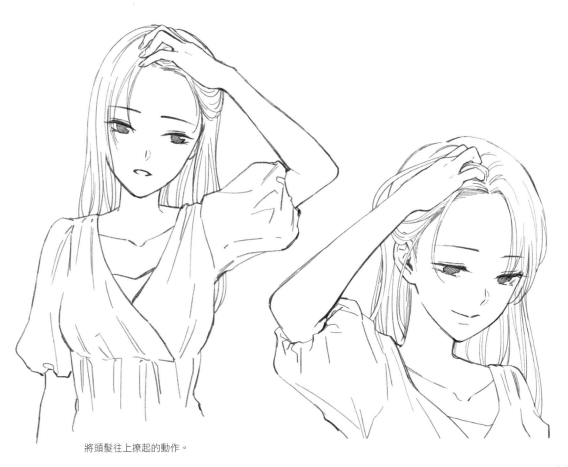

將頭髮往上撩起的動作。

LESSON 4-6 碰觸額頭的手

在氣氛輕鬆或日常稍微喘口氣的場景中會出現的一幕。因為這個動作需要讓手貼著頭部，先畫出頭部的輪廓後再接著描繪吧。

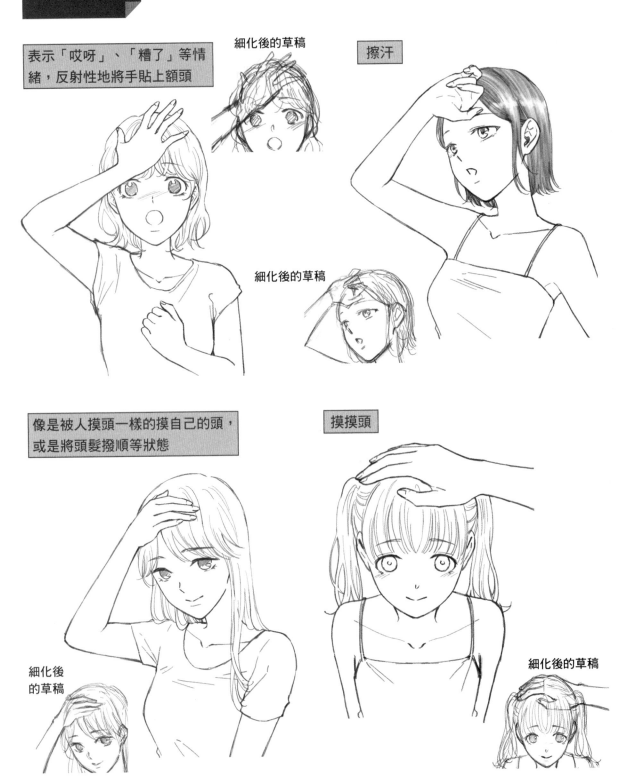

表示「哎呀」、「糟了」等情緒，反射性地將手貼上額頭

細化後的草稿

擦汗

細化後的草稿

像是被人摸頭一樣的摸自己的頭，或是將頭髮撥順等狀態

摸摸頭

細化後的草稿

細化後的草稿

調整手部的大小

剛剛好的尺寸　細化後的草稿　手部尺寸過大時　細化後的草稿

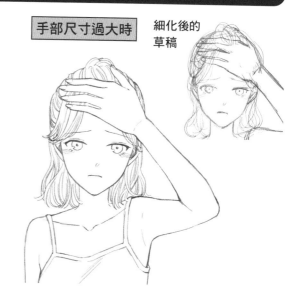

手臂的線條

自己抬手摸頭

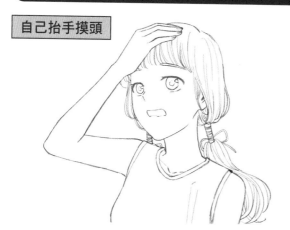

變化版

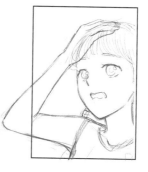 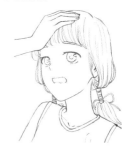

雖然很多畫面都看不到手肘，但在繪製這種姿勢時，還是需要先將手肘與手臂的草稿完整畫出後，再接著進行下一步。

從手腕到手部都與左圖相同，但只要改變手腕向後延伸的線條，看起來就會變成像是被別人摸頭。

不同的手勢與印象的變化

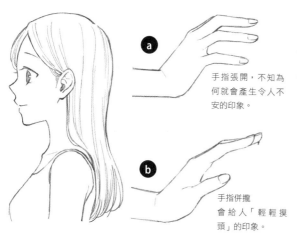

ⓐ 手指張開，不知為何就會產生令人不安的印象。

ⓑ 手指併攏會給人「輕輕摸頭」的印象。

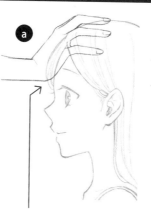

ⓐ 掌丘緊貼著對方額頭，可以表現出伸手的人物神經大條、不為他人著想的性格。

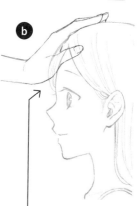

ⓑ 自然地碰觸、撫摸對方的頭時，掌丘不會貼上對方的額頭。

碰觸眼睛的手

眼睛酸澀、或是因為愛睏而揉眼睛、哭泣（以手蓋住臉部）或是將手舉到眼睛周圍想表達某種意思時會出現的動作。這些動作都需要畫出臉部或頭部的輔助線，此外，畫好手臂的草圖也很重要。

按壓或捏住眼頭

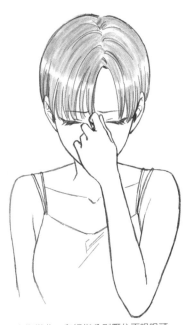

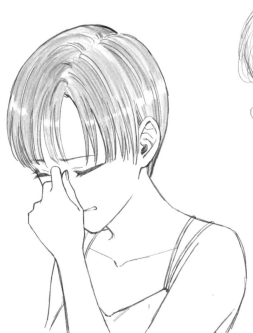

細化後的草稿

食指彎曲，和拇指分別壓住兩眼眼頭。

先確定臉部輪廓後再進行下一步。

仔細思考

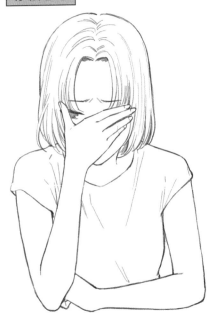

手放在下方的狀態

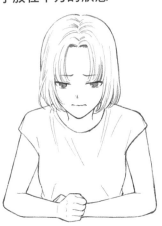

透視圖

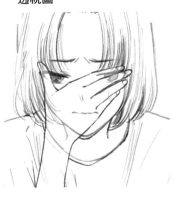

手擋住半張臉。

以大拇指和食指分別壓住左右兩邊的眼角。無名指和小指有時會分開而讓手勢看起來不太一樣，但食指和中指都是伸直的狀態。將手指畫成梢微翹起的感覺吧。

壓住眼角

左手

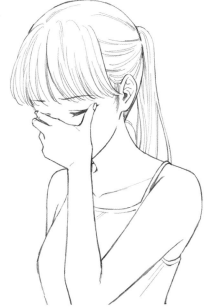

右手

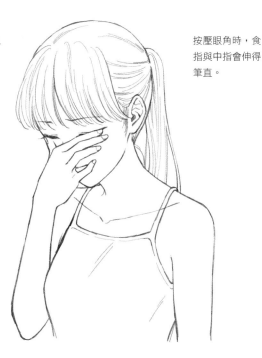

按壓眼角時,食指與中指會伸得筆直。

正面

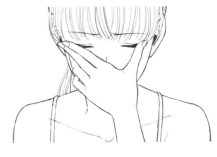

做鬼臉

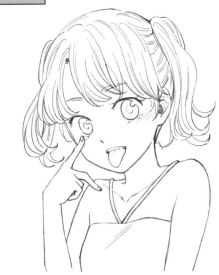

揉眼睛

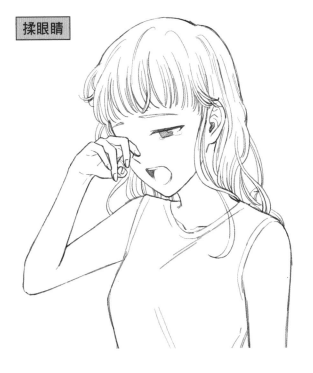

變化版

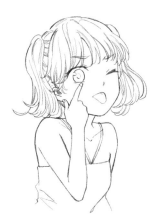

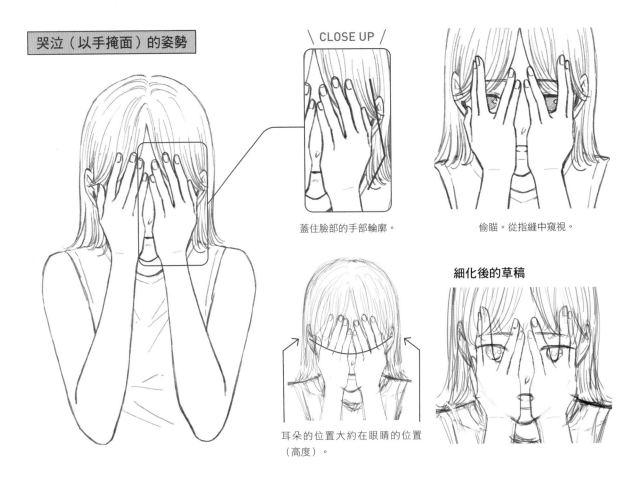

哭泣（以手掩面）的姿勢

\ CLOSE UP /

蓋住臉部的手部輪廓。

偷瞄。從指縫中窺視。

細化後的草稿

耳朵的位置大約在眼睛的位置
（高度）。

以指腹按住其中一隻眼睛

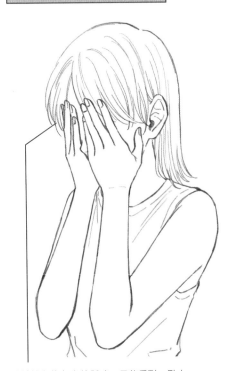

以斜前方的角度繪製時。只能看到一點右
手的無名指，看不見小指。

變化版

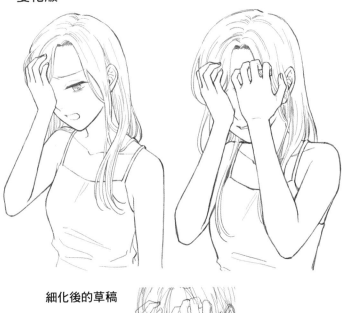

細化後的草稿

用兩手壓住眼睛時。
手指張開。

表示眼睛位置
的輔助線

展現人物憂鬱氛圍的姿勢

\ CLOSE UP /

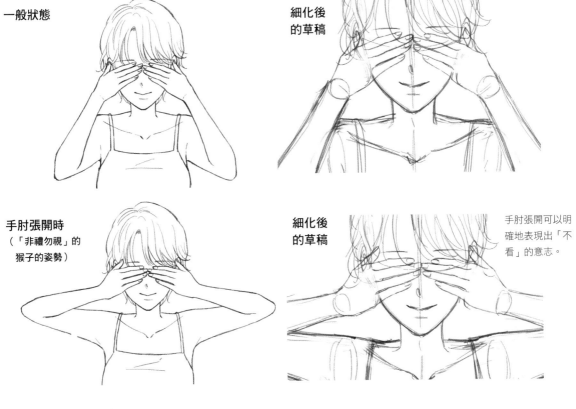

做出招牌動作的感覺。手指分開。

遮住眼睛、看不見前方的姿勢

一般狀態

細化後
的草稿

手肘張開時
（「非禮勿視」的
　猴子的姿勢）

細化後
的草稿

手肘張開可以明
確地表現出「不
看」的意志。

一般狀態下，手部
遮住眼睛時的角度

手部角度傾斜

手肘張開時，手部擋
住眼睛的角度

手部呈現完全水平的狀態。主要出現在
有人從後方蓋住人物眼睛時等場面。

手部為橫向

碰觸眉心或鼻子的手

「讓我想一下」時會做出的姿勢。有時也會將這個動作設定為角色的習慣性動作。

以單手碰觸

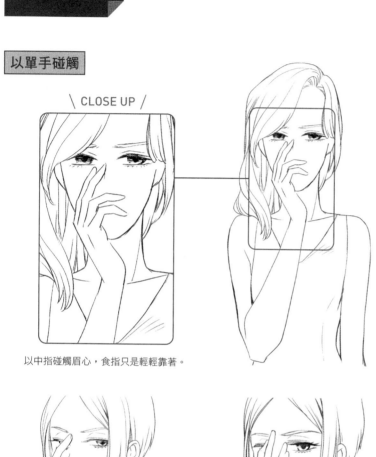

\ CLOSE UP /

以中指碰觸眉心，食指只是輕輕靠著。

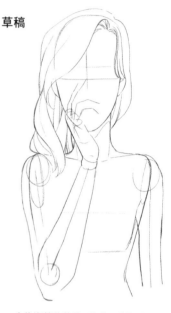

草稿

人物姿勢的草稿。畫成示意圖的感覺。

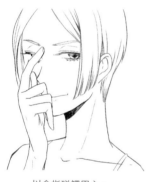

以食指碰觸眉心。

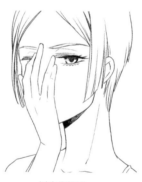

以中指觸碰。

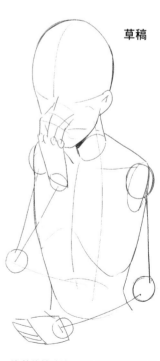

草稿

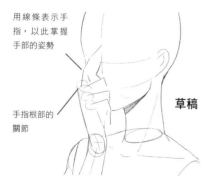

用線條表示手指，以此掌握手部的姿勢

手指根部的關節

草稿

草稿

姿勢的輔助線。以示意圖的方式來掌握手臂的姿勢。

草稿

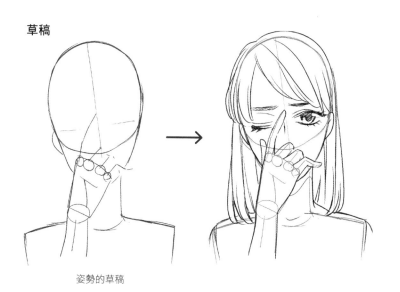

姿勢的草稿

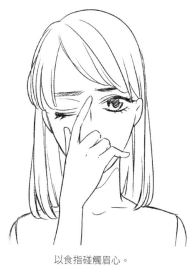

以食指碰觸眉心。

草稿

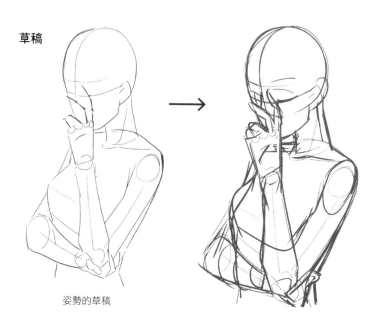

姿勢的草稿

以中指碰
觸鼻子。

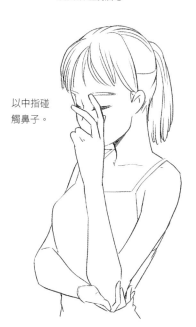

以雙手碰觸

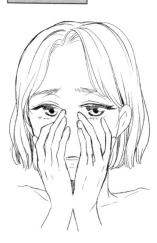

草稿

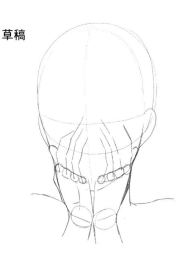

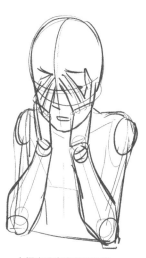

大概表現出姿勢的草稿

將眼鏡往上推的動作

\ CLOSE UP /

草稿

眼鏡的
輔助線

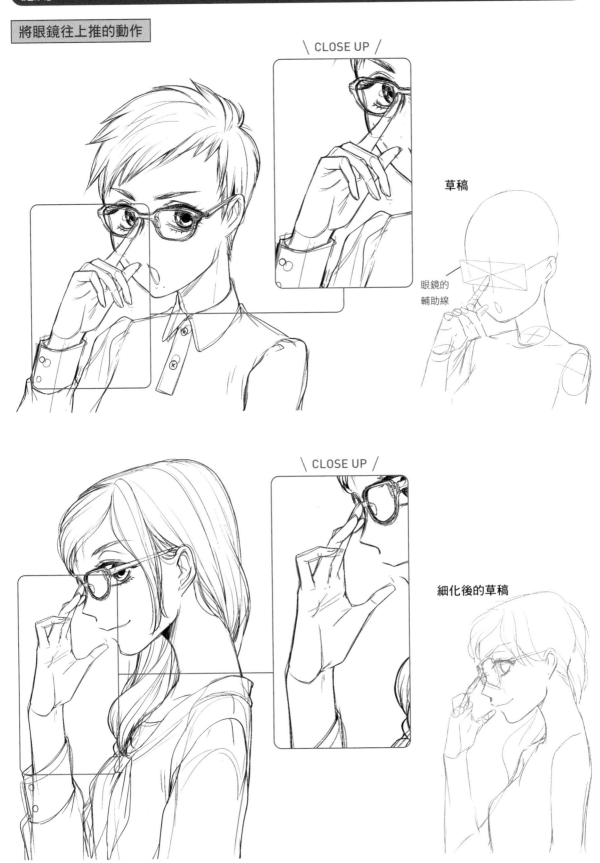

\ CLOSE UP /

細化後的草稿

按壓額頭正中央的姿勢

\ CLOSE UP /

草稿

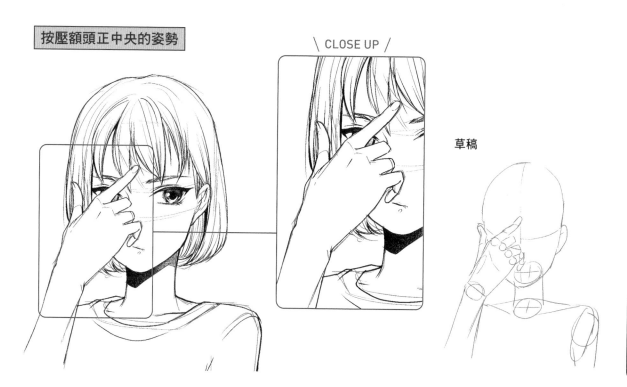

Column

按壓眉心的姿勢草圖

以中指碰觸眉心

以拇指碰觸眉心

以拳頭碰觸眉心

拇指和食指
碰在一起

以拇指碰觸眉心

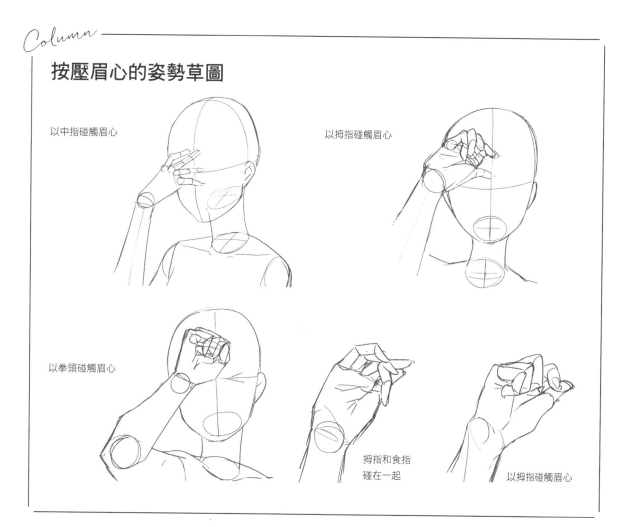

將手放到嘴邊的姿勢

受到心情影響而在無意識間做出的動作，或是用來表達自身想法的手勢等等，來看看作為溝通工具的手部姿勢吧。

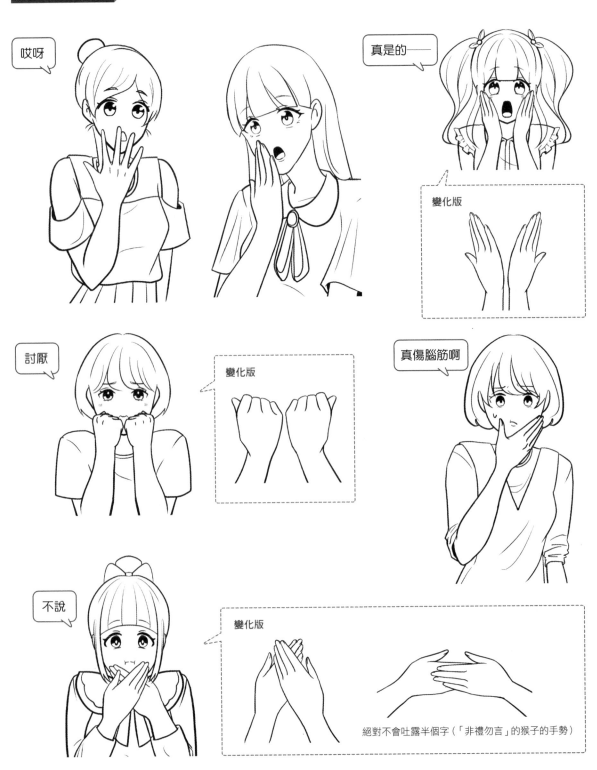

哎呀

真是的——

變化版

討厭

變化版

真傷腦筋啊

不說

變化版

絕對不會吐露半個字（「非禮勿言」的猴子的手勢）

變化版

嘘——

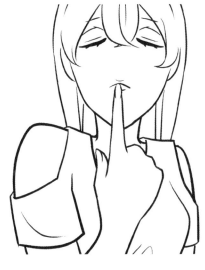

思考、猶豫

擦嘴巴

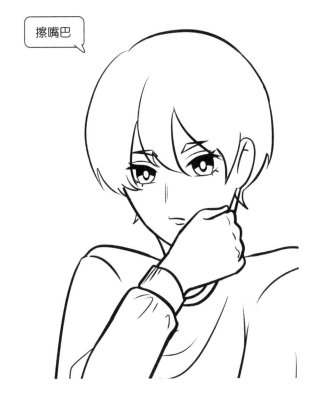

變化版

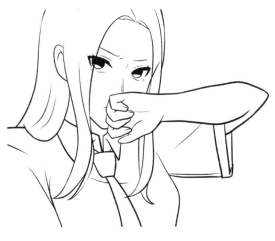

所謂的「大小姐角色」或「女王型角色」必備的動作。來看看構圖與放在嘴邊的手部動作吧。

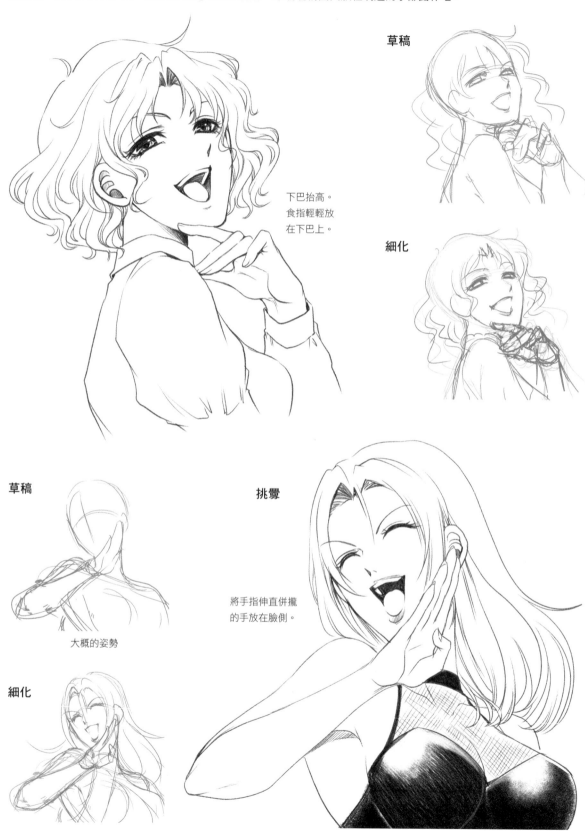

草稿

下巴抬高。
食指輕輕放
在下巴上。

細化

草稿

大概的姿勢

細化

挑釁

將手指伸直併攏
的手放在臉側。

抬高下巴

將手放在嘴邊的手勢。
小指靠近臉部的方式會
給人傲慢的印象。

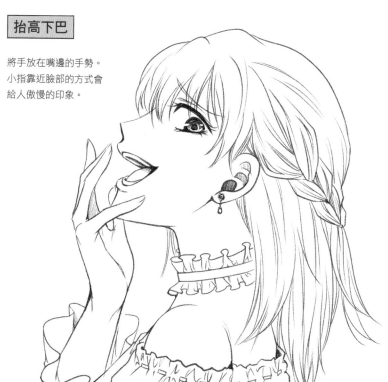

草稿

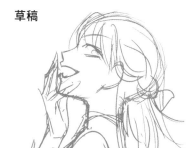

細化

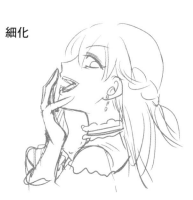

臉部稍微朝下

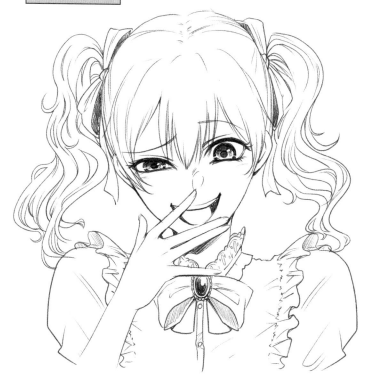

草稿

大致掌握姿勢與表情的感覺。

細化

手遮住嘴巴的手勢。即使手指併攏的方式很優雅,但彎曲第 3 關節的動作,會
營造出讓人覺得很不爽的感覺。

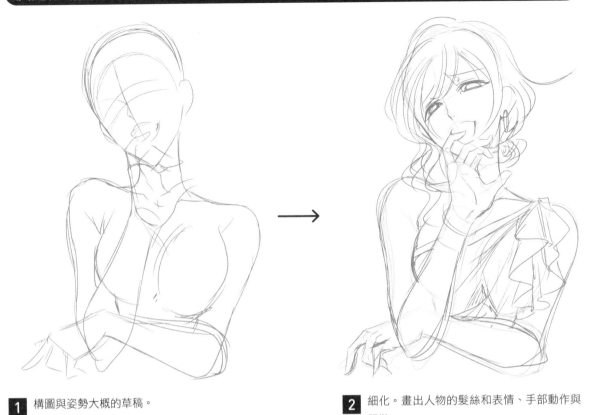

1 構圖與姿勢大概的草稿。

2 細化。畫出人物的髮絲和表情、手部動作與服裝。

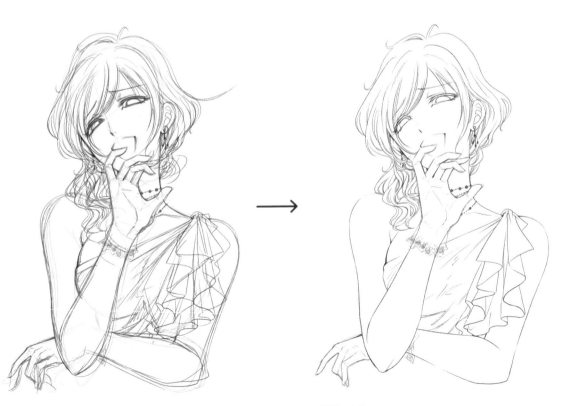

3 上墨線。

4 線稿。

5 仔細描繪眼睛與細部，在需要的地方加上
線條表現陰影或質感後即告完成。

碰觸耳朵的手

透過捂住耳朵的姿勢，來學習耳朵與手、手臂到手腕的畫法吧。此外，雖然五官都是如此，但耳朵在位置和形狀、朝向的方向及大小這幾點的表現方式上，很出乎意料地，會因為作者而有很大的不同。

耳朵的位置與形狀特徵

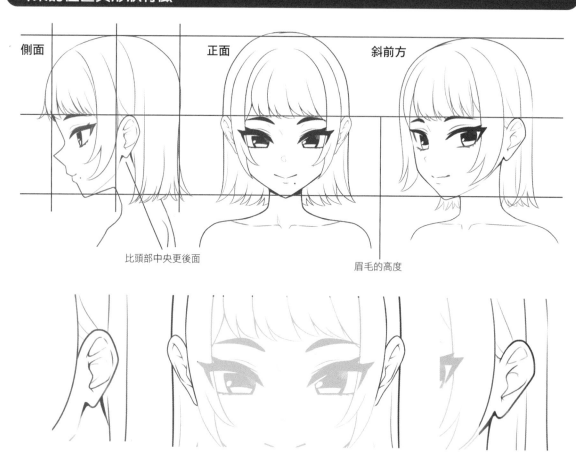

側面　　　　正面　　　　斜前方

比頭部中央更後面

眉毛的高度

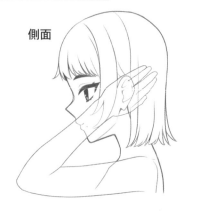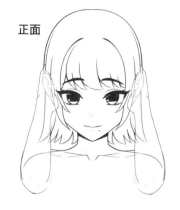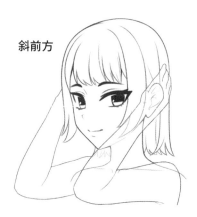

捂住耳朵的姿勢　以手掌蓋住耳朵。

側面　　　　正面　　　　斜前方

手勢差異與手部輪廓的變化

一般捂住耳朵的方式

側面

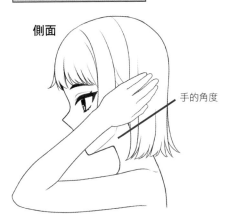

手的角度

正面

\ CLOSE UP /

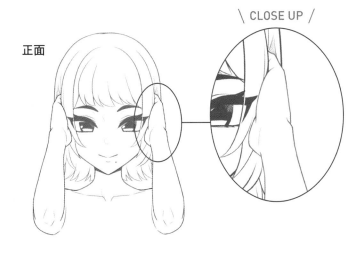

手稍微豎起

側面

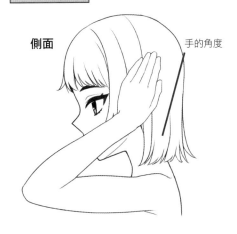

手的角度

正面

\ CLOSE UP /

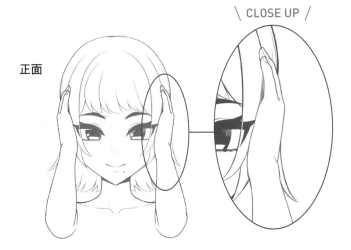

手稍微打橫

側面

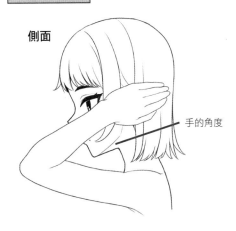

手的角度

正面

\ CLOSE UP /

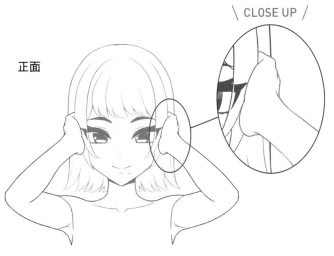

以手掌摀住耳朵

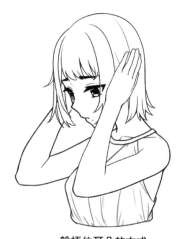

一般摀住耳朵的方式
一般覺得「很吵」、「我不想聽」
時會做出的動作

緊緊摀住耳朵
相當吵雜……

緊握拳頭摀住耳朵

手肘向前
凸出

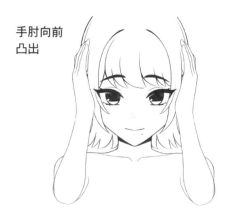

手肘向兩
側張開

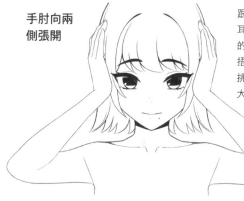

跟其他動作相比，摀住耳朵基本上會呈現低頭的姿勢。有時也會出現摀著耳朵逃走，或是在挑動讀者情緒的構圖裡大喊之類的動作。

我聽不到——！

吵死人了——

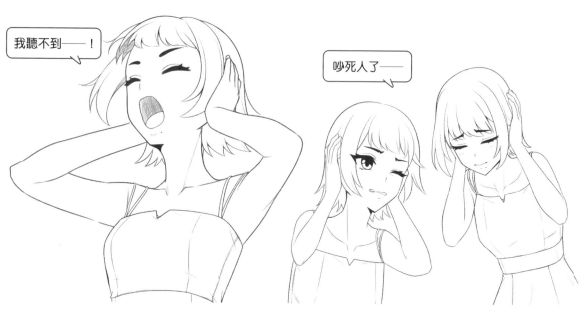

用食指堵住耳朵

整體姿勢

\ CLOSE UP /

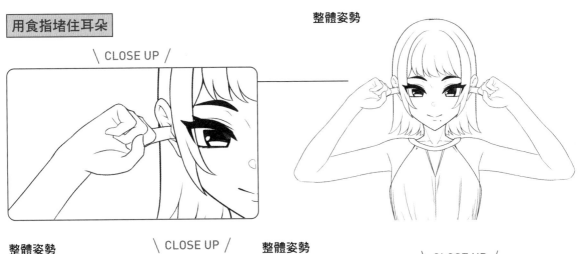

整體姿勢

\ CLOSE UP /

整體姿勢

\ CLOSE UP /

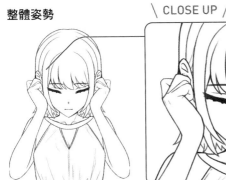

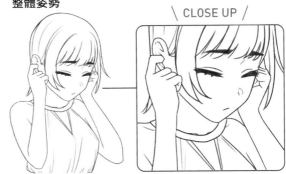

低頭姿勢時，如果是用手指壓住耳機之類的道具的話，也會變成「仔細聽」的姿勢。

以中指堵住耳朵時

\ CLOSE UP /

乍看之下像是在調整對講機或耳機的樣子。

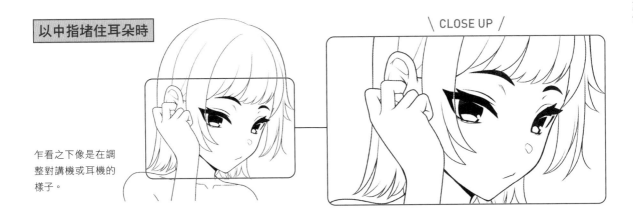

朝向正面，稍微低頭時的耳朵

朝向正面　　　　　　稍微低頭

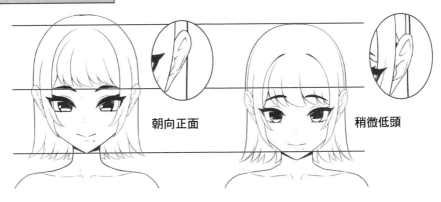

165

臉頰 & 臉部 & 臉周

有很多姿勢都會讓手靠近臉部，來看看能夠發揮「表示心情」和「溝通」威力的手部動作吧。

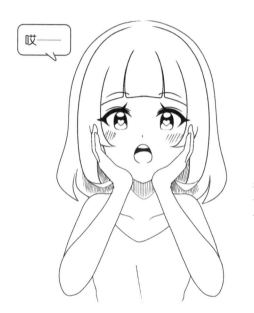

哎——

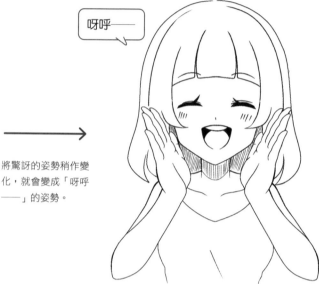

呀呼——

將驚訝的姿勢稍作變化，就會變成「呀呼——」的姿勢。

斜向角度

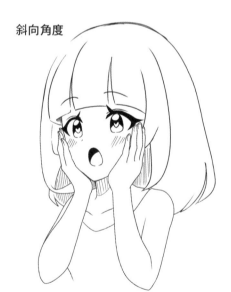

斜向角度

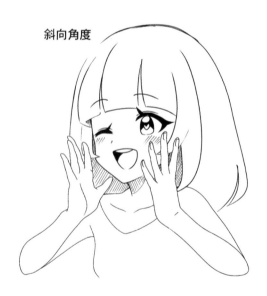

畫成 Q 版人物、圖示型人物時的樣子。

變化為「呀——♡」的姿勢。

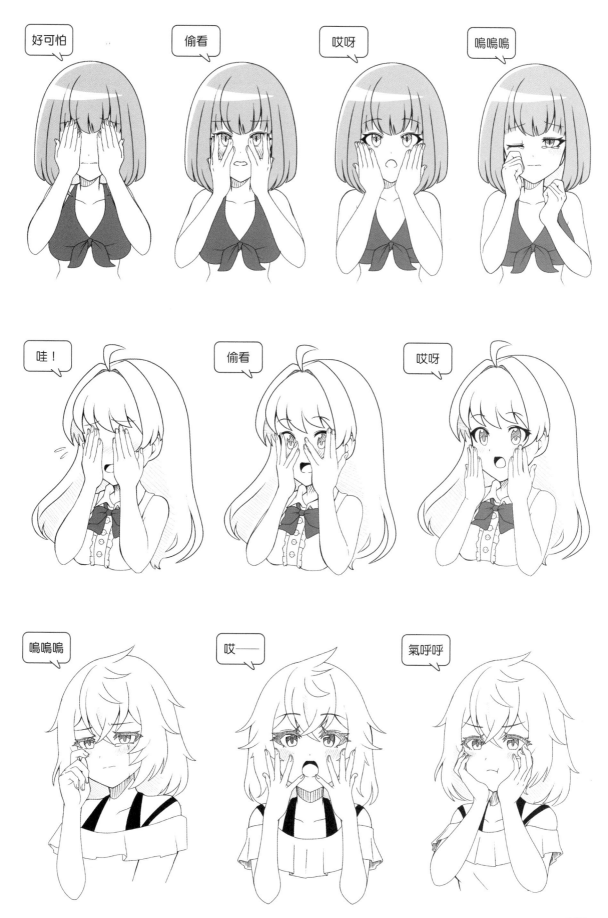

用單手撐著臉頰的姿勢。人物的姿勢與臉部朝向的方向可以營造出各種場面。

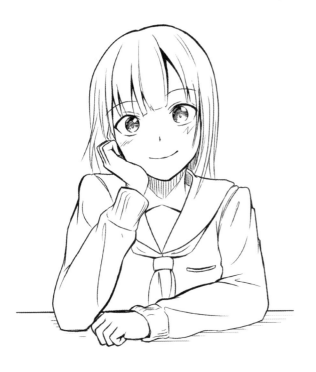

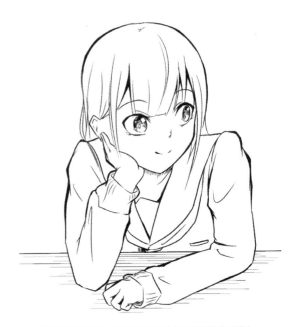

朝向正前方的姿勢。

身體稍微往前傾，用手撐著頭部（有點期待的感覺）。

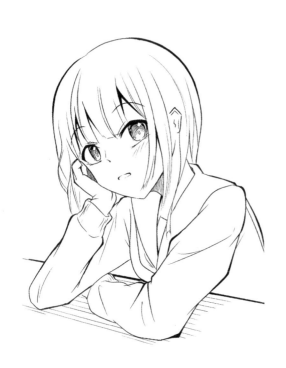

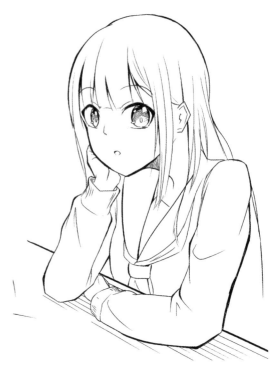

以手為支點，讓自己坐得舒服一點（展現放鬆的感覺）。

稍微撐著頭。

只用指尖即可展現角色特徵

即使是同樣的姿勢，手勢也會因為角色性格或心情而有各種變化。再加上表情與頭髮，更能相輔相成地表現出人物的特質。畫出「很有這個角色感覺」的手部動作吧。

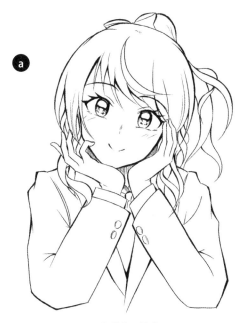

ⓐ

一般狀態下的我

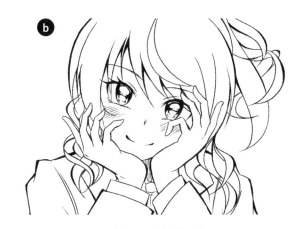

ⓑ

有點害羞，小鹿亂撞的我

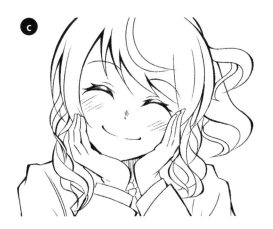

ⓒ

心情放鬆，露出從容笑容的我

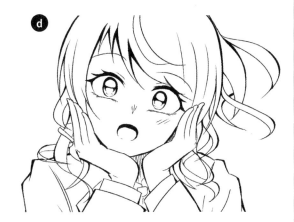

ⓓ

「咦？」「出乎意料！」表情有點驚訝的我

看起來像在想些令人興奮的事物的手

ⓐ

一般狀態下，撐著另一側臉頰的手

看起來像在想些更加令人興奮的事物的手

ⓑ

表現出有些不安的手

一般狀態下，貼著臉部的手

ⓒ

分別從左右兩側支撐著頭部

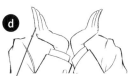

ⓓ

雖然是一般的動作，但伸直的手指會表現出緊張感

手指交叉的手

坐在桌前交叉手指的姿勢。乍看之下很複雜，請仔細觀察，冷靜仔細地畫出每一根手指吧。

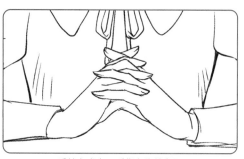

手放在桌上，手指在胸前交叉

整體姿勢

草稿

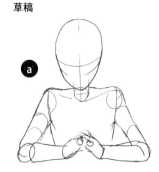

ⓐ

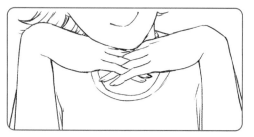

將下巴放在手指交叉的手上

整體姿勢

草稿

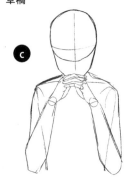

ⓑ

整體姿勢

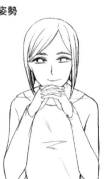

草稿

ⓒ

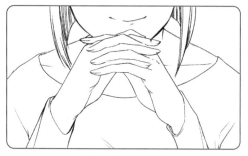

手指在臉部前方交叉

輔助線（草稿）

ⓐ

確定手掌部分的位置與角度

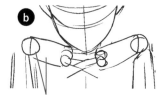

ⓑ

確定手腕與手部的角度

ⓒ

畫出手部側面與掌丘的部分

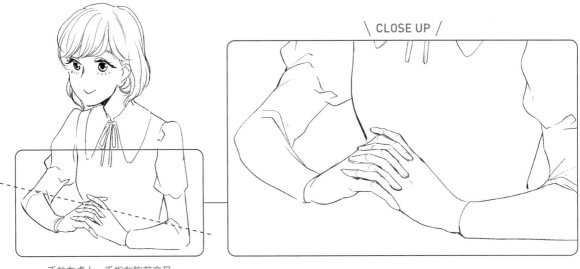

手放在桌上，手指在胸前交叉

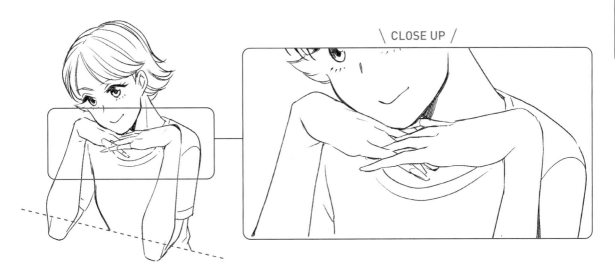

將下巴放在手指交叉的手上

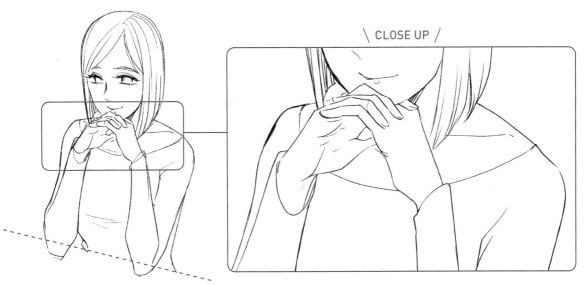

手指在臉部前方交叉

整體姿勢

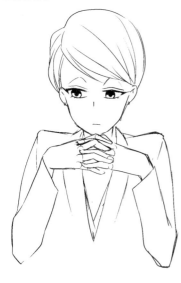

輔助線
表現大致感覺的草稿

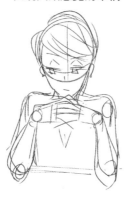

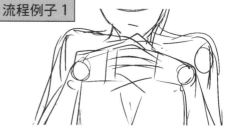

1 輔助線。表現大致感覺的草稿。

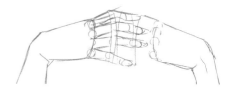

2 草稿。先畫出其中一隻手,再接著畫另一隻。

流程例子 2

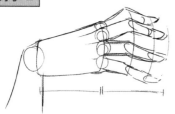

1 畫出草稿。

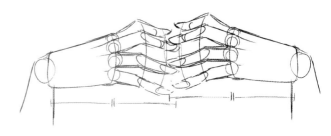

2 將草稿左右翻轉,作為繪製時的輔助線。

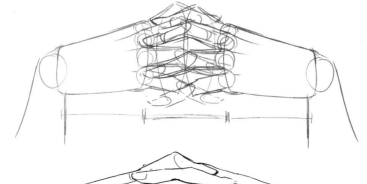

3 將左右手重疊。一邊考慮手指交疊的狀況一邊調整。關於手指根部,可以對著鏡子做出動作,或是拍下照片加以參考。

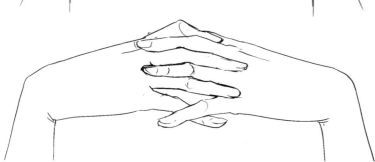

4 完成。

稍微面向斜前方的角度

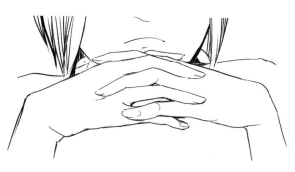

草稿

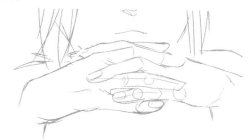

畫出手部整體的草稿後，一邊確認關節的位置一邊繪製。

兩手交握，表達感激之情

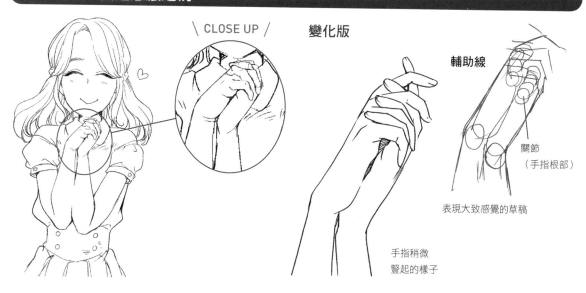

\ CLOSE UP /

變化版

輔助線

關節
（手指根部）

表現大致感覺的草稿

手指稍微
豎起的樣子

表達「謝謝你！」時，手指交叉的動作

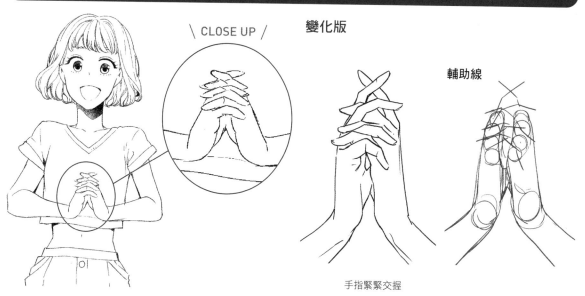

\ CLOSE UP /

變化版

輔助線

手指緊緊交握

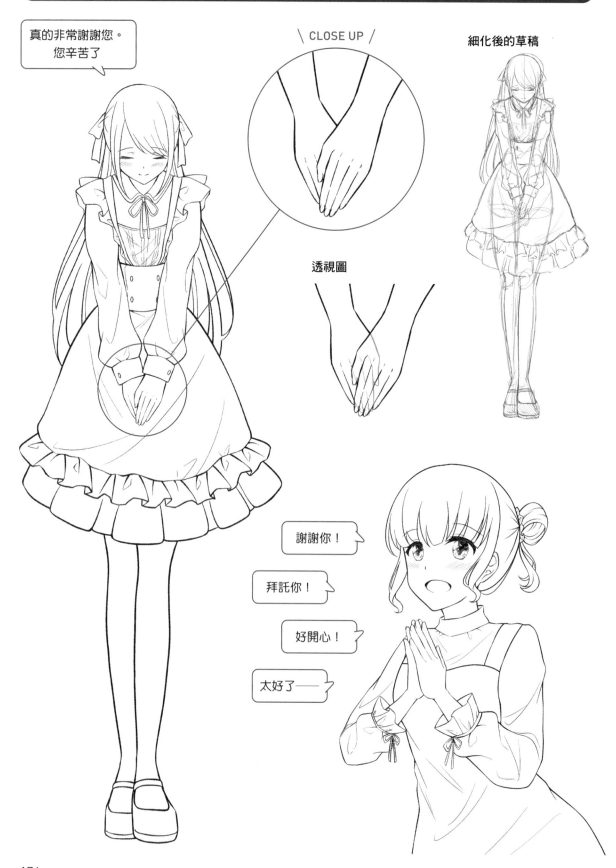

真的非常謝謝您。
您辛苦了

\ CLOSE UP /

細化後的草稿

透視圖

謝謝你！

拜託你！

好開心！

太好了——

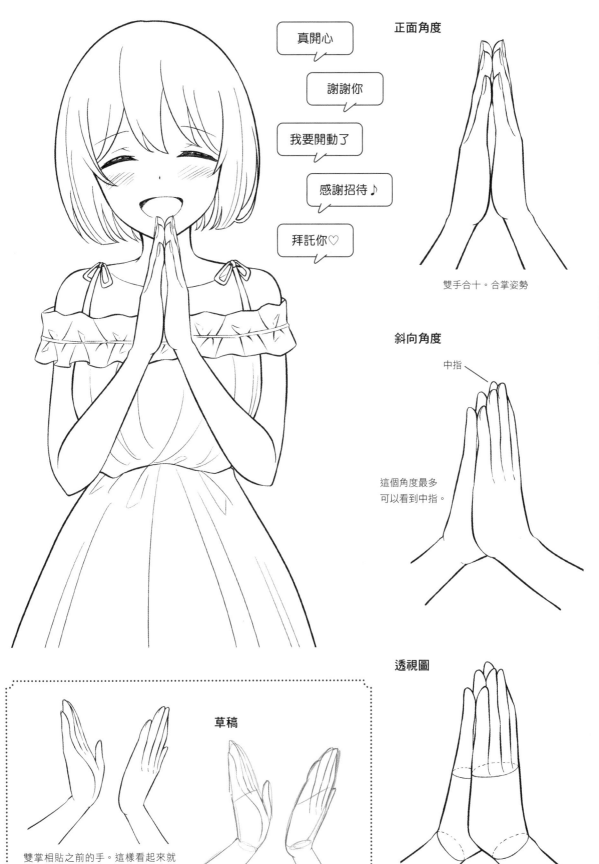

真開心

謝謝你

我要開動了

感謝招待♪

拜託你♡

正面角度

雙手合十。合掌姿勢

斜向角度

中指

這個角度最多
可以看到中指。

透視圖

草稿

雙掌相貼之前的手。這樣看起來
是拍手的姿勢。

作者

林 晃 (Go office)

1961年生於東京，自東京都立大學人文學院畢業後，正式以漫畫家的身份出道，曾獲BUSINESS JUMP獎勵賞佳作。師從漫畫家古川筆與井上紀良。以紀實漫畫《黑金剛物語》(アジャ・コング物語，暫譯)出道成為專業漫畫家後，於1997年創立漫畫、設計製作事務所「Go office」。在日本國內外製作過《服裝畫法圖鑑1~4》(コスチューム描き方図鑑1〜4，暫譯)、《超級漫畫人物畫法》(スーパーマンガデッサン，暫譯)、《超級人物遠近畫法》(スーパーパースデッサン，暫譯)、《人物姿勢資料集 女孩制服篇/女孩身體篇》(キャラポーズ資料集 女のコの制服編／女のコのからだ編，暫譯)(Graphic社)、《漫畫基礎人物畫法》系列(マンガの基礎デッサン，暫譯)(Hobby JAPAN)、及《漫畫基本練習》系列(マンガの基本ドリル，暫譯)(廣濟堂出版)等270冊以上的「漫畫技法書」。

TITLE

魅力女子「手」的演繹描繪技巧！

STAFF

出版	三悅文化圖書事業有限公司
作者	林 晃 (Go office)
譯者	林芸蔓
創辦人 / 董事長	駱東墻
CEO / 行銷	陳冠偉
總編輯	郭湘齡
文字編輯	張聿雯　徐承義
美術編輯	謝彥如
校對編輯	于忠勤
國際版權	駱念德　張聿雯
排版	曾兆珩
製版	明宏彩色照相製版有限公司
印刷	桂林彩色印刷股份有限公司
	綋億彩色印刷有限公司
法律顧問	立勤國際法律事務所　黃沛聲律師
戶名	瑞昇文化事業股份有限公司
劃撥帳號	19598343
地址	新北市中和區景平路464巷2弄1-4號
電話	(02)2945-3191
傳真	(02)2945-3190
網址	www.rising-books.com.tw
Mail	deepblue@rising-books.com.tw
初版日期	2024年1月
定價	480元

ORIGINAL JAPANESE EDITION STAFF

Book Design: GRiD (Hiroaki Yasojima, Yuriko Kurobe)
Ilustration (Cover): Haru Ichikawa
Illustration(Test): Sasa Sasaki, Hikaru Arashima, Chikuwa, SAKI, Han, Uka Hyakkei, Hideo Tsukada, Haruka Fujimoto, Hara Nozomu, Shione, Akanoao, Yoshiki, Miu Shigenaga, Ryoutake, Sakuya Shiina, Ayumu Harada
Proofreading: Kaori Odashima
Editor: Ken Imai (Graphic-sha Publishing Co., Ltd.)

Special thanks
Nihon Kogakuin College Creators College Manga/Anime Department
Nihon Kogakuin College Hachioji Campus

國家圖書館出版品預行編目資料

魅力女子「手」的演繹描繪技巧!/林晃(Go office)著；林芸蔓譯. -- 初版. -- 新北市：三悅文化圖書事業有限公司, 2024.01
176面; 19X25.7公分
ISBN 978-626-97058-5-6(平裝)

1.CST: 插畫 2.CST: 漫畫 3.CST: 繪畫技法

947.45　　　　　　　　　　　112021386